U0129318

現代樂派小號演奏風格研究

鄧詩屏著

文史哲學集成
文史哲出版社印行

國家圖書館出版品預行編目資料

現代樂派小號演奏風格研究 / 鄧詩屏著. --
初版. -- 臺北市：文史哲出版社，民 110.01
頁； 公分（文史哲學集成；741）
ISBN 978-986-314-583-7（平裝）

1.CST：小號 2.CST：演奏 3. CST：樂評

918.6 110022669

文 史 哲 學 集 成　　741

現代樂派小號演奏風格研究

著　　者：鄧　　　　詩　　　　屏
出　版　者：文　史　哲　出　版　社
　　　　　　http://www.lapen.com.tw
　　　　　　e-mail:lapen@ms74.hinet.net
登記證字號：行政院新聞局版臺業字五三三七號
發　行　人：彭　　　　正　　　　雄
發　行　所：文　史　哲　出　版　社
印　刷　者：文　史　哲　出　版　社
　　　　　　臺北市羅斯福路一段七十二巷四號
　　　　　　郵政劃撥帳號：一六一八〇一七五
　　　　　　電話886-2-23511028・傳真886-2-23965656

定價新臺幣四〇〇元

二〇二二年（民一一一）元月初版

現代樂派小號演奏風格研究

目　次

緒　　論

　　現代樂派小號演奏風格的研究基礎建立在學院派小號演奏內涵以及現代樂派的演變之上，現代樂派字面上的定義是指當代古典音樂之主要風格，風格主體時期涵蓋整個 20 世紀，而其音樂風格演變的速度與方式皆以人類歷史上前所未有的速度進化，再加上人類生活方式的劇烈變化，均造成歸納分析工作的困難，因此有關 20 世紀音樂風格演變的理論書籍比較稀少。

　　20 世紀發生過兩次世界大戰，社會主義與資本主義對立強烈，科技進展進入太空時代，如果音樂無法反映上述變動，那麼音樂藝術就不可能被認知為人類社會的文明結晶了，從未有一個時代誕生在對未來如此渴望的集體情緒之中。無論是出於對 19 世紀浪漫樂派的反動，或者是出於對未來世界的嚮往，現代樂派的主流思想就是「告別過去，走向未來」。

在筆者進行現代小號演奏風格研究之前，曾於 2008 年出版《從巴哈到海頓時期的小號演奏風格演變》，此書研究範圍主要在於探討西方音樂史巴洛克時期與 18 世紀晚期維也納時期的音樂風格與小號演奏風格演變的關聯性，此外，為了方便讀者理解音樂史早期的小號樂器發展歷史，樂器學方面也占據了此書一部份篇幅。2014 年筆者出版另一著作《19 世紀小號演奏風格研究》，此書的研究重心放在浪漫主義與國族主義音樂發揚的 19 世紀，在其討論範圍當中最遠到達德布西（Claude Debussy1862-1918）和馬勒（Guatav Mahler1960-1911）的作品，他們的作品風格距離現代音樂只有一步之遙。就筆者的研究觀點而言，主要是著眼於音樂史的風格演變研究，並且在這個研究基礎上探討小號的演奏風格演變。鑒於小號的演奏風格在 20 世紀展現的多樣化風格演變，筆者希望能夠再進一步研究 20 世紀現代音樂風格演變，並且試圖對小號演奏在音樂史上與之相關的音樂風格課題進行探討。

「現代樂派小號演奏風格研究」相較於「浪漫樂派」或者是「巴洛克」時期的小號演奏風格研究而言，似乎是一個更難以界定，更不容易系統化整理的學術領域，因為自從 19 世紀工業革命以來地球的扁平化，資訊交流的快速化，乃至

於科技一日千里的發展，使得各種藝術風格互相影響的程度呈現幾何速度增長，風格交流的速度加快則會產生更豐富的相互啟發和變化。假如巴洛克時期是「馬車時代」，晚期浪漫派是「火車時代」，那麼現代風格則不啻為「飛行時代」。筆者認為，了解不同文化區域當中有趣的文化差異可能比較容易設定研究目標與討論方向，也就是說，不同的時代背景與地理因素所造成的文化差異是極其值得注意的。另一個角度來說，筆者對於音樂風格演變的現象卻總是抱持著一種「古今亦同」的信念；也就是說，歷史不同階段的人類生活方式雖然不同，但是在基本人性和情感方面卻改變不多，因此筆者對於現代音樂的風格研究依然抱持著比較樂觀的態度，敢於大膽提出筆者淺陋的研究心得。

音樂史的發展應該不是一條由淺入深，由簡而繁的直線道路。而似乎是藉著各種不同風格以盤根錯結的姿態互相拉扯，彼此啟發，曲折起伏的過程，它既來自傳統文化，也來自創新的藝術理想。只有這樣互相影響的過程可以解釋人類音樂遺產的複雜性。

「文化」一詞乃指人類生活方式所產生的現象與遺產，人類對於文化的態度並不是一成不變的，可以選擇努力延續它，也可以選擇改變它，好的延續可以維護精進，好的改變

可以開創新局，這兩種選擇在歷史上此起彼落，沒有一方可以永遠主宰局面。當然，人類社會對於文化路線的選擇並非總是幸運的，往往在延續文化傳統的過程中卻過於教條主義，或者是在改革過程中忘記保存傳統價值等等，儘管如此，音樂史在這些方面的態度往往是很寬宏的，在音樂藝術層面並不過分譴責教條主義，反而推崇謹守教條所帶來的標準化與教育推廣的益處。對於創新所帶來的爭論，在藝術層面也往往肯定革新帶來的新思想與突破，筆者認為這種海納百川的態度正是人類需要藝術的原因，在藝術當中不必泛政治化，也無須執著於標準答案，時間自然會為人類淘洗出最珍貴的藝術結晶。音樂是人類文明當中重要的一部份，因此音樂的發展自然無法自外於整體文明發展，因而具有相當的複雜度。試想，若是由於缺乏中世紀歐洲世俗音樂的文字檔案證據，就斷言西元 800 年時的西歐世界沒有百花齊放的世俗音樂表演，這肯定是一種草率的判斷。其他更直接的證據來自音樂史的實體發展，例如文藝復興複音音樂的技藝發展極為高超，聲部的獨立性與對位關係的複雜性到達空前絕後的地步，17 世紀的數字低音風格事實上可以被視為一種整理方案，或是一種簡化的運動，而巴洛克在數字低音風格的統治之下，則發展出最複雜的即興音樂技巧，而且讓各種高音

樂器的演奏技巧到達登峰造極的境界，因此 18 世紀初期的洛可可風格則可說是另外一次簡化運動，追求透明單純的平衡感。隨之而來的維也納時期風格成為歐洲音樂中心，古典音樂史稱之為「古典時期」，然而人類並沒有長久的沉醉在完美而均衡的古典時期，而是以浪漫派音樂尋找人類內心洶湧的情感，音樂史上描寫音樂的準則一變再變，使用的方法日新月異，以上的簡短敘述說明了音樂風格發展的複雜性。

當然，演奏音樂的工具確實會隨著時代的推進而越來越先進，例如記譜法的現代化使得音樂內容可以得到詳細記載的可能，讓 400 年來的西方音樂得以被無障礙的重複演出與反覆研究推敲，間接地推進了音樂教育和傳播的腳步。又如樂器製作不停的改良和進化，結合工業時代的來臨而普及化了樂器演奏的效率，降低了樂器的價格，甚至創造出各種不同的演奏可能性而豐富了作品的多樣性等等。然而，即使是大量且快速進化的音樂工具，依然無法改變「古今亦同」的事實，也就是，現代的音樂藝術多樣性與古時候人類社會的音樂藝術多樣性，在本質上應該是沒有什麼差距的，古今人類都是在宗教中敬畏，在愛情中歡笑或流淚，歡樂歌頌生命和自由，哀傷悼念逝者和回憶。音樂演奏可以是為了嚴肅的社會行為（例如戰爭或祭祀），也可能只是純粹的風花雪月，

輕鬆娛樂。舉凡以上種種情境，在現代音樂範疇中尋找到的內涵與千年之前的早期音樂內涵都是一致的。不同之處，乃是記錄方式的進化，傳播工具與檔案保存方式的進步，以及搜尋資料的效率不同而已，然則箇中的情感底蘊應該是極為接近的。

如若現代音樂風格與人類過往歷史當中所追求者並無二致（至少以需求而言），那麼，現代小號在現代音樂藝術領域當中所展現的風格又有何研究價值呢?筆者個人認為，現代音樂藝術所呈現的風貌，應用層面，乃至於社會意義的呈現都是今日音樂教育工作者重要的研究課題，身處於這一個數位時代，音樂藝術的核心意義雖然和其他歷史時期所追求的核心價值有著相同的本質，然而其呈現方式已然大不相同，這些不同之處甚至已經改變了創作方式，改變了展演方式，也改變了音樂藝術的市場規模和經濟模式，這些改變的軌跡仍然是現在進行式，它既來自過去，更走向未來。

中古時期的吟唱詩人，遊走於城鎮之間獻藝，與今日巡迴世界演出的熱門樂團有異曲同工之妙。海頓（Joseph Haydn 1732-1809）為埃斯特哈吉家族擔任宮廷樂長期間的工作內容非常繁重，筆者仔細分析其工作性質與現代交響樂團組織的異同之處，發現海頓的專職責任居然概括了音樂總監，行政

總監與駐團作曲家三個重要職位。上述的例子說明古今對於歸納需要與建立系統的方法基本是一致的。

　　筆者在研究小號音樂作品的風格演變的過程之中深感歸納現代音樂藝術風格難度極高，首要的原因即是範圍太廣，今日世界是傳播快速的世代，數位方式使得任何特異性藝術理念得以在最短時間內傳遞至地球大部分的角落，創作者可以在數小時之內學習到以往數年才能蒐集到的資料，這直接導致風格演變速度以幾何倍數發展。

　　分類困難也是另一個為難之處，今日之音樂學者往往面臨多元分類的各種問題，例如將電子音樂與交響樂團一起譜入總譜，那麼這應該是屬於電子音樂範疇，還是屬於傳統管弦樂團範疇？

　　至於將不同音樂風格混搭而成的作品則更是數不勝數。例如使用搖滾音樂曲風來譜寫基督福音詩篇，這應該是屬於世俗的流行音樂種類，還是屬於嚴肅虔誠的宗教音樂種類？

　　類似以上林林總總的問題實在只是冰山一角，無法盡數，今日小號演奏工作者面對的各種跨時代，跨領域之音樂風格問題確實是空前挑戰。任何一位現今第一線的小號演奏者在工作現場最艱難的挑戰就是風格掌握能力。試想，一週內連續三場演出，內容包括《貝多芬第七交響曲》，史特拉

汶斯基《火鳥》，以及韓德爾的神劇《彌賽亞》，這樣的工作時程表在現今音樂舞台上可說是司空見慣，習以為常的事情，也是任何一位職業（業餘）小號演奏者必須面對的不同音樂風格問題。尤其是現今的聽眾對於音樂風格的知識是有史以來最高明的一群，因為資料非常容易取得，只消稍加留心，任何影音資料都唾手可得，這當然增加了演奏者的專業壓力，因為影音資料及相關知識是如此普及，因此專業人員的水平線當然也被大大提升了。

　　基於上述看法，筆者乃計畫將本書大多數的研究篇幅放在音樂史與音樂風格的探討上，因為唯有完整地觀察現代音樂發展之脈絡之後，方能更加客觀地理解小號在現代音樂應用上展現的風格，筆者期望藉著討論小號演奏風格之命題來引導本書對於現代音樂的歷史，風格與內涵之探討。

　　現今之專業音樂工作者必須在精進自身的演奏記憶之餘，保持一份敏銳的觀察能力，理解舞台展演方式的變動和發展，並且對於不同領域的藝術內涵多加了解，以充實自己的競爭力。這也是現代藝術環境（市場）的特點，在人類文明史上從未有資訊流動速度如此之快，跨界聯合如此多樣化的時代。即使是身處於相對較為保守的古典音樂界，也不免於受到數位時代浪潮的席捲。

　　筆者對於「現代小號演奏風格研究」這個研究主題的看法屬於相對保守的角度，也就是不對於未來演奏風格發展方向之預測作研究，也不錦上添花地提供筆者個人對於跨界模式與傳播方式的研究建議。筆者的個人觀點，乃是將小號音樂演奏藝術的傳統脈絡，與現代音樂產業與市場已經生根發展的生態結構作縱橫之觀察研究，從而界定出現代小號演奏風格的各類研究主題，透過上述研究主題所建構的鏈結，將會承接 19 世紀晚期，橫跨 20 世紀，並最終進入 21 世紀的今日，形成一條蜿蜒的時代河流，期盼呈現出音樂文明中璀璨的珍貴成果。

一、研究動機

　　筆者進行現代小號風格研究工作之動機主要有三。

　　（1）完成系列研究工作：筆者先前出版了《從巴哈到海頓時期的小號演奏風格演變》（2008）以及《十九世紀小號演奏風格研究》（2014）兩種著作，前者涵蓋的音樂風格演變時期主要發生在西元 1700-1800 年之間，而後者則主要討論 1800-1900 年之間的西歐各國家之間的音樂風格演變。如前所述，筆者曾經著力於研究小號演奏風格從巴洛克時期穿越維也納古典風格全盛期，再發展到整個 19 世紀浪漫派音樂

風格的歷史演變過程，筆者在探討過德布西的印象派音樂風格之後，很自然的一個想法，就是再盡一份力量，將小號演奏風格研究工作從 20 世紀初期的發展推進到現今，完成筆者對於小號演奏風格演變的完整系列研究。在西方音樂史上，這 300 年間所發生的政治版圖變化，軍事衝突的規模，科技與文化風貌的進展等等都可以說是空前劇烈，風格演變的速度更是越來越頻繁，非常值得一談，若是筆者能夠將自己累積的粗淺心得歸納為三本系列著作，將會是一個完整的階段。

（2）親歷現代音樂多元風格:現代小號演奏的舞台非常多元，演奏風格橫跨學術與通俗，室內與室外，傳統與前衛。筆者一直希望能夠深入討論這許多與小號演奏有關的領域，更何況，現代小號演奏風格的研究題目正是筆者親身經歷的時代，有一個極好的視野親自深入討論現代多元的音樂風格與展演平台。

美國的音樂學院早在 20 世紀中期,就因應社會需要將音樂系的教育平台分類為演奏組，爵士音樂組以及流行音樂組等等。有某些看法認為古典音樂的珍貴與獨特不應該遭受到商業或流行的排擠，然而筆者的觀點恰恰相反，筆者個人認為這種社會需要其實是拓寬了古典音樂的路，因為筆者深信

人類歷史上必定總是同時存在流行音樂，商業音樂，儀式音樂乃至宗教音樂等等。具體探討 20 世紀絕對音樂領域的作品雖然屬於古典範疇，然而對於以上這些音樂元素的影響力卻同時存在，古典音樂擁有深邃的音樂理論與人類經驗的結晶，而其他不同領域的應用音樂則是依照社會人群的需要所誕生的消費性藝術作品，反過來說，後者的音樂模式也可能啟發音樂理論的歸納與再造，進而刺激出新的古典音樂風格，這也是現代音樂經常見到的例子，因此筆者非常樂於以多元的角度來分析現代音樂的發展，也希望可以歸納出現代古典音樂對於部分商業音樂的影響力。

（3）提升小號學術底蘊：筆者希望藉著此一專題之研究討論，建構更多元的視角，鼓勵有心於小號演奏或教學的年輕學子嘗試更多不同層面的音樂表演類型，並且勇於發掘自己的專長和興趣。

音樂工作者的養成教育確實帶著相當保守的色彩，因為肌肉記憶的訓練和傳統風格的建立都需要紮實的基本功，這些實在的苦功是值得付出的代價，然而，這些基本功並不是音樂訓練的唯一內容。音樂訓練的內容還應當包括「藝術品味」的建立，因為品味才是真正決定音樂工作者思想高度和工作品質的關鍵。筆者在此談到的藝術品味問題之核心項目

當然是教育，包括制度上可以得到的常規教育，以及自我教育，其中，自我教育則尤其重要。唯有出自於自發意願的自我教育，才可能打開聆聽之窗，唯有努力追求音樂史的真相，才能進而在歷史脈絡之中找到每一個作品的獨特性，而辨認這些特質的能力越強，品味就越高，在作品中表現的深度就越明顯，如果僅僅依靠在樂器上的機械式技巧訓練，其結果並不足以呈現令人滿意的藝術品質。因此，筆者希望藉著對於近 300 年西方音樂史的系列研究來拋磚引玉，引起更多小號演奏者對於風格邏輯的興趣，並且進而萌生聆聽和研究的興趣。

至於音樂演奏或創作工作則牽涉到市場機制與社會結構的運作，並不完全取決於音樂工作者的主觀意願。筆者同時期盼本書的研究內容可以提供些許平衡的觀察，提升後起之秀更寬廣的視野以及更多元的學習興趣。

二、研究範圍

「現代小號演奏風格研究」的研究年代範圍包括 20 世紀初期到 21 世紀初期這一百年的時間跨度。在這一百年之間爆發了兩次世界大戰，人類發明了原子彈和電腦，登陸月球和聯合國。在音樂上，無調性音樂進入古典音樂創作領域，音

樂演奏的傳播方式與 19 世紀截然不同，即使是學術性的音樂創作和演出都可以搭配商業模式。

在這近一百年的時空跨度裡，筆者無法鉅細靡遺地羅列出現今存在的所有演奏型態與風格，因此筆者選擇繼承古典音樂脈絡的現代音樂風格發展為探討範圍，包括多調性音樂，無調性音樂，新古典主義，未來主義，噪音主義，具象音樂以及電子音樂等等，最後在上述研究基礎上，筆者會試圖探討現代音樂小號演奏風格的特質。

在說明上述的研究範圍代表意義之前，筆者必須先說明一個客觀的事實，在 21 世紀的音樂舞台上，任何音樂風格都佔據了一席之地，例如現今有許許多多的專家努力研究文藝復興時期的合唱音樂或器樂合奏，許多音樂家和樂團致力於以復古的樂器，編制和風格來演奏巴洛克音樂，這種對於巴洛克音樂的研究與再現，更是許多 21 世紀愛樂者最高的興趣所在，觀眾也樂於欣賞這些復古的演奏方式。此外，維也納古典風格集團的影響力，到了 21 世紀也絲毫沒有衰退的跡象，更不用說 19 世紀的浪漫派音樂風格在票房上常勝軍地位是如何穩固了。這些事實說明現代音樂的創新和發展一直是與早期音樂傳統共存並且互相激盪，它們共同分享的資源就是人類對藝術的情感和追求。

　　「現代小號演奏風格研究」的研究重點在於現代音樂（20
世紀音樂），因為筆者認為現代音樂風格發展對於 21 世紀音
樂世界的影響力極為重大，事實上，這些前衛的思想家試圖
將音樂融入未來世界的努力是崇高的，其成果則是輝煌的，
實質地影響了現今藝術市場上呈現出來的一切音樂種類，筆
者試圖採用的觀點就是採用多角度觀察，大幅度地放大古典
音樂的滲透力與影響力，並且試圖在 20 世紀音樂創作當中，
找到經典語言，發現古典風格，以及人類共通的情感密碼。

　　前段提到的現代音樂代表性風格，有的偏重於實驗領
域，有的指向科學應用模式，另外一些則屬於高度學術性的
音樂類型。然而筆者卻發現其中並無違和感，甚至於發現其
中有無數的共通之處，例如講求效率的溝通方式，追求合理
有用的創作模式，符合現代人共同情感的語言，這些重要的
特質說明了人文關懷就是現代音樂發展的核心，筆者觀察認
為，在音樂藝術上能夠體現出有效情感表達的創作模式和內
容，就可以得到生存下去的機會，甚至發展成為一種音樂產
業平台。

　　筆者挑選的研究範圍項目將會呈現出較為立體的織度，
除了探討作曲家的創作思維之外，還會研究其中的曲式結
構，風格特點，並且討論當時的社會情況，藝術市場以及應

用範圍與可能性。筆者期盼，在研究結論當中呈現的實用價值，可以成為學術工作者的參考資料，並且在風格探討的美學基礎上，為舞台第一線的演奏者與創作者提供一些有建設性的靈感，將現代感的聲音與傳統藝術發展結晶結合起來。

三、研究方法

筆者對於「現代小號演奏風格」的研究方法主要分為理論與實務兩大類，第一類方法是借重傳統的研究工具，例如文獻與音樂理論，聚焦於筆者設定的研究內容，在學術觀點上加強論據，並且充實研究內容的縱向深度。此外也包括研究內容所牽涉到的重要作曲家與曲目等等，舉凡是對於現代音樂歷史與小號演奏風格產生影響的代表性作曲家與作品都是研究的標的。

除了上開較為傳統的研究工具之外，筆者自身的演出實務經驗也可以扮演相當有力的工具，多年的第一線演奏工作使得筆者有機會接觸到大量的現代音樂曲目，無論是在演奏實務方面的經驗或者是與作曲家之間的溝通都讓筆者受益良多，歸納這些演出心得是很有效的做法。

鑒於「現代小號演奏風格」仍是一門處於發展當中的音樂現象進行式，筆者希望將部分具有潛力的演奏風格納入研

究範圍，而這部分的發展極可能尚未被歸納分析，也尚未形諸文字描述集成文獻，因此筆者必須使用更多與網路相關的傳播工具來完成一部份資料蒐集與分析的工作。

　　每一個時代的藝術呈現方式都必須和社會產業結合，無論是 17 世紀的貴族，18 世紀的教會，或是 19 世紀崛起的中產階級，他們既然是音樂藝術的消費者和擁護者，自然而然地就會成為音樂藝術的風格塑造者。因此筆者認為研究風格演變的方法有一部分也必須聚焦於當代的社會演變，必須採取有效的方法來觀察分析當代社會的科技進展對於藝術需要的影響，或許才能夠更精確的分析研究演奏風格的發展方向。尤其是對於現代音樂而言更是如此，這是一個晶片的時代，也是一個太空時代，如果忽略了人類生活方式的改變情形，恐怕無法精準地掌握音樂風格演變的真實因素。

　　綜上，筆者為了更為精確的表達小號演奏風格在現代的發展樣貌，所採用的工具包括參考文獻著作，曲式分析，樂器學等等之外，也會參考歷史事件，建築，美術與社會科學發展等等歷史資料參考。當然這一方面的工具還是聚焦於支撐音樂演奏風格的相關藝術產業而言。

　　現代音樂是一個還在發展之中的風格，因應正在發展之中的風格，採取較為靈活的研究方法，才能夠進行一份較為精準且具有參考價值的研究工作。

第一章　20 世紀新古典主義

　　在 20 世紀音樂風格發展當中，新古典主義（Neoclassicism）的萌芽可以說是一份驚喜。20 世紀初期古典音樂的風格在客觀上而言已經觀察到浪漫派的日暮西山，而在主觀層面而言，無調性音樂在凸顯風格對抗性方面的席捲之勢已經勢不可擋，晚期浪漫主義雖然依然強大，但是已經普遍被學術界認為是一種過時且濫情的音樂風格，一部分作曲家思考到底要如何走出 19 世紀的奢華頹廢，但是在藝術觀點上又尚未能心悅誠服地接受無調性音樂的表達方式，他們發現 18 世紀的音樂架構似乎是極為理想的空白畫布，既能支撐形式上的重量，又能夠靈活的加入新時代的內容。

　　國際社會的動盪不安也是另一個因素。1918 年，主戰場在歐洲的第一次世界大戰（First World War）終於落幕[1]，這

1　參閱《第一次世界大戰 1914-1918 戰爭的悲憐》作者：Niall Ferguson. 譯者：區立遠　廣場出版　2016.01.13 p.108

場戰爭歷時 4 年,帶來超過 1500 萬人以上的傷亡以及巨大的經濟損失。同盟國陣營戰導致德國民生凋蔽以及奧匈帝國瓦解,整個歐洲被這場由巴爾幹半島火藥庫所點燃的大規模戰爭打擊,在經濟,政治和文化上都產生了許多巨大變動,在古典音樂創作上的思維也必定被迫面對反思。

　　第一次世界大戰的起因是工業生產過剩之後的市場經濟分配問題,戰後簽訂的凡爾賽合約並無法解決這個問題,受創不深的美國順勢崛起,未曾參戰的日本則得益於德國撤出山東半島而取得更多在中國的控制地盤。種種更加傾斜的資源分配問題成為加速爆發第二次世界大戰（Second World War）的伏筆,德國承受龐大戰敗賠款的壓力,使得納粹黨成功煽動民粹主義並取得政權,以民族擴張手段解決國內矛盾,1939 年 9 月 1 日德國入侵波蘭,英國與法國隨即向德國宣戰,自此揭開人類史上死傷最慘重的國際戰爭序幕。

　　20 世紀初的歐洲社會,籠罩在戰爭的陰霾之中,在音樂風格上,晚期浪漫派音樂也攀登上最高峰,龐大複雜的大型音樂作品一一問世。然而,就是在這樣的戰爭氛圍之下,某些作曲家開始縮減自己的創作規模與音樂題材,開始尋求情感上的自我克制,而且,重新開始追求一種清澈透明,均衡簡明的現代主義創作方向,他們甚至於很直接地採用復古的

主題來構思新作品，這種仿古（主要是指 18 世紀）的現代化運動就稱為新古典主義[2]。

第一節　20世紀「新古典主義」音樂風格

新古典主義風格乍聽之下似乎是一種懷舊的運動，或者至少是重新開始推崇早期音樂的風格和內涵的主張，然而對於 20 世紀新古典主義而言，「懷舊」絕對不是其主要目的，對於新古典主義風格來說，「反浪漫」才是主張的核心。因為浪漫風格音樂被認為是已經過時的音樂風格，並且是屬於陳舊濫情的音樂風格，而無調性音樂可能比浪漫派音樂更主觀，而且更訴諸直覺，新古典主義認為音樂的「客觀性」必須被再次強調，絕對音樂的精神必須被重新認識，否則無以呈現音樂與人類之間獨特的關係。

對於音樂新古典主義而言，「仿古」只是一個手段或工具，其真正要追求的目的則是「創新」。也就是說，創新的實質內容才是重點，「古典」的內涵則根本不是主要訴求，也就是說，新古典主義是 20 世紀音樂風格創新道路的一種主

2 參閱《現代音樂史》作者：Paul Griffiths.譯者：林勝儀 圈音樂譜出版社 1989.10.22 P.75

張，而不是一種回歸舊時代的運動。

　　19 世紀是帝國主義大行其道的時代[3]，船堅炮利的國家熱衷於在海洋彼端建立殖民地，極端地擴張自身的經濟利益，其所造成的經濟傾斜與貿易壟斷是極其嚴重的，由於這種倚強凌弱的思維可以得到政治和經濟上的巨大利益，各國之間的衝突自然趨於白熱化，第一次世界大戰發生的原因就埋藏著利益分配不公平的爭執，而且這種爭執並無法在戰後簽訂的凡爾賽條約之規範下得到解決，因此在短短 20 年後隨即爆發第二次世界大戰。

　　19 世紀所累積的能量和矛盾，最終要在 20 世紀爆發，集權統治的皇權政治催生了無產階級革命，工業革命拉大了國家之間的軍事與貿易不平等，殖民主義走到顛峰，以及生產能量暴增所導致的市場擴張問題，火車和輪船縮短了旅行距離，增加了運送物資與人員的能量，不同國家之間接觸密度增加，一旦對於貿易規則缺乏共識就會進入談判程序，而一旦談判破裂就極可能發生軍事衝突，戰爭之後則極可能產生不平等條約，這種周而復始的惡性循環一直是貫穿 19 世紀晚期與 20 世紀中葉的政治主旋律。1945 年，在第二次世界

3 參閱《帝國：大英帝國世界秩序的興衰以及給世界強權的啟示》作者：Niall Ferguson.譯者：睿容 廣場出版 2019.09.11 p.15

大戰即將進入尾聲階段，聯合國（United Nations）正式成立，試圖以公平手段解決國際社會爭端[4]。

　　儘管在政治上問題重重，19世紀的知識進展（科學，人類學與藝術）卻也是空前快速的。人類首次迎接新技術和新發現的革命性進展，有機會以前所未有的速度來學習，歸納和傳播各種知識。文化藝術的發展也是如此，19世紀音樂學家對音樂史的歸納與分類工作功不可沒，累積了大量音樂學檔案資料，在這麼豐沃的土壤之上，20世紀初的音樂藝術思想成果是極其豐富的，古典音樂在每一個方面都有出類拔萃的發展，浪漫派音樂經過幾乎100年的茁壯走向巔峰，不但有復古派的布拉姆斯（Johannes Brahms 1833-1897），表現派的柴可夫斯基（Pyotr Tchaikovsky 1840-1893），還有印象派的德布西（Claude Debussy 1862-1918），拉威爾（Maurice Ravel 1875-1937）等等。在歌劇方面，傳統義大利歌劇經由威爾第（Giuseppe Verdi 1813-1901），普契尼（Giacomo Puccini 1856-1924）之手走向巔峰，同時華格納（Richard Wagner 1813-1883）的樂劇則聚焦了整個歐洲的目光，國族主義音樂的發展也很熱烈，每個不同的民族文化區域都試圖找到代表

4 參閱《認識聯合國》作者：Linda Fasulo. 譯者：龐元媛　五南出版 2018.06.28 p.3

自身的傳統元素以融合進入古典音樂傳統，例如俄國五人團
（The Mighty Five），史邁坦納（Bedrich Smetana 1824-1884），
高大宜（Zoltan Kodaly 1882-1967）等等。

　　筆者認為，新古典主義的萌芽絕非偶然，因為 20 世紀作
曲家面臨著許多困難的抉擇，多座大山阻擋在他們創作之路
前方，如果他們試圖向前推進，會撞上馬勒的交響曲，普契
尼的歌劇或是拉赫曼尼諾夫（Sergei Rachmaninoff 1873-1943）
的鋼琴作品，而如若他們向後退，則會被華格納和布拉姆斯
的音樂遮蓋，多種創新的嘗試似乎都是徒勞無功，所有的努
力都似乎只是繼承既存的思維和格局，而非走出新路。並且，
創作風格的瓶頸並不足以概括 20 世紀作曲家的全部困境，還
有積重難返的社會問題和國際戰爭危機虎視眈眈。

　　20 世紀的音樂創作者面臨的改革契機看來似乎箭在弦
上，不僅尋找新路已是勢在必行，同時他們手上的創作資源
非常豐富，例如進步且完備的樂器製造技術，20 世紀初管絃
樂器的製造技術已無異於今日，弦樂器家族的製作傳統本來
就是很成熟的工藝，而管樂器革新的優良成果已經無庸置疑
了。除了一些因人而異的設計細節之外，20 世紀初的銅管樂
器和 21 世紀制作的樂器之形制功能是一樣的。另外，在音樂
理論與音樂歷史風格研究方面，20 世紀收割了 19 世紀豐富

的研究成果，在早期音樂理論與風格上的理解是非常完整的。

20 世紀科技發展使得音樂家具備鑑古知來的學識基礎優勢，可以清楚的審視自己的作品，透徹的分析自己作品元素所受的影響來自何方。還有一個強大的優勢就是無國界的傳播速度，使得新作品得到討論和回饋的速度變得極快，因此創作內涵的審視與修正的速度也很快，例如從馬車的速度進步到火車，油輪和飛機，又例如從騎馬的郵差進步到電報，電報進步到電話等等。

新古典主義音樂風格就是誕生在這樣一個壓力重重但是進步神速的時代瞬間，其試圖以冷靜，平衡與簡潔來尋求純粹音樂的內在世界，新古典主義音樂放棄使用更華麗，更厚重或是更誇張的晚期浪漫派創作風格來描寫周遭那令人越來越不安的騷動世界。在那一個標題音樂氾濫，音樂色彩堆疊的五光十色的時代，他們卻反其道而行，以仿古的曲式結構，簡潔透明的音樂語言來勾勒一個絕對音樂的世界，新古典主義作曲家的代表性人物數量並不多，其學術影響力甚至於也沒有 12 音列或是自由調性音樂來的高，但是它的藝術感染力是極其深遠的，而且這一種風格的思想主軸是與時俱進，從未磨滅的。

　　筆者認為，所謂的新古典主義思想主軸並非僅僅發生 20 世紀初期階段，在人類創作歷史上其實已經出現多次，例如文藝復興對古希臘的嚮往，又例如洛可可風格對繁複對位技法的摒棄等等。面對複雜的現況或式複雜的創作風格時，自然而然的返璞歸真，追求簡單美好的本質，這是人性的一環，因此，本書探討的 20 世紀新古典主義音樂其實不是人類歷史第一次回歸復古，當然也不會是最後一次，這種思想會歷久彌新的伴隨著人類歷史進展下去。

　　新古典主義本來是用來形容史特拉汶斯基（Igor Stravinsky, 1882-1971）從 1920 年到 1951 年期間發展出來的樂曲風格時所創立的代表名詞。其實在更早之前，德國作曲家雷格（Max Reger1873-1916）就已經傾一生之力實踐他對於 18 世紀巴洛克音樂風格的再創新。此外，義大利作曲家兼著名鋼琴家布梭尼（Ferruccio Busoni1866-1924）對於 18 世紀維也納樂派音樂的推崇和研究都曾經為新古典主義添加動力。

　　由於第一次世界大戰爆發期間的社會動盪與物力匱乏，斯特拉溫斯基的音樂一改過去的強烈節奏風格與龐大樂團配器編制，而是以小編制樂團演奏的音樂形式出現。樂評家認為其風格有轉變為更具有室內樂形式與簡潔清澈的風格傾

向，故稱為〈新古典主義〉。除了史特拉汶斯基在此時期的作品外，德國的亨德密特（Paul Hindemith, 1895-1963）、俄國的普羅高菲夫（Sergei Prokofiev, 1891-1953）的某些作品也被稱為新古典主義風格的作品。筆者將在本章繼續討論這幾位音樂家的創作與新古典主義風格之間的關聯。

　　新古典主義音樂的特徵是明確且易於辨認的，其明確程度就如同巴洛克風格音樂和洛可可風格之間的差異如此顯而易見。在龐雜紛亂，百家爭鳴的20世紀初期，新古典主義風格像是一股清流，以最典雅，親切而質樸的音樂創作鋪陳一種純粹的絕對音樂意象。在曲式方面，18世紀的器樂組曲形式重新出現了，維也納古典時期的交響曲格式也再度出現，這些架構都來自早期音樂，本來在20世紀已經不被認為是符合潮流的音樂結構了，即使是19世紀最後一位古典風格守護者布拉姆斯的作品，也已經在浪漫派思維實踐上越走越遠，更何況20世紀最主流的標題音樂，交響詩等作品早已揚棄的古典精簡風格，新古典主義卻重返了早期音樂簡潔的音樂織度，並且加之以新時代音樂語言。

　　值得注意的面向除了音樂曲式和織度以外，新古典主義最重要的價值在於對音樂本質的反思，希望重新聚焦在絕對音樂領域的努力。某些論點認為史特拉汶斯基之所以選擇在

1920 年之後開始創作縮小編制，仿古曲式與精簡音樂語言的新古典主義風格音樂作品，其主要原因是第一次世界大戰的直接影響，戰爭抽調了大部份社會資源，使得演出預算，演出場地和演出規模都大幅縮水，這種匱乏導致作曲家必須選擇精簡自己的作品規模，新古典主義音樂風格於焉誕生。筆者無法完全否定這個理論的可能性，但是必須避免過度簡化這個風格議題，因此對於戰爭影響說採取有限度接受的態度，其主要原因有二，首先是戰爭對歐洲社會的影響應該是普遍性的，然而歐洲作曲界並未普遍發展出新古典主義風格，絕大多數的作曲家依然是堅守在原先發展的道路上，也有相當一部份作曲家開始產生另外一種革新式的創作思維，例如 12 音列理論也幾乎發生在 1920 年。既然如此，就難以論定戰爭的影響是決定性的元素，至少可以推論，戰爭不是唯一的元素。另外一個原因就是非常明顯的「反浪漫」創作動機，就如同法國六人團的音樂宣言「簡明，率真，機智且富新時代感」，每一個特質都與浪漫主義完全不同。新古典主義確實可以被認為是 20 世紀音樂風格對於浪漫主義的脫離運動。

第二節　史特拉汶斯基的「新古典」時期

　　20 世紀新古典主義最初是用於描述俄國作曲家史特拉汶斯基在「巴黎時期」前後創作的音樂風格。在討論之前首先必須說明一個事實，由於史特拉汶斯基個人的創作風格可以說是音樂史上少見的千變萬化，新古典主義風格作品只是他漫長創作生涯當中的小部份而已[5]。史特拉汶斯基青年時期的作曲老師是俄國五人團當中最擅長於配器法的林姆斯基‧高沙可夫（Nikolai Rimsky-Korsakov 1844-1908），因此他最初受到讚譽的作品都具有豐富的管弦樂色彩和俄羅斯風格，例如《煙火》（1909），《火鳥》（1910）這些著名的管弦樂作品，讓史特拉汶斯基年紀輕輕就獲得很高的知名度，接受了一連串芭蕾舞音樂的創作委託[6]。1911 年《彼得羅希卡》首演，這首芭蕾舞音樂展現了些不同以往的節奏元素以及更多元的織度安排，這些令人耳目一新的怪異手法點綴全曲，

5 參閱《Great Composers》Tiger Books International PLG,London.1993.p.421
6 戴雅吉列夫（Sergei Diaghilev 1872-1929）向史特拉汶斯基委託創作的芭蕾舞音樂是音樂史上最重要的現代音樂開端之一，波蘭編舞家尼金司基（Waclaw Nizynski 1890-1950）的肢體創意也是重要元素。

似乎預告著某種新音樂即將誕生。

　　1913 年，史特拉汶斯基 31 歲，他負責作曲的芭蕾舞《春之祭》在巴黎香榭麗榭劇院首演，首演之夜，這部作品大膽的節奏與誇張的配器手法終於引爆了聽眾的情緒，引起了一場音樂史上著名的暴動。

　　假使史特拉汶斯基從未創作過《春之祭》，他依然可以憑藉《火鳥》和《彼得羅希卡》的成功演出擠身優秀作曲家之列，然而，在 1913 年《春之祭》首演之後，又將他的歷史地位提升到另一個高度，因為他對音樂的體裁和內容都帶來了無可否認的革命性新思維，音樂將不再只描述生命當中較為美好的一面，那些極少被揭露的暴力，殘酷和原始力量等等元素也被納入。雖然試圖在音樂創作中表現那些令人恐懼的意象並不是歷史第一次，但是，史特拉汶斯基採用的作曲手法確實是革命性的第一人，因為他的總譜改變了管絃樂器的傳統語法。

　　管絃樂器的學習規範與努力目標一直都是以優美諧和為標竿，然而《春之祭》改變了這個規範。自古以來所有的音樂創作都在音色，節奏和旋律上力求被聽眾欣賞與了解，然

而《春之祭》卻反其道而行，以突兀的旋律和怪異的節奏挑戰聽眾的情緒。1913年是史特拉汶斯基創作生涯的分水嶺，

　　他向浪漫派音樂告別，走向創造歷史分野的未知領域，以更多元的創作手法催生古典音樂新時代的誕生。

　　在《春之祭》引發的爭論之後，史特拉汶斯基依然沒有停下音樂創新的腳步，另一方面，第一次世界大戰快速的爆發影響了歐陸國家的社會安定，音樂表演市場蕭條，因此他1914年之後不曾再發表過類似的大型管弦樂作品，史特拉汶斯基在1917年發表的《夜鶯之歌》以及1918年發表的《大兵的故事》都以小編制的室內樂形式譜曲，精簡結構線條，但作品依然保持著節奏的複雜性，這種改變呈現出一個明確的方向，最終指向1920年5月15日首演的《普欽奈拉》，《普欽奈拉》是一部長度35分鐘芭蕾舞劇，採用中型室內樂團編制，管弦樂形式與巴洛克時期的義大利風格大協奏曲十分神似，並且，出其不意的安排了女高音，男高音和男低音三個聲樂角色。這齣怪異的喜劇故事主軸荒誕，兼具現代意象與18世紀義大利喜歌劇的性質，尤其有趣的是，史特拉汶斯基直接採用了 18 世紀著名義大利喜歌劇作曲家裴高雷西（Giovanni Battista Pergolesi1710-1736）所創作之音樂素材作為發展基礎，向前輩致敬的意味十分明顯。另外，史特拉

汶斯基也別具匠心的使用巴洛克時期最普遍的曲式（兼具室
內組曲與教會組曲特色）組成了一個包含 21 段音樂的組曲。
這種種復古的安排引起了樂評家的注意，普遍被認為特立獨
行，求新求變的年輕作曲家史特拉汶斯基，居然以復古的面
目推出新作，這實在十分不尋常，或許，這種返回早期音樂
體裁並且追求絕對音樂精神的風格，就是 20 世紀尋找新音樂
風格的路徑之一，或許更可能的是，經歷數次風格轉變的史
特拉汶斯基已經找到了某種出路。

　　《普欽奈拉》成為史特拉汶斯基另一個創作風格分水
嶺，也開啟了新古典主義音樂風格。自此，有長達 30 年時間，
史特拉汶斯基將創作的重心集中到歌劇及室內樂上，並且在
這重要的 30 年之間，《春之季》或是《火鳥》這種類型的大
型管弦樂作品不曾出現在他的創作目錄之中。二戰的爆發，
促使史特拉汶斯基前往美國定居，他繼續在新古典主義風格
上耕耘寫作直到 1950 年代初期。在這段時期內，重要的新古
典主義風格作品頗眾，《為管樂的八重奏》（1923）是一首
三樂章室內樂作品，曲式靈感來自海頓的風格。《鋼琴與管
樂器協奏曲》（1924）這首新穎的鋼琴協奏曲編制有 20 件管
樂器加上低音提琴和定音鼓，靈感來自貝多芬和巴哈的作品
啟發。宣敘調歌劇《奧底庇司王》（1927）有濃濃的希臘悲

劇色彩。《檀巴頓橡園協奏曲》（1938）是一首強烈暗示巴哈布蘭登堡協奏曲相似意味的管弦樂協奏曲，三幕英文歌劇《浪子的進程》（1951）則明顯反映了18世紀乞丐歌劇的音樂啟發。

　　從1920到50年代初期，長達30年的時期，可以稱為史特拉汶斯基的新古典主義風格時期，然而，值得注意的是在這30年之間，他感興趣的音樂元素並不僅僅是新古典主義，他對新世紀發展出來的爵士音樂風格也極感興趣，經常在作品當中融入爵士音樂元素。這30年之間史特拉汶斯基不曾再重複1920年之前藝術高峰期的俄羅斯時期作品風格，他幾乎是毫不留戀的永遠告別了那些令他享譽世界的龐大而激進的管弦樂作品。

　　1957年史特拉汶斯基發表了一首長度約22分鐘的芭蕾舞音樂《競賽》，這部新古典主義作品融合了12音列作曲技巧，標示出另一個出人意表的無調性創作階段，在此之前，史特拉汶斯基的支持者並未意識到史特拉汶斯基的轉變，因此在聆聽到《競賽》的音列主義無調性音樂時難免不知所措。

　　筆者在此列出一些有趣的簡單事實，說明為何《競賽》這首作品會引發熱議，（1）荀白格（Arnold Schoen-

berg1874-1951）於 1923 年提出 12 音列理論。（2）第二次
世界大戰爆發之前（1933）年移居美國，繼續作曲與教學。
（3）荀白格與史特拉汶斯基都居住在同一個城市——洛杉磯。
（4）荀白格始終十分鄙視史特拉汶斯基的音樂創作。（5）
史特拉汶斯基也對荀白格採取敬而遠之的態度。

　　上述事實可以讓筆者先歸納出幾個結論，12 音列理論問
世的時間大約與史特拉汶斯基開始採用新古典主義創作基調
是同一個時間點，而且，史特拉汶斯基從 1920 年到 1951 年
荀白格去世之間的 30 年之間從未碰觸 12 音列的作曲技巧，
然而在荀白格去世之後，史特拉汶斯基卻展現出對音列作品
的興趣，並且最終於 1957 年推出自己的音列作品，根據紀錄，
史特拉汶斯基在 1960 年之後創作數量很少，屈指可數的晚年
作品則幾乎都與音列主義有關，他在人生最後十年再度告別
新古典主義，回頭走進了 20 世紀音樂無調性音樂的領域，一
生都在試圖為自己創作的音樂找新路的史特拉汶斯基，終於
在晚年表達出對荀白格音列理論的敬意，這或許是藝術家最
優雅的一種和解方式了。1971 年 4 月 6 日，史特拉汶斯基病
逝於美國洛杉磯。筆者個人認為，史特拉汶斯基確實是一位
開創性道路上得天獨厚的作曲家，他親身經歷了 19 世紀最

後的浪漫派浪潮洗禮，又在青年時期一腳踏進20世紀初歐洲現代藝術中心巴黎的藝文圈子，另一方面，史特拉汶斯基明白歷史的進程已經將浪漫派音樂拋諸腦後，一個動盪而未知的新時代已經來臨，他選擇義無反顧地提出自己的新音樂主張，儘管音樂學者以新古典主義來描述史特拉汶斯基在1920至1950年之間的創作風格，但是新古典當然無法概括史特拉汶斯基全面的創作內涵，也正因為如此，史特拉汶斯基使用更豐富的新音樂語言充實了新古典主義音樂的層次，從而讓新古典風格走的更遠更廣，這確實應該歸功於他不懈的創新動力。

第三節　保羅・亨德密特的新與舊

亨德密特（Paul Hindemith 1895-1963）被視為20世紀音樂史當中最有影響力的新古典主義作曲家之一，這位身兼演奏家，指揮家，音樂理論家與作曲家於一身的德國音樂家，他的創作生涯是身體力行地承擔正統古典音樂傳承的歷史縮影[7]。

7　參閱《Paul Hindemith：A Research and Information Guide》作者：Stephen Luttmann.出版社：Routledge 2009.06.10 p.4

　　亨德密特出生於德國法蘭克福鄰近小城哈瑙（Hanau），父親羅伯特·亨德密特（Robert Hindemith1870-1915）是來自波蘭的移民，身為一個音樂愛好者。羅伯特發掘了自己長子的音樂天分，給了亨德密特第一把小提琴，卻在他有生之年皆與兒子感情不睦，這個遺憾似乎影響深遠，亨德密特一生在音樂上不懈的努力似乎總是想要向父親證明自己的能力。

　　作為「實用音樂」（Utility Music）的倡導者，亨德密特身體力行的實踐實用音樂工作者的態度。所謂實用音樂的定義，乃是主張音樂應該為生活服務，而非僅為藝術而藝術而已，也就是說音樂並非只為風花雪月，而是一種可以為所有人群之生活服務的一門藝術工作。這種想法或許來自他本人的生命經歷。

　　亨德密特 20 歲即喪父，使得他必須以演奏來養家，他終其一生堅信優良的器樂演奏能力是作曲家創作最重要的基石，當然，這個想法並非他所獨創，在歐洲傳統的音樂藝術行業裡，作曲家往往是非常出色的演奏家，這個優良傳承到了 20 世紀初似乎已經不再普遍，因此亨德密特在他的著作當中多次提到作曲家應當具備器樂演奏專長，因為掌握演奏能力乃是作曲概念最堅定的基礎。確實，亨德密特本人精通多

樣管絃樂器，其中尤其是以中提琴的專業演奏能力最為人知，再加之他是音樂教育的忠實信仰者，使他成為極少數能夠在作曲，演奏和教學三個方面都達到最高成就的音樂家。

　　亨德密特與史特拉汶斯基不僅生活在同一個時代，也經常一同被歸類為新古典主義作曲家，然而，他們在各方面音樂風格都存在著很大的差異性。亨德密特的自我期許是「傳承」，他在少年時即接受的音樂教育是最傳統穩重的音樂基礎訓練，來自德國法蘭克福音樂院的專業培養，雖然他接受新時代創新音樂的概念，但是這不妨礙自己繼承巴洛克時期與古典時期以降德奧音樂發展的傳承工作。因此，亨德密特的作品中經常出現對位、卡農、賦格等巴洛克曲式，而且堅持採用古典時期的奏鳴曲式來創作交響曲與器樂奏鳴曲等等，亨德密特創作的中心思想是傳承自巴哈以來的德奧音樂傳統，並且融合 20 世紀的音樂素材創制音樂，這種思想是亨德密特與史特拉汶斯基之間主要的差異所在。因為史特拉汶斯基的創作基調是「革新」，新古典主義只是史特拉汶斯基革新的方法之一而已，從來都不是目的。更何況史特拉汶斯基的音樂走向也距離德奧傳統非常遠，終其一生俄羅斯音樂的厚重質樸始終貫串其作品之中。而亨德密特則不同，他對早期音樂的喜愛與推崇是十分強烈的，例如他在美國耶魯大

學任教期間（1940-1955）曾經組織早期音樂社團，專門從事以古樂器演奏文藝復興與巴洛克音樂。

事實上，亨德密特和史特拉汶斯基的不同之處卻恰好造就了新古典主義的活力與內涵，使得新古典主義成為 20 世紀一個鮮明的風格，並且站穩了一個代表性的地位。所謂絕對音樂精神的風格取向在 20 世紀音樂風格當中乍看之下並不屬於主流思想，追隨新古典主義的作曲家人數也不明顯，但細究其實則不然，新古典主義的存在是以分枝散葉的型態發展的，許多不同國家的音樂作品都產生了無庸置疑的新古典特質，這證明了無論是史特拉汶斯基或是亨德密特的理念都成功地發揚了絕對音樂的藝術內涵，不但吸引了一代追隨者，並且為 20 世紀音樂發展做出巨大貢獻。

亨德密特早期的音樂作品接近浪漫派晚期風格。多為弦樂譜寫之室內樂作品。從 1920 年代起，他的音樂作品顯示出了清晰的新古典主義風格，例如《小型室內樂》（1922 年）的發表，其創作風格顯然具有清晰的德奧音樂傳統，作品中和聲與對位的結合提醒了人們對巴哈音樂風格的記憶。他的鍵盤作品《調性遊戲》（1942 年）就是以巴哈的《平均律》為範本的；因此樂評家曾經以「20 世紀的巴哈」來形容亨德密特。

　　亨德密特之所以成為 20 世紀「實用音樂」的領導者，其原因除了他孜孜不倦地出版音樂理論書籍，還有他以傳道者的精神創作的一系列管絃樂器奏鳴曲，他以賦格、奏鳴曲、組曲等傳統結構形式，融合極具新意的主題動機，成功地開闢新的道路。在亨德密特眾多身分之中，音樂教師這個身分始終伴隨著他的主要職業生涯，32 歲就獲聘為柏林普魯士音樂院作曲教授，亨德密特的能力可說是備受肯定。他在 1930年代與德國納粹的衝突，使得世人對作曲家的人格更是讚譽有加，亨德密特本人並沒有猶太血統，但是他對於猶太裔音樂家同事的同情與讚揚，以及他對於德國納粹的嚴厲批評都使得納粹黨越來越無法容納他的存在。

　　1937 年，亨德密特辭去柏林普魯士音樂院的教職，展開一段大約三年的不安定生活。即使因為納粹的迫害使得亨德密特必須攜家帶眷流亡海外，他也從未放下教鞭，他輾轉任教於歐陸可以容身的高等音樂學府，直到 1940 年移居美國並任教於耶魯大學（1940-1955）為止方才安定下來。1953 年移居瑞士，在蘇黎世大學任教，但是他並未放棄耶魯大學的教學工作，而是頻繁來往於歐洲和美國之間，講學範圍遍及大西洋兩岸，直到 1963 年底亨德密特病逝於德國法蘭克福為止，他都沒有放下教育工作。身為一位教育工作者，教育理

念也深深影響亨德密特的作曲思維，他總是試圖在作品中加入示範，指引與說明的元素，彷彿希望學生能夠在字裡行間得到啟發和教導。這個教育性的特質在他的音樂作品當中是很顯著的，並且也可以在亨德密特的文字著作中得到印證。

　　如前所述，20世紀新古典主義風格的產生並非來自一種特定或是被嚴格遵從的模式，它更像是種思想方式，也像是一種對於音樂現代風格的創新努力，由於音樂家之間對於音樂哲學的判斷並不相同，對於創新的切入點也不相同，因此自然也會發展出專屬於自身特色的新古典主義作品。對於亨德密特而言，或許新古典主義的主張並不是那麼的重要，因為他更關心的是20世紀現代音樂的發展，將新音樂的語言和德奧音樂傳統歷史連結起來更是亨德密特一生的使命，他曾經表達對於 20 世紀音樂缺乏系統組織並且自行其是的創作風氣感到憂心，所以出版了大量的音樂理論書籍，就是為了幫助音樂創作者擁有更多基礎能力和基礎認知，

　　「實用音樂」是亨德密特多次提及的想法，音樂應該是人類共享的藝術，因此音樂的創作成果應該是可以得到大眾欣賞與理解的，也就是說，欣賞音樂的機會應該具有普遍性，且音樂創作的內容易於被演奏也易於得到共鳴。這種有關音樂實用功能性的主張多次出現在他的演講與著作中，筆者認

為「實用音樂」的主張是極有價值的，並且對於推廣古典音樂是重要的關鍵，然而亨德密特的音樂作品並不容易分析與理解，因為其深厚的學術色彩覆蓋了大部分作品核心樂念，除非聽眾本身原來就擁有相當程度的音樂訓練或音樂素養，否則是難以輕易的理解亨德密特設計出來的作品，這也是他的音樂作品在他生前較少為大眾理解的原因。儘管如此，亨德密特有關音樂實用性的理論，卻巧妙地影響了二次大戰之後的實用音樂風氣與實用音樂範圍，各種簡單有力的創作被運用至各種生活層面，在流行與商業上都佔據了一席之地，雖然可能與亨德密特原始的想法略有不同，這個發展確實拉近了音樂與普羅大眾的距離，使得古典音樂更生活化了。

一個保守傳統的音樂大師心裡住著一個前衛創新的靈魂，在音樂史上少有如亨德密特這樣熱愛音樂教育的作曲家，他個人的音樂作品，文字著作都被大量的保存與分析引用[8]，豐富的資料使得他的理念清晰透明的呈現出來，亨德密特可以被視為是德奧音樂傳統在 20 世紀的代言人，一座往來新與舊之間的堅實橋梁。

8 「亨德密特研究中心」（Hindemith Institute）收藏了亨德密特完整的作品，著作與生涯年表等等研究檔案，提供研究者豐富的學術資料。該中心成立於 1991 年，位於德國法蘭克福音樂表演藝術學院（Academy of Music and the Performing Arts in Frankfurt）

第四節　「音樂先知」布梭尼

在西方音樂史上鮮有作曲家兼具傳統技藝之美，創新觀點之才，同時本身擁有演奏家，作曲家，以及藝術理論家多重身分的天才，如果真有這樣全方位的音樂人，那麼義大利作曲家布梭尼（Ferruccio Busoni, 1866-1924）應屬當之無愧。筆者在尋找布梭尼的傳記時，就立刻被《布梭尼-音樂先知》（Ferruccio Busoni "A Musical Ishmael"）[9]這本書之標題所吸引。以實瑪利（Ishmael）是伊斯蘭教先知，亞伯拉罕庶子[10]，布梭尼是德奧樂派大師，卻來自義大利，他一生的音樂旅程都充滿驚嘆號，也受到相當程度身分認同的困擾，這種戲劇性難免令人好奇。

布梭尼的早年生活就如一位音樂天才兒童一樣的引人注目，但是他在音樂上展現出來的早慧特質並非與其他音樂天才最不同的地方，他出類拔萃之處就在於無與倫比的寬廣視

9　參閱《Ferruccio Busoni" A Musical Ishmael "》作者：Della Couling. 出版社：The Scarecrow Press.2005 p.15

10　參閱《聖經.創世紀 16-21》，亞伯拉罕（Abraham）與妻子撒拉（Sara）長期不育，遂與撒拉的埃及使女夏甲（Hagar）同寢而生下以實瑪利（Ishmael），以實瑪利一生顛沛流浪，在伊斯蘭教經典《可蘭經》記載以實瑪利是阿拉伯民族祖先與伊斯蘭教先知。1915 年英國作家范迪倫（Bernard Van Dieren 1887-1936）首次稱呼布梭尼為「音樂上的以實瑪利」。

野。布梭尼出生於義大利，雙親皆為專業音樂家，家人很早就明白年幼的布梭尼是早慧的天才，因此在教育方面不敢掉以輕心，早年即遊歷各國，與當代最重要的音樂家交往學習，造就了布梭尼無比銳利的藝術眼光。布拉姆斯對布梭尼的音樂天分驚為天人之時，正值九歲布梭尼進入維也納音樂院就讀之時，就連著名樂評家漢斯力克（Eduard Hanslick1825-1904）都對布梭尼讚譽有加，布拉姆斯是古典樂派中流砥柱，漢斯力克則是維護古典主義不遺餘力的音樂學者，他們對於布梭尼的賞識似乎來自一份對於古典主義新星的真誠期望。

奇怪的是，9歲大的鋼琴天才布梭尼卻只在維也納居住了兩年，雖然他一直都十分推崇布拉姆斯，並且對於布拉姆斯的音樂風格和作曲技巧嫻熟於心，但是他最重要的作曲老師卻另有其人，是他在15歲時跟隨的德國作曲家邁爾（Wilhelm Mayer1831-1898）。邁爾幫助布梭尼完整的分析歸納了德奧傳統最重要的巴哈與莫札特的作品，這穩固的理論基礎讓布梭尼得到大量的養分。

1888年，布梭尼年方22歲就獲聘擔任芬蘭赫爾辛基音樂院教授，兩年之後，他在俄國聖彼得堡同時得到魯賓斯坦音樂大賽鋼琴與作曲雙料冠軍使得他聲名大噪，於此同時布梭尼早已與柴可夫斯基，馬勒，葛利格與西貝流士等等多位

大師建立友誼。在這一段嶄露頭角的時期，布梭尼並沒有被快速的成功迷惑，他選擇繼續前進，繼續尋找更多音樂創新的可能，因此他決定離開舒適圈，繼續未完的旅程。

　　在布梭尼最終選擇柏林定居（1902）之前，他確實像是一個流浪的藝術精靈，他走訪歐美各國，吸收一切存在於新舊時代的藝術養分。布梭尼嘗試改編早期音樂作品，創作自己的創新音樂，他越來越覺得音樂的內涵應該打破種族，地理或是社會成規的藩籬，因此他提出「寰宇音樂」（Universal Music）的主張，並且在寰宇音樂的想法上，提出他最重要的音樂理論著作《新音樂美學》（1907）[11]，在這本前瞻性的藝術理論著作發表一百年之後發生的歷史事實證明布梭尼對於 20 世紀音樂的發展產生了巨大的影響，其中對於當代音樂的未來發展作出了許多正確的預測，例如新古典主義，無調性音樂以及電子音樂等等。對於布梭尼來說，他對於標新立異之舉沒有興趣，他只是綜合自己對於音樂發展的觀察，並且對新風格發展提出預測，這絕非魯莽之言，而是十分自然的藝術推論。

11　《新音樂美學概論》（Sketch of a New Esthetic of Music），1907 年出版，內容概述布梭尼對音樂藝術的綜合觀點，以及對未來新音樂發展的展望預測。

　　雖然布梭尼是不可思議的前瞻者，但是他的音樂作品則始終不曾邁進前衛的領域，他擁有敏銳的目光，但是內心依然是一個承襲深厚德奧傳統的鋼琴大師。多數世人只有認識到他傑出的鋼琴演奏技藝，以及他最著名的巴哈音樂改編作品的成就，對於他的前衛思想就所知不多了。

　　布梭尼最具有野心的音樂作品是他的歌劇《新娘的選擇》（1912），可是並未受到聽眾好評。另外兩部在 1920 年之前發表的歌劇《丑角》和《杜蘭朵》在風格和結構上更加嚴謹成熟，但是依然沒有得到成功，這兩部歌劇就如同布梭尼長達 75 分鐘的鋼琴協奏曲（編制包括交響樂團與合唱團，1904）儘管結構龐大，技巧艱深，可是卻從來不是古典音樂會的常客，這種現象實在令人費解，或許是他的作品呈現出太多知性，結構嚴謹，雖然技巧完整卻總是少了一份感性。新時代的聽眾認為布梭尼的作品太過陳舊，而浪漫派擁護者卻認為布梭尼的音樂太過於冰冷，事實上他的作品必須反覆品味，經由細密的理解來展開其中精巧的細節，才會發現其中充滿新音樂的元素，並且由紮實的邏輯與技巧支撐其結構，這是非常經典的欣賞經驗。。

　　最可惜的是布梭尼最後一部歌劇《浮士德博士》耗時 8 年卻始終沒有完成，沒來得及成為布梭尼所期望的傳世之作，

布梭尼曾經希望將神秘主義色彩放進《浮士德博士》的構思之中，此劇若是順利完成或許可能成為布梭尼最接近「表現主義」的作品。儘管布梭尼的作曲風格並不如他自己所宣稱的如此前衛，但是在布梭尼的最後歲月，他確實很希望藉著發表歌劇《浮士德博士》來為自己的音樂作品寫下一個新風格的里程碑，因此他自己寫《浮士德博士》劇本，自己完成歌詞，並且計劃在音樂表現手法上另闢蹊徑，可惜的是直到1924年辭世也未能完成這部歌劇。

　　在史特拉汶斯基發表第一部新古典主義作品之前，「新古典主義」的想法就已經由布梭尼所提出，因為他很早就開始思考新時代的音樂到底應該何去何從，雖然布梭尼並沒有絲毫激進的前衛行動，但是他已經發現前衛時代的降臨，音樂的一切規則或傳統都將面臨時代的衝擊，布梭尼點出了方向所在，但是他本人選擇使用最適合他自己品味的方式來呈現創意。

　　布梭尼最為世人所知的是他傑出的鋼琴演奏以及他對於巴哈音樂的推崇與改編，雖然布梭尼成長於義大利，周遊歐美各國，交遊廣闊，然而他還是被認可為一位不折不扣的德國音樂家，身為晚期浪漫派德奧音樂傳統的繼承者，他的藝術思維重點在晚年進化成為更有國際觀與宇宙觀（東方哲學

與神祕主義）的色彩，有關他對於新古典主義的倡議雖然十
分清楚顯著，但是那並不是他唯一的藝術主張，布梭尼甚至
提出了最早的電子音樂概念，這種眼光足以證明他的前衛思
想，布梭尼去世時（1924），新古典主義已經得到樂評家的
關注，或許，史特拉汶斯基的新古典主義風格其實並不是橫
空出世，而是對於一種有效的創作風格進行採用和推廣的過
程。討論布梭尼的音樂理念對於理解20世紀新古典主義的發
展十分重要，因為這些藝術觀點記錄了新舊時代交替過程當
中所發生的演化。儘管布梭尼本身的作品還是被歸類為晚期
浪漫派音樂的範疇，但是他提出的藝術理想卻可以適當的說
明前衛與傳統的融合過程。

　　筆者稱呼布梭尼為「音樂先知」並非無中生有之舉，布
梭尼的觀察力敏銳，好奇心十足，對於藝術與世界的互動掌
握準確無比，他不僅是一個純粹的音樂天才，也是一位藝術
理論家，一生在鋼琴演奏家與作曲家（音樂學者）的身分之
間移動，在鋼琴演奏和作曲方面，布梭尼一直保持著正統德
奧傳統繼承人的風格，但是在身為音樂學者的發言方面，布
梭尼則始終保持他最客觀的態度，提出綜觀全局的銳利觀點，
因此布梭尼在《新音樂美學》這篇著作當中成功的預測了未
來音樂的可能發展方向。在布梭尼人生旅程當中呈現出來的

各種藝術觀點，可以被視為是 19 世紀末過渡到 20 世紀風格的縮影。

第五節　傑出教師布蘭潔和學生們

布蘭潔（Juliette Nadia.Boulanger1887-1979）這位法國女性音樂家可以說是歷史上最傑出音樂教育家之一，身兼作曲家，指揮，管風琴演奏家以及教師等等多重身分，並且在每一個角色上都極為出色[12]。

布蘭潔在作曲方面頗為早慧，她在 1908 年以 21 歲青年作曲家身分參加法國著名的羅馬大獎，其作品清唱劇《美人魚》獲得當年度第二大獎，作品當中展現的純熟技巧與音樂巧思獲得肯定，雖然布蘭潔在十年之後（1918）年就宣布不再從事作曲，但是她的音樂品味和作曲能力是無庸置疑的。在音樂史上，布蘭潔往往並不被認可為名作曲家之列，而最令人意外的是，這種否定觀點的主要來源居然是來自於布蘭潔本人，她從 1918 年到 1979 年這超過一個甲子的漫長歲月當中停止創作音樂作品，並且一直不斷地告訴身邊的學生與

12 參閱《Nadia Boulanger：A Life in Music》作者：Leonie Rosenstiel.
　　出版社　Norton.New York.1982.p.2

友人她本人對於自己作品的不滿，儘管她曾經被視為法國樂
壇最有希望的青年作曲家之一，然而布蘭潔對自己的作品評
價之低簡直超過了謙虛的定義，她似乎是誠心誠意地認為自
己的作品毫無流傳下去的價值，最多有某種被當作研究範本
之可能，但是毫無永垂不朽的藝術價值[13]。

　　筆者注意到，布蘭潔正式放棄作曲家身分這一年恰好是
布蘭潔的作曲家妹妹莉莉・布蘭潔（Lili Boulanger1893-1918）
過世那一年。這一位 25 歲就英年早逝的女性音樂家是一位幾
乎已經被歷史遺忘的天才作曲家，在絕大多數音樂史書籍當
中都看不到有關於她的記載，但是如果細心聆聽她極少數被
錄音流傳的作品之後，聽眾將會訝異於她無比脫俗清新，細
膩精巧的音樂風格，其充滿新意不落俗套的技巧令人折服。
20 歲以清唱劇《浮士德與海倫》奪得法國樂壇最高榮譽羅馬
大獎首獎，是史上第一位女性作曲家獲得此一殊榮，莉莉・
布蘭潔被認為是法國當代極少見的作曲天才，如果不是因為
她只活了 25 年（反觀其姐享壽 92 歲），20 世紀的法國樂壇
可能因她而改寫。

13 在莉莉於 1918 年因病早逝之後，布蘭潔完全停止作曲，稍後她說明
　自己停止作曲的原因：「我之所以放棄作曲的原因是因為我寫的音樂
　不僅是不夠好，甚至可以說是毫無價值……我必須追隨的使命是教
　育。」

　　莉莉‧布蘭潔幼時的音樂老師幾乎可以說是由姊姊親自擔任，因為莉莉‧布蘭潔出生時，老父親已經是 78 歲的高齡，因此早早便將教育么女的重擔放在長女肩上，布蘭潔對於小自己六歲的妹妹評價為「純粹的天才」與「真正掌握到藝術奧秘的作曲家」。實際相比之下，姊姊娜迪亞‧布蘭潔曾參加過四次羅馬大獎作曲比賽，成績最佳的一次是 1908 年的第二獎，然而莉莉‧布蘭潔則是首次參賽就獲得羅馬大獎首獎。或許面對天才洋溢的親妹妹，布蘭潔確實感覺到自己在作曲方面少了一些重要特質，她深知妹妹的獨特天分，她衷心的喜愛莉莉‧布蘭潔的音樂作品，並且引以為傲，直到 1918 年面對妹妹突發的疾病亡故打擊，讓布蘭潔真正決定放下了作曲的念頭。

　　當然，布蘭潔停止創作的另一個原因也可能是她在教育工作上投入越來越多的心血，然而，筆者個人認為，布蘭潔停止作曲的原因並不是由於忙於教學，也不是出於她對於自己的作曲技巧缺乏信心，因為她深知自己擁有極優秀的作曲技巧，對她來說，作曲這件事情並不是難事，然而真正困難的部分在於藝術內涵呈現，布蘭潔自幼成長於音樂家庭，來往的親友師長都是如佛瑞，德布西這樣的大音樂家，她對於音樂最神秘的領域心領神會，深知技巧和知識並無法創造具

有深遠藝術價值的作品，她見多識廣，熟悉各種音樂天才（家
裏就有好幾個天才）背後的故事，也清楚在藝術領域裡很多
事情是無法強求的，在妹妹過世那一刻，她似乎是決定和上
帝作一個新的約定，讓自己按照上帝的意思來生活，按照上
帝的計畫來貢獻己長，她深知自己在作曲方面缺少一種神祕
的天分以及一種並非人力可以強求的藝術價值，布蘭潔通曉
了音樂創作的一切秘密，她決定發揮自己其他的音樂技巧，
藝術品味以及溝通能力，在作曲以外的領域盡一己之能來努
力發揮，這個決定看似突兀，其實是最有邏輯的安排，事實
的發展也證明了她的高瞻遠矚，因為布蘭潔確實成為 20 世
最有影響力的音樂啟蒙老師，即使在音樂史上並不認可她是
一位重要作曲家也不能減損她的歷史地位，任何音樂相關書
籍對於布蘭潔在音樂教育上的影響力探討篇幅都是不可少
的。

　　身為音樂史上少數在 20 世紀得到肯定的女性交響樂團
指揮，布蘭潔是史上第一位指揮國際級樂團的女性音樂家，
早在 1938 年的美國之旅，她就獲邀指揮當時世界一流的音
樂團體如波士頓交響樂團，紐約愛樂，以及費城交響樂團等
等，隨後她又成為第一位應邀指揮英國倫敦皇家愛樂的女性
指揮。布蘭潔本人對於這些成就十分輕描淡寫，唯獨對於被

稱呼為女性指揮一節頗不認同，她曾表示音樂家的藝術深度才是重點，音樂專業不應該與性別相關。然而 20 世紀初期古典音樂界依然普遍排斥女性指揮或是演奏家，原因是社會不樂見女性音樂家拋頭露面，或是由女性展現強勢的專業姿態。類似這樣職業性別不平等的觀念對今日社會而言似乎已經是很遙遠的事情了，但是在布蘭潔活躍的年代卻還是社會根深蒂固的陳舊觀念。布蘭傑面對這樣的性別不友善社會氛圍採取了非常聰明的做法，她以合作的熱忱與樂評家和音樂學者互動，避免採取對立或尖銳的態度表達立場，她深刻而謙虛的見解總能引起樂評與媒體界的普遍讚美，從而逐漸接受她的專業能力，布蘭潔確實是一個傑出的溝通者，而這種出類拔萃的溝通能力使得布蘭潔與樂團團員之間可以構築出共同理解的方向和語言，並且達到一致性的音樂演奏想法，這種協同能力正是傑出的指揮最重要的領導能力之一。

　　身為管風琴演奏家，布蘭潔有極精彩的履歷，她在巴黎音樂院得到鋼琴與管風琴演奏第一獎畢業榮譽，她最擅長的兩種演奏家身份是以鋼琴伴奏身分與音樂家合作，或者是以管風琴獨奏家身分活躍在教堂與音樂廳，由於布蘭潔出色的音樂性與品味，以及她全方位的音樂底蘊，使得她自然而然地成為一位極為成功的音樂導師，無數的年輕音樂家在她的

指導之下找到自己的方向。美國作曲家及音樂學者羅恩（Ned
Rorem1923-）以近百歲之齡見證了布蘭潔發揮的強大影響
力，羅恩形容布蘭潔為「蘇格拉底以降最有影響力的老師。」

　　布蘭潔出生於一個極為出色的音樂家庭，父親艾尼斯
特・布蘭傑（Ernest Boulanger1815-1900）是巴黎音樂院的聲
樂教授，母親萊莎・米樹斯基（Raissa Mychesky1858-1935）
來自俄羅斯的貴族家庭，曾是巴黎音樂院的聲樂高材生，1878
年，年方20的萊莎・米樹斯基和已經62歲的聲樂教授艾尼
斯特・布蘭潔結婚，夫妻年齡相差42歲，婚後近十年才得到
第一個孩子，就是長女娜迪亞・布蘭潔。6年之後第二個女
兒莉莉・布蘭潔誕生。

　　如果再往上追尋這個音樂家庭的根源，可以找到祖父佛
雷得・布蘭潔（Frederic Boulanger1777-1830），他是巴黎音
樂院大提琴教授，以及祖母瑪麗・布蘭潔（Marie Boulan-
ger1786-1850），她是巴黎喜歌劇院當家女中音。這個家庭
在巴黎音樂界擁有極深的淵源與影響力，這種深厚的歷史淵
源也給予布蘭潔極佳的歷史視野，使得她有能力給予學生最
好的建議，例如「不要為了創新而創新」，再例如「作品的
核心是作曲者的內在而非其他」，這些對於創作者的良心建
議真不知啟發了多少優秀作曲家。

　　布蘭潔青年時代的主要音樂風格接近德布西以降的印象派風格，但是她也觀察到了 20 世紀初新古典主義的浪潮，以及其他前衛的音樂風格，她從來不強求學生依照既定的模式寫作，因為布蘭潔深信作曲家的語言來自他的個人特質以及文化氛圍的養成背景，她總是鼓勵學生尋找屬於自己的聲音。

　　幫助學生在音樂創作上尊重自己的原生文化，以及協助學生辨認真實自我特質始終是布蘭潔最重視的工作[14]。因此，在布蘭潔眾多卓然有成的學生當中，幾乎可以找到各種音樂風格代表性人物，例如阿根廷最著名的「新探戈樂派」創始人皮亞佐拉（Astor Piazzola1921-1992），他成功的融合古典與南美洲傳統音樂的成就為世人尊崇，但是很少人知道如果不是因為他的老師布蘭潔軟硬兼施的勸導啟發，皮亞佐拉原本是要徹底放棄自己母國的傳統音樂，轉而徹底擁抱西歐學院派系統。布蘭潔勸告皮亞佐拉千萬要珍惜自己原生土壤的音樂語言，而且必須盡力提升和保存這些傳統音樂，因為這原生血液中的原生音樂傳統絕對是作曲家最大的資產。皮亞佐拉聽從了老師的建議，才有了阿根廷音樂國寶的成就。

14 參閱《Nadia Boulanger：A Life in Music》作者：Leonie Rosenstiel.出版社：Norton.New York.1982.p.98

　　著名鋼琴家兼指揮家巴倫波因（Daniel Barenboim 1942-）在 13 歲時被送到巴黎跟隨布蘭潔學習和聲與對位，他還記得第一堂課被要求隨堂在鋼琴上將巴哈平均律移調彈奏的往事，那奠定了他總譜彈奏的基礎。另一位英國指揮家嘉德納爵士（Sir Eliot Gardiner 1943-）是著名的早期音樂詮釋權威，他前往巴黎隨布蘭潔學習指揮與音樂美學方面的科目，受到很大的啟發，因為布蘭潔本人就是非常著名的古樂專家，她幫助這位年輕的英國指揮學生找到自己感興趣的努力方向。

　　上述的教學例證實在太豐富，筆者接下來將有關新古典主義音樂家的範圍劃分出來，介紹布蘭潔的學生當中在新古典主義上的貢獻。布蘭潔本人對於早期音樂的探索發掘極有貢獻，尤其是對於 17 世紀文藝復興音樂風格最有興趣，包括義大利歌劇創始者蒙台威爾第（Claudio Monteverdi 1567-1643）的牧歌集，還有「德國音樂之父」舒茲（Heinrich Schutz 1585-1672）的合唱音樂。她留下的相關錄音與文獻資料都證明了她卓越的成就。但是這並不表示布蘭潔曾經屬於新古典主義作曲家，事實上，在 1918 年之前，布蘭潔曾是屬於很純粹的晚期浪漫派作曲風格，反倒是莉莉・布蘭潔在晚期作品當中經常使用古老的教會調式來作為她前衛語法（多調音樂）的基調。雖然布蘭潔不曾嘗試過新古典主義的作曲主張，也沒有

證據說明她是前衛音樂擁護者，但是她卻毫不猶豫地把新古典主義的思維傳授給學生，並且鼓勵每一位適合採用新古典主義主張的年輕作曲家，因為布蘭潔一向重視作曲的藝術內涵勝於一切，認為作曲家創作出言之有物的作品才有藝術價值，因此而啟發了許多 20 世紀作曲家，其中包括在新古典主義音樂方面卓然有成，且曾經接受過布蘭潔重大啟發的作曲家柯普蘭（Aaron Copland 1900-1990）、卡特（Elliott Carter 1908-2012），哈里斯（Roy Harris 1898-1979），皮斯頓（Walter Piston 1894-1976）等人。

　　就筆者觀察而言，柯普蘭的音樂作品徹底的實現了新古典主義的思想精髓，柯普蘭的音樂與史特拉汶斯基不同之處在於獨特且細緻的描寫能力，史特拉汶斯基的音樂總是試圖表達較為複雜且抽象的意象，而柯普蘭的音樂則忠於單一的主題，圍繞著這個主題發展出層次分明的畫面，精準的描寫與加強這個主題，他的音樂從不粗暴，從不誇張，也從不浪費無用的篇幅，具有一種恰如其分的紳士風格。即使柯普蘭是標題音樂的擁護者，卻完全無損於他簡潔有力的音樂風格。代表作品如《墨西哥沙龍》（1936），《寧靜之城》（1940），《平凡人的號角》（1942），《阿帕拉契山之春》（1944）等等都具有非常一致的風格特色，清澈透明且充滿美國意象，

在柯普蘭之前，實在沒有人能夠歸納出何謂美國之音，然而
柯普蘭卻洞察出在新大陸遼闊土地上探險的新殖民與傳統原
住民文化融合而成的特殊聲音，他用調性與節奏妝點出歐洲
文化的視野，又用寬距的音程描寫土地的遼闊，最後再加上
專屬於柯普蘭的幽默且悲憫的個人節奏特質，創作出無可取
代的美國本土音樂，而其風格則無庸置疑地屬於新古典主義
色彩。大多數作曲家擷取新古典主義風格作為創作方法或素
材的原因乃是基於一種實驗性或是過渡性質的安排，但是，
柯普蘭卻不同，他是少數真正一以貫之的新古典主義作曲
家。

　　卡特這位美國本土作曲家最著名的經歷包括他與美國作
曲家艾伍士（Charles Ives1874-1954）之間的忘年之交和亦師
亦友的情誼，以及除了美國的學院派音樂教育之外，卡特在
法國巴黎師事布蘭潔期間（1932-1935）所受到的啟發，還有
卡特一生堅守的教育崗位等等。卡特與新古典主義的交會主
要發生在 1947 年之前，這個階段屬於卡特的早期風格時期，
而且這個新古典主義風格階段只持續了十年，在 1947 之後
卡特的作曲風格不曾再與新古典主義有所關連，這種風格轉
變現象確實很普遍，也是大多數新古典主義作曲家的共同經
歷。

另一位美國作曲家哈里斯也深受布蘭潔影響，哈里斯對於美國歷史非常狂熱，在他的音樂當中經常以質樸無華的方式描述美國內戰或是土地開拓史，他在巴黎追隨布蘭潔學習作曲，因此他深信音樂必須出自生活經歷與熱情方能動人。哈里斯任教於美國茱麗亞音樂院多年，對美國現代音樂發展貢獻良多。

還有一位值得注意的美國作曲家湯姆森（Virgil Thomson1896-1989）與哈里斯幾乎出現在同一個歷史階段，湯姆森的音樂理念主張融合現代概念與浪漫主義，並且以新古典主義方式呈現出來，湯姆森在巴黎追隨布蘭潔學習的同時，他也隨「法國六人組」成員鑽研作曲技巧，這些經歷使得他的音樂語言更具有 20 世紀法國音樂的反浪漫色彩，其實質則與新古典主義更貼近。事實上，絕大多數的新古典主義作曲家極少從一而終，而是寧願採用新古典主義的形式作為音樂的一部份基本架構，再採用其他 20 世紀的新音樂概念在其中。

美國作曲家皮斯頓是哈佛大學著名音樂學者，他的學習經歷十分精采豐富，具有 20 世紀音樂發展史代表性。皮斯頓曾向荀伯格學習 12 音列作曲技巧，並且在第一號交響曲裡使用 12 音列無調性音樂，但在另一方面，他也在巴黎追隨過布

蘭潔學習作曲，同時也追隨過杜卡（Paul Dukas1865-1935）學習作曲，因此他對於晚期浪漫派音樂十分熟悉。古典音樂的傳統背景深植在皮斯頓心中。然而皮斯頓對於音樂創作似乎採取一種更客觀更中立的立場去理解，遊走於前衛與傳統之間，向年輕世代音樂家更精準地描述20世紀音樂的思想精髓，這應該就是他對美國音樂最大的貢獻，用他的作品和著作啟發了數代的美國作曲家，就像是他的恩師布蘭潔一樣。

上述眾多例子導引出一個有趣的事實，20世紀初期受惠於布蘭潔藝術啟發的美國作曲家特別的多。即使布蘭潔的眾多學生當中分布著各種國籍的學生，然而美國作為當時在政治，經濟，軍事和文化上快速崛起的霸權國家，在第一次和第二次世界大戰期間相對的安全富裕，的確吸引了全歐洲的人才前往美國發展，另一方面，美國並沒有屬於自己的古典音樂流派或傳統，非常容易吸收來自於國際的，尤其是歐洲方面的藝術影響，這可能也是布蘭潔擁有許多優秀美國作曲學生的其中一個原因。

布蘭潔一生最值得探討的貢獻，除了她在音樂教育方面近一個世紀不懈怠的耕耘和努力之外，她對於音樂藝術本質的理解和精準判斷，造就了因材施教能力，使得她的學生總能得到最核心的分析，最有力的支持和最溫暖的鼓勵。布蘭

潔從 10 歲開始教導自己的妹妹，一直到她 92 歲放下教鞭為止，無論經歷了任何磨難或是蛻變，對於音樂藝術的分享和堅持精神將永遠是音樂史上一頁不朽的傳奇。

第六節　其他歐洲新古典主義作品

新古典主義出現在許多 20 世紀作曲家的作品當中，即使是在一個前衛的時代，傳統古典音樂風格依然是極為重要的基礎，畢竟西方的音樂傳統在教育體系基礎當中是根深蒂固的，況且，新古典主義其實是一面旗幟，作曲家或許是較著眼於前衛表現方法，或者是更強調於古典傳統，兩者殊途同歸，都是為了古典音樂尋找一條現代道路，也就是說，新古典主義是 20 世紀音樂創新主張當中重要的一環，筆者刻意地將新古典主義風格獨立出來討論的原因，乃在於新古典主義是一種歷史延續運動，一種將創新內容種植在傳統架構上的主張，這個主張明顯地與其他現代音樂前衛樂派大不相同，新古典主義著重在改革主題，而前衛實驗則是音樂架構的革命，因此筆者決定在研究方法上將新古典主義區分出來，希望在探討 20 世紀音樂風格演變在邏輯上清晰一些。

　　20 世紀西方音樂史上有許多作曲家在創作生涯的某一
個時期嘗試過新古典主義，前衛作曲家願意採用新古典主義，
原因是新古典主義基本上是反浪漫主義的產物，也就是反 19
世紀音樂的結果，所以浪漫派音樂的創作邏輯不太可能出現
在現代派作曲家身上，反倒是新古典主義比較合乎現代派音
樂家的理想。許多作曲家很樂意對於新古典主義進行部分音
樂實驗，體驗 18 世紀早期音樂和現代音樂語法的結合成果，
本節探討的作曲家都曾在部分創作時期展現出明確的新古典
風格。

　　印象派創始作曲家德布西的作品已經拉開了現代樂派的
序幕[15]，他以大二度音階，大三度音階打破了古典音樂調性
的界線，賦予音樂全新的朦朧色彩，在德布西活躍於法國樂
壇的同時，影響了當代所有法國作曲家，例如法國作曲家盧
塞爾(Albert Roussel1869-1937)就是一位德布西風格追隨者，
他的創作生涯深受印象派影響，然而令人意外的是，新古典
主義居然出現在盧賽爾晚年的作品當中，例如他的《g 小調
第三號交響曲》以及《A 大調第四號交響曲》、都被評論為
典型的新古典主義作品，這個轉變雖然令人意外但是完全可

15 參閱《現代樂派》作者：Harold Schonberg.譯者：陳琳琳 出版社：萬
　　象圖書股份有限公司 1994 p.7

以提出合理解釋，德布西 1918 年過世之後，印象派音樂已經
失去了風格領導者並且缺乏創新動能，而史特拉汶斯基從
1920 年開始定居巴黎，並且開啟新古典主義時期的序幕，這
些事件必定也影響了盧賽爾的創作思維。

在 20 世紀初的巴黎，法國六人團（Les Six）也在新古
典主義道路上佔據一席之地[16]，這個提倡新穎音樂理念的小
團體是法國 20 世紀音樂非常重要的推動力之一，筆者在 20
世紀音樂相關的其他篇章還會多次提及它。法國六人團成立
於 1920 年左右，乃是受到法國作曲家薩替（Erik Sa-
tie1966-1925）的號召而成立的藝術沙龍團體，然而這個小團
體並沒有維持很長時間，它大約在薩替 1925 年過世之後就解
散了，但是六人團的解散卻沒有妨礙它持續的影響力，他們
因為尋求相同的理念而結合，又因為發現藝術觀點的不同而
分手，然而這種衝突卻奇妙地加強了它在 20 世紀音樂發展上
的藝術影響力。

最初，六人團成員都服膺薩替反浪漫主義的簡約風格，
因此聚集在一起討論現代音樂（尤其是法國現代音樂）的走
向，這個初衷十分強而有力，並且對德布西主張的印象派音

16 參閱《現代音樂史》作者:Paul Griffiths.譯者：林勝儀 全音樂譜出版
社 1989.10.22 P.80

樂式微之後的法國現代音樂發展有極大影響力，其實，仔細分析六位音樂家的作曲風格之後，就會發現他們對於音樂表現內涵的看法存在著很大的差異，因此六人團的解散是無可避免的，但是他們的解散事實上卻反而造就了最好的安排，也就是說，造就了更繽紛的法國現代音樂環境，使得巴黎樂壇在現代音樂上始終保持著領導者的地位。以下筆者簡單介紹法國六人團成員，最後再探討他們的啟發者薩替的藝術成就。

　　杜雷（Louis Durey, 1888-1979）是六人團當中最年長的一位，也一直被認為是六人當中音樂成就較低的一位作曲家，然而法國六人組的組成動機卻和杜雷有密切的關係。1920年，杜雷邀請了幾位活躍在巴黎樂壇且志同道合的年輕作曲家共同創作一首鋼琴作品《六首鋼琴小品》，這個有趣的作品有六個鋼琴小品段落，每一個段落都由六人團成員分別創作之後，再組合成為完整作品，《六首鋼琴小品》於 1920年出版，其清新的藝術氣息立刻抓住了音樂界的目光，法國六人團的名聲不逕而走。杜雷本人的音樂風格本來是追隨印象派風格，在 1920 年左右則轉向薩替精簡音樂的主張。由於杜雷對於共產主義思想極度的執著，使得他的政治態度為人批評，音樂路走得並不平順。在六人團不再共同活動之後，

杜雷的作品減少，他在第二次世界大戰期間加入法國地下反抗軍，並且努力於發掘與保存法國本土傳統音樂，展現他愛國的一面，戰後，他的作品依然無法引起公眾注意，為了生計只能到共產黨雜誌刊物上寫樂評，終其一生，杜雷似乎都不被樂壇認可為專業作曲家。筆者對此的看法略有不同，首先，杜雷在音樂上的知識和技巧幾乎都是他自學而來，而他在政治取向上的理想主義，恰好也反映在他對於音樂藝術的堅持上，雖然忠於理想的精神雖然沒有造就他自己的音樂事業，但是卻直接改變了身邊的藝術空氣，進而影響法國乃現代音樂的風貌，杜雷確實是一個堅持開創性理想的音樂家。

在六人團當中，瑞士作曲家奧乃格（（Arthur Honegger 1892-1955）的作曲風格最具有德奧浪漫派色彩，他的管弦樂作品濃烈厚重，乍聽之下幾乎無法與法國音樂的通透靈巧產生聯想，他最主要的作品都是在六人團解散之後方才面世，不過這也難怪，畢竟他在 1920 年前後尚十分年輕，還沒有足夠的歷練處理大型的作品，在數年歷練成長之後，奧乃格方才具備充足的信心與定見，他在比利時布魯塞爾推出三幕歌劇《安堤貢》（《Antigone》1927）時，立刻得到巨大的迴響與讚譽。《安堤貢》的腳本來自古希臘悲劇，製作團隊陣容堅強，有西班牙畫家畢卡索（Pablo Picasso 1881-1973）設

計舞台，還有當時活躍於巴黎藝文圈的傳奇服飾界名設計師香奈兒（Gabrielle CoCo Chanel 1883-1971）擔任歌劇演員服裝設計。

　　奧乃格在作品中展現出深厚的傳統音樂底蘊，在極富新意的和聲底下，交織著如同巴哈賦格作品一般嚴謹的對位手法。他是一位極有成就的新古典主義音樂家，為20世紀法國現代音樂增添一筆較為厚重的色彩。奧乃格的至交好友米堯（Darius Milhaud, 1892-1974)是另一位年輕成員，他們同齡，雖然對於音樂創作採取的途徑大不相同，但是卻完全不妨礙彼此之間的友誼。米堯個性通達，對世俗音樂興趣十足，對於多調性音樂接受度高，不同於奧乃格偏愛德奧傳統作曲技巧，米堯更樂於與前衛實驗精神接軌，活潑新穎的作品風格使得他成為六人團之中最有國際知名度的作曲家。筆者將會在稍後出現的章節中更深入地討論米堯的風格。

　　法國六人團當中唯一的女性作曲家是泰勒菲爾（Germaine Tailleferre, 1892-1983），她可能缺少普遍性知名度，因為很少人記得這位作曲家的大名，更遑論她的主要作品風格。然而筆者卻認為泰勒菲爾其人其事充滿了現代感與啟發性，她的一生選其所愛，愛其所選，努力實踐自我完成的意志，令人驚嘆。很少人知道泰勒菲爾原本的姓氏是泰勒

菲斯（Taillerfesse），泰勒菲爾決定更改自己的姓氏以斷絕繼承父親的姓氏，原因是因為父親禁止她學習音樂，如果這還不足以說明這位傑出女性的獨立精神的話，那麼，在看到泰勒菲爾主動結束兩次婚姻的主因都是因為丈夫並不支持他的音樂事業之後，不得不讓人們猜想泰勒菲爾的主觀意識到了如何堅強的地步。此外，泰勒菲爾在高齡 91 歲時完成並首演了為大型管絃樂團與華彩女高音的《忠誠協奏曲》（《Concerto of Loyalty》1982），而直到她 92 歲過世之前兩週，她依然在工作，試圖完成手邊新的作曲手稿，這樣的意志力在任何時代都堪稱絕響。

　　泰勒菲爾成長於兩次世界大戰之間的艱苦年代，也是新古典主義發展的黃金年代，她不僅是傑出的鋼琴家，也創作了大量的室內樂，管絃樂，芭蕾音樂以及歌劇，雖然絕大多數如今不再普遍受到聽眾青睞，但是其作品質量依然精美，啟發了數代的法國音樂家，並且為新古典主義寫下幾頁漂亮的篇章。

　　普朗克（Francis Poulenc 1899-1963）在 20 世紀法國樂壇享有盛名，他似乎有一種藝術上的魔力可以將古老的早期風格與現代音樂語法融合起來，從而產生一種流暢可喜的輕盈感。普朗克成名很早，1918 年完成的鋼琴組曲《三樂章恆

動曲》為他贏得樂壇注意，當時普朗克年方 19，追隨薩替學作曲期間，成績斐然。1923 年接受著名芭蕾舞製作人戴雅吉列夫之委託創作芭蕾舞組曲《母鹿》大獲成功，風格立刻受到肯定。普朗克天分極高，創作包袱少，因為他自幼便被期待繼承富有的家業，從來沒有接受正統音樂訓練，雖然從 5 歲開始跟隨自己的母親學鋼琴，父親卻是極力反對普朗克進入音樂學校。普朗克 16 歲失去母親，18 歲又失去父親，然而這樣的遭遇並沒有擊倒年輕的作曲家，因為他在音樂的世界當中找到了精神庇護。巴黎最活躍的鋼琴家范恩（Ricardo Vines 1875-1943）是普朗克的鋼琴老師兼音樂父親，而作曲家薩替則是他的音樂創作理念啟蒙者。

　　在 21 世紀，普朗克的作品似乎有越來越受到重視的現象，在普朗克有生之年，學者普遍認為他是天才音樂家，音樂作品風格輕鬆但缺少份量，然而經過歲月的洗鍊，他的鋼琴作品，尤其是最著名的《雙鋼琴協奏曲》（1932）終於得到應有的重視，他的三幕歌劇《迦密教會對話錄》（1957）當中新舊音樂元素的交織令人讚嘆。普朗克的音樂充滿法國氣息，靈巧且恰如其分的音色安排，處處透露著詩意和韻律感，筆者個人認為他的音樂真正體現了薩替在音樂上的理想，是簡潔而充滿法蘭西味道的藝術傑作。

　　最後一位提到的六人團成員是電影音樂作曲家奧西克
（Georges Auric 1899-1983），他在 20 歲加入六人團這個藝
文創作沙龍的時候，大概沒有想到日後自己會成為國際知名
的電影配樂作曲家。奧西克的著名作品包括電影《羅馬假期》
（Roman Holiday1953），以及高踞法國影史最高票房紀錄第
一名長達 30 年的戰爭電影《大掃蕩》（La Grande Va-
drouillo1966）的配樂。奧西克在成為六人團成員之時並沒有
預料到自己未來的創作生涯走向為何，但是他主要的早期作
品確實是以舞台音樂為主，也就是芭蕾和戲劇，足見奧西克
終生懷抱將音樂和戲劇結合的藝術理想。在音樂評論上，奧
西克並不被認可為古典音樂家，而被認為是電影音樂工作者。
這種觀點雖然不算是完全錯誤，但是確實對於奧西克曾經念
茲在茲且極有貢獻的六人團音樂理念不盡公平，因為古典音
樂的創作與社會發展息息相關，19 世紀流行大型歌劇，20
世紀則是電影工業的時代，將音樂與鏡頭調度結合，讓音樂
與戲劇結合，這也應該是古典音樂創作的範圍之才是，奧西
克在電影配樂上的成就應該可以更廣義地被認為是新時代古
典音樂的成功與進化。

　　奧西克倚重的劇作家好友柯克托爾（Jean Coc-
teau1889-1963）對於他的創作理念影響甚鉅，科克托爾是一

名活躍於巴黎的劇作家，小說家兼藝術評論家，他無疑在法國六人團的組成方面影響極深，因為他的音樂觀點與薩替非常契合，同樣都痛恨浪漫派與印象派的藝術風格，希望另行建立20世紀法蘭西現代風格,因此柯克托爾發揮他在文字上的影響力，協助六人團宣揚理念。不過，六人團的組成雖與柯克托爾的大力鼓吹有關，但是六人團的快速解散也與柯克托爾有很深的關聯。1921年柯克托爾委託年輕的奧西克譜寫一齣芭蕾舞劇本《艾菲爾鐵塔下的新婚夫妻》，奧西克覺得頗費事，便動員六人團成員集體創作，結果只有杜雷拒絕邀請，柯克托爾對於杜雷拒絕加入這齣芭蕾音樂創作十分不能諒解，在彼此不合的狀態下迫使杜雷離開了六人團，這個事件間接的加速了六人團的實質解散。

如果柯克托爾是法國六人團的藝術風格推動者，那麼薩替就無疑是實質上的音樂導師。薩替是一個在每一個方面都充滿偏執與矛盾的藝術家，他終身未婚，財務拮据，作品數量不多,然而薩替的音樂對於20世紀現代音樂藝術影響力卻非常深遠，許多作曲家都聲稱是薩替的信徒，其中也包括美國作曲家凱吉（John Cage1912-1992），他就聲明他是薩替音樂風格的追隨者。薩替並非典型的新古典主義作曲家，而且在標題音樂的使用上一點都不亞於任何浪漫派主義作曲家，

他的音樂曾經被戲謔的稱為「家具音樂」，顧名思義就是一種輕盈且沒有沉重感的音樂，又或者是一種令人可以輕鬆融入且甚至於忘了它的存在的音樂。

薩替在音樂上的主張相當相近於中國「無為而治」的理想，主張精簡，主張穠纖合度的理想狀態，確實是完全站在晚期浪漫派音樂的反面，也和德布西領導的印象派音樂大相逕庭，為 20 世紀法國現代音樂創造了一個特別寧靜且具有空間感的音樂世界，並且影響了世界各地的作曲家與聽眾。在薩替的音樂裡沒有聲嘶力竭大聲疾呼，取而代之的是事不關己的雲淡風輕，用淡淡的音符訴說一種「左岸咖啡」式的人生觀。

在歐洲其他地區也有諸多新古典主義的代表性人物，例如義大利作曲家卡賽拉（Alfredo Casella 1883-1947）。卡賽拉以作曲家、鋼琴家和樂團指揮聞名於 20 世紀上半葉，他生命當中的最後十年都奉獻在復興巴洛克與古典作曲家的工作上，例如研究與集中發表義大利巴洛克作曲家韋瓦第的音樂作品，研究編修巴哈的鍵盤音樂等等，他對於貝多芬的鋼琴音樂的編修版本也是極其著名的，這些復古的研究工作也影響了他自己晚期的作品，所以儘管他的創作生涯大多都被歸

類為晚期浪漫派音樂家，但在生涯晚期則被認為是新古典主義風格作曲家。

馬克思.雷格（Johann Baptist Joseph Maximilian Reger，1873－1916）這位德國作曲家擁有極高的和聲和對位技巧，其作品結構嚴謹，被認為是傳承德奧作曲傳統的作曲家。雷格對於巴哈的音樂十分推崇，試圖在管風琴和無伴奏弦樂器作品中繼承巴哈的形式，管弦樂作品方面則受布拉姆斯的影響頗深。他立意反對標題音樂，主張以絕對音樂形式創作，雷格在這一點主張上堅定的個人意志，使得他在新古典主義發展史上佔據了一個特殊的地位，或許雷格本人未曾預料得到他的堅持對 20 世紀作曲家的啟發如此深遠，他本人只是盡責的繼承德國音樂前輩的遺緒，不願意將傳統古典音樂風格與形式拋諸腦後，這種對於傳統道路的堅持在 20 世紀初期幾乎是保守與守舊的象徵，以史特拉汶斯基為例，他在 20 世紀的第一個十年就已經將晚期浪漫派音樂的形式做了一番反轉，然而在《春之祭》的輿論風波之後，史特拉汶斯基又面臨世界大戰爆發的巨大壓力，他必須在短時間內選擇應該何去何從，相對於在作品中否定傳統運轉的邏輯與基礎，史特拉汶斯基選擇繼續走布梭尼和雷格留下的道路，這個歷史事實說明了雷格的藝術影響力，雖然他的作品幾乎遭到音樂市

場的遺忘，然而雷格的歷史定位依然堅定地放在新古典主義
的基石之上。

俄國作曲家對於 20 世紀音樂的藝術推動力是非常薄弱
的（史特拉汶斯基除外）[17]，由於蘇俄共產黨的政治教條根
本上就主張反對腐蝕人心的現代音樂，因此任何膽敢涉獵西
歐現代藝術思想的作品都會被批評為腐敗的資產階級思想，
這可能就是為什麼留在俄國生活的音樂家只被允許創作廣大
工農兵人民可以欣賞的音樂，至於那些具有實驗色彩或是前
衛思想的作品則完全銷聲匿跡，基於這種現象，20 世紀俄國
音樂幾乎是一種繼續停留在晚期浪漫派俄羅斯本土音樂風格
中的藝術形式，對於新古典主義來說更是幾乎絕緣。然而，
還是有極少的音樂天才有能力處理這個問題，浦羅高菲夫
（Sergei Prokofiev1891-1953）就是一個例子，他的創作生涯
光彩四射，並且也有一部屬於新古典主義的著名作品，《D
大調第一號交響曲》（又稱為《古典交響曲》1918）在每一
個方面都讓人聯想到海頓的交響曲形式，成果則如同浦羅高
菲夫自己解釋的是「傳統與創新的融合」，令人訝異的是，

17 俄羅斯帝國沙皇政府於 1917 年被推翻，臨時政府運作非常不穩定。
　經過一連串的內戰奪權行動，1922 年由蘇俄共產黨主導的「蘇維埃社
　會主義共和國聯盟」（簡稱蘇聯）正式成立，蘇聯在 1991 年解體之
　前，文化藝術創作內容均須經由政治審查監督，因此在音樂創作領域
　被迫與 20 世紀之實驗音樂脫節。

這首古典交響曲被認為是浦羅高菲夫唯一的新古典主義作品，也正好是他最廣為人知的管弦樂作品之一，僅僅以一首作品就能夠成為新古典主義風格代表作，確實是天才洋溢。這個事實也說明了新古典主義在 20 世紀的微妙地位，也就是兼具過渡性質與經典性質的一種創新道路。

總結來說，「古典」精神本來就是人類文明不可或缺的一環。在音樂藝術上，古典精神則象徵著深邃的，嚴肅的以及儁永的藝術內涵。曾幾何時，對於早期音樂的規則，格式與風格也有了古典音樂的通稱，筆者認為無論是內涵也好，形式也罷，20 世紀音樂發展的過程當中，新古典主義對於古典音樂（早期音樂）的重新審視，是一種珍貴的藝術回顧，也是一種深刻的反思，是音樂藝術義無反顧地走進不可知未來之前最有深意的一次回首告別。

第二章　20 世紀前衛音樂新風格

　　筆者選擇在本書前章篇幅當中率先探討新古典主義音樂風格，並且刻意將新古典與其他現代音樂前衛風格分隔開來，其主要用意在於更清晰簡明的理解 20 世紀各種不同的音樂觀點，並且加以簡單分類，絕非企圖主張新古典主義完全不屬於 20 世紀音樂發展的一環。筆者認為，試圖描述 20 世紀快速而複雜的音樂風格演變過程，應該以其思想脈絡來區分整理，而不宜以年代先後做為區分風格的依據。

　　在本章探討之 20 世紀前衛音樂新語言，其中某些主張脈絡發展的時間甚至早於新古典主義開端的時間，但是筆者希望凸顯當代音樂風格思想「去古典化」主張的獨立脈絡，因此將新古典主義與其他前衛風格分開討論。

　　在筆者討論 20 世紀前為音樂風格之前，先說明筆者對於現代音樂風格研究的範圍，由於許多不同風格音樂都被歸類在現代音樂的範疇，儘管它們之間經常存在著非常巨大的

差異，但是在這些風格之間依然存在邏輯上的依存關係，也就是說，（1）否定傳統：許多主張存在的基本價值就在於反對另一種主張，或者至少是提出相對性的看法。（2）追求創新：創新可能是無中生有的創造，更可能是在一種主要主張之外，延伸出更廣泛或是更精煉的主張。

筆者並不希望將音樂史上的各種藝術觀點實施評比優劣，因為優劣這種概念並不適用於描述思想，筆者希望達成的目的是能夠將 20 世紀前衛音樂的發展邏輯清理出來一套比較清楚的脈絡，使讀者可以在閱讀當中得到一個方向，進而對於 20 世紀古典音樂展現出來的藝術發展性與啟發性有更深的了解。

20 世紀人類社會在各層面上都有極大的改變，兩次大規模的國際戰爭都發生在 20 世紀上半葉，戰爭發生的原因來自社會制度的革命，也來自生產技術的進步速度超過人類社會資源分配制度的進步速度[1]，極端的財富累積碰上了極端的匱乏，帝國主義殖民掠奪和貿易不公使得國際社會衝突更是雪上加霜，20 世紀的音樂家們絕對不是溫室裡的花朵，他們其中的大部分都經歷過戰火洗禮，忍受過顛沛流離，朝不保夕

[1] 參閱《讀歷史，我可以學會什麼?》作者：Will Durant, Ariel Durant. 譯者：吳墨　出版社：大是文化　2011.03.29. p.48

的生活，另一方面，他們也見證過前所未有的科技力量和機器發明帶來的生活方式改變。

同時，在文化藝術方面，各種原住民文化成為歐洲大發現時期的學術研究範圍[2]，東方與西方文明的碰撞產生的文化震盪，以及由於生活方式演變太快速而產生的文明衝擊等等，都造成了 20 世紀音樂顛覆傳統的必然心理背景。

前衛的社會思維和藝術活動使得 20 世紀音樂家採取一種歷史上少見的批判與顛覆的態度，並從而產生一個劇烈的「現代化」運動[3]，無論是反對十九世紀的規則和形式，或是遵奉過去的古典傳統並進而創造新意，其核心精神都在於「改變」。

20 世紀當代音樂包括新古典主義、序列主義、未來主義，電子音樂與隨機音樂都與現代藝術概念有關。筆者在本書第一章討論過的新古典主義音樂風格雖然也包含在 20 世紀音樂風格的範疇之中，然而在第二章將不會再重複討論新古典主義，因為筆者希望在風格分野上適當的將前衛風格的

2 .「民族音樂學」（Ethnomusicology）的前身「比較音樂學」（Comparative Musicology）發軔於 19 世紀末，由英國學者埃利斯（Alexander Ellis 1814-1890）於 1885 年發表相關著作《不同民族之音樂尺度比較》，首度開啟了對於不同文明的音樂表現方式之比較研究。

3 參閱《現代主義》作者：Peter Gay　譯者：梁永安　出版社:國立編譯館與立緒文化事業有限公司　2009 p.26

音樂領域單獨討論，如此無調性音樂的風格演變就不會和晚期浪漫派音樂風格或是新古典主義風格放在一起討論，雖然它們毫無疑問地都並存在 20 世紀的古典音樂舞台上，然而筆者希望能夠在研究過程中達到一定程度的風格分也與邏輯清晰度。

第一節　無調性音樂

在探討無調性音樂之前，筆者認為必須先稍加探討「調性音樂」的源起，在音樂歷史發展上，調性音樂的發源年代並不久遠，17 世紀前，西方音樂理論並沒有具備完整的功能和聲系統，而是以調式音樂為主體，西方音樂大小調音階組成規則就來自這些古老教會調式，隨後和聲理論的完整功能則建立在上述的大小調性基礎上，這一套完整的音樂創作理論在功能性和客觀性上取得極大成功。今日，大眾對於調性音樂的存在早已習以為常，甚至將音樂的調性結構視為理所當然，殊不知調性音樂的實際年齡其實很年輕。

古典音樂的調性結構經過 300 年穩定地發展，在進入 20 世紀之後，卻面臨無調性音樂的思潮席捲而來，其表面目的似乎是希望完全顛覆西方音樂的調性傳統，並且重新建立全

新的音樂體系，然而其真正的目的是在於尋找古典音樂在 20
世紀發展的新道路，也就是說，無調性音樂主張並不是為消
滅調性音樂而來，它的思想主軸是以新的角度對古典音樂的
架構和內涵做出創新。

　　事實上，這些從傳統古典音樂系統裡培養出來的 20 世紀
音樂家並不是突發奇想地想要終結古典音樂傳統，而是他們
發現自己面對著一個全新的世界，這個世界非常忙碌，非常
嘈雜，生活方式日新月異，更何況表現主義，抽象主義已經
在視覺藝術上沸沸揚揚，20 世紀音樂家的主要課題在於如何
找到新的音樂邏輯或創作主張來回應這個新世代，因此，無
調性音樂的動機絕對不是對於調性音樂的反動，反而是襯托
出調性音樂的絕對力量與地位。

　　調性音樂的理論體系在西方音樂史上確立的很晚，大約
在 17 世紀初，法國數學家梅爾森（Pere Mersenne1588-1648）
在他的著作《和諧音理論》（1638）當中明確地描述 12 平均
律的具體比例數字，雖然早在 1584 年明朝宗室朱載堉
（1536-1611）就已經提出詳細的 12 平均律數據[4]，然而 12

4 朱載堉 1584 年(明萬曆 12 年)提出論文《新法密率》，首度以 $^{12}\sqrt{2}$(二
　的十二次方根，約為 1.059463)為比例來畫分一個八度中的十二個半音，
　歐洲首次見到 1.059463 這組數字是法國數學家梅森(Marin Mersenne
　1598-1648) 在 1638 年著作《宇宙和聲》(Harmonie Universelle)所引用，
　比朱載堉晚了 54 年。

平均律在中國的發展只是空有理論，並未在音樂風格上產生決定性的演變。

在西方漫長的音樂史發展過程裡，調式（Modes）佔據了很長的篇幅，調式音樂在長遠的民族音樂發展體系當中一直是極為可靠的工具，東方音樂有獨特的東方色彩調式，西方的希臘調式，教會調式，或者是東歐方面的拜占庭調式都是淵遠流長的音樂語言[5]。西方大調與小調音階都是來自於古老調式音階的簡化使用版，在理論上將一個完美的八度劃分為 12 個平均等分，數學公式確立之後，12 個大調音階與 12 個小調音階立刻以絕對的優勢佔據了音樂創作理論的主要地位，因為這個調性理論簡潔有力，功能完整，在鍵盤樂器上自由移動毫無障礙，是音樂創作的利器。尤其是在這一套平均律音樂理論當中最有影響力的聲部引導和聲系統（Harmonic voice leading system）更是被發揮的淋漓盡致，從巴洛克音樂到晚期浪漫派音樂都倚重這一套優秀的理論。

筆者安排 20 世紀音樂前衛風格首先從無調性音樂（Atonal Music）開始討論，乃是因為其與西方音樂長久傳統調性觀念之間對立的鮮明姿態，也就是說，在調性音樂當

5 參閱《古典音樂源起─西洋音樂百科全書》譯者：韓國鐄　出版社：台灣麥克股份有限公司　1996 p.25

中最重要的聲部主從地位，協和與不諧和的流動，以及解決與未解決之間的衝突等等方法都被取消了，這種主張看起來有一些粗暴，因為它似乎在表面上全盤否定了調性音樂三百年以來的傳統，然而事實不然，無調性音樂被提出之必要性，對於 20 世紀音樂家來說是箭在弦上不得不發。

20 世紀音樂產業所服務的對象已經與此前大不相同，音樂所身處的社會型態也早已經顛覆了大多數傳統的規則，如果藝術家對於這些明顯的變化視而不見那才是匪夷所思之事。

細細思量自 17 世紀以來佔據主導地位的主調音樂傳統與技法，在經過 300 年的發展之後面臨著什麼樣的局面呢？在輝煌燦爛的巴洛克音樂主宰歐洲貴族品味的年代，主調音樂發揮出不可抵擋的光彩，照亮了西方音樂長達 150 年，緊接著到來的理性時代推動了簡化運動，短暫的維也納時期使用盡善盡美的結構將主調音樂技巧推進到完美的境界，無論在平衡度與清晰度都到達了前所未有的高峰。巴洛克時期窮盡了調性音樂的所有排列組合可能性，以繁複且華麗的方式展現出來，那是一種富足的音樂，而維也納古典時期則是將調性音樂的格式與織度做了最有邏輯與精簡的研究，以最少的音符演奏出最豐富的故事，那是一種平衡與理性的音樂。

　　歷史走進 19 世紀之後，音樂創作潮流並沒有在古典風格多做停留，反而是將個人情感以及獨特的人生體驗做為創作音樂的核心思想，舒伯特（Franz Schubert 1797-1828）的藝術歌曲，貝多芬（Ludwig van Beethoven 1770-1827）的晚期作品開啟了潘朵拉的盒子，華格納（Richard Wagner 1813-1883）肆無忌憚地探索引發了更多個人主義英雄式的藝術思維。

　　事實上，在 19 世紀之前，作曲家的工作向來都不是為自己的內在感情作曲，他們的工作是為僱用自己的教會或貴族的需要與喜好而作曲。19 世紀完全扭轉了這個情況，因為中產階級興起，平民愛樂者的人數激增，作曲家只要能夠找到合作出版商與樂迷捧場就不難以創作餬口，浪漫派音樂作曲家運用他們在調性音樂傳統當中得到的一切養分成長茁壯，不再重視一致性的標準風格，而是努力創作更個人化的音樂內容，必要的時候，浪漫派作曲家可以橫衝直撞地表達自我。

　　客觀而言，和聲與對位已經被巴哈的音樂作品研究透徹了，音樂曲式風格的研究也已經在海頓的手裡完成了所有的工作，那麼 19 世紀浪漫派作曲家還能夠有什麼選擇呢？浪漫派音樂家似乎只能試圖創作出前所未有的作品，因此他們不再壓抑一切有關自身的感受，使用他們手上完美的工具，窮

盡可能的用音樂自由揮灑出自己所能夠理解的一切。到此為止，作曲家還沒有意識到，調性音樂的高峰已經成為歷史，調性結構也已經岌岌可危，在新時代的衝擊下，調性音樂已經無法承載所有的新時代動能，更何況大量的歷史變數在 20 世紀一一引爆開來，新風格出現已經是勢所必然。

事實上無調性音樂在音樂史上很早就被觸及，巴哈（J. S. Bach, 1685-1750）利用連續轉調以及半音掛留的作曲手法來模糊調性明確性的《半音幻想曲》（Chromatic Fantasy）便是一例。德布西（C. Debussy, 1862-1918）主張的印象派音樂。大量運用大三度全音階及大二度全音階造成無中心調性主音的效果。這些都可以看成是無調性音樂出現之前的一些嘗試。當然，這些創新手法對於調性音樂並沒有什麼威脅性，甚至可以說是加強了調性音樂的主導地位，因為這些遠離調性中心的作曲手法，反而強化了調性中心的存在。真正嚴肅（顛覆性）的無調性古典音樂出現於 20 世紀初期，它試圖摒棄傳統調性音樂體系當中大、小調主屬關係，脫離和聲進行的限制。

主調音樂擁有完整的和聲學理論，在使用上非常便利，因為主調和聲系統是環繞著主音發展專為解決不協和音的存在所設計的理論體系，簡而言之就是緊張與和諧共存的遊戲

規則。和聲理論對於音與音之間的排列組合方式有詳盡的名
稱與規則,其出發點在於彼此之間的功能與互動關係,熟悉
了這套理論規範之後,創作者自然是可以更容易處理音樂素
材的結構問題,但是從另一個方面來說,主調音樂理論也對
於音樂創作設置了障礙,這種障礙就是人為規則的障礙,本
來,這個障礙並沒有被注意,也不成為問題,但是音樂歷史
的進展終於將主調音樂和聲系統的客觀性限制完全暴露出
來,面對 20 世紀現代前衛藝術風格的風起雲湧,主調音樂
的傳統為音樂創作設置的重重規則逐漸失去了藝術發言
權。如前所述,從音樂史來看,無調性音樂的觀念其實並非
20 世紀所獨有,卻直到 20 世紀才得到正式的舞台。

　　調性音樂真正被顛覆是在 20 世紀初期發生的。在充分感
受到調性音樂之岌岌可危之後,前衛作曲家醞釀一種繼承古
典音樂傳統的音樂新體裁。荀伯格(Arnold Schon-
berg1874-1951)是最早提出系統性發展無調性音樂理論之作
曲家[6],雖然他早期的音樂風格是徹底的晚期浪漫派風格,但
是他一直試圖為新音樂找新路,作品大量使用半音階與密集
音程,試圖脫離古典的和聲理論的限制與規則。荀伯格　35

6 參閱《現代樂派》作者:Harold Schonberg.譯者:陳琳琳　出版社:萬象
　圖書股份有限公司　1994 p.107

歲時開始將無調性音樂放進自己的作品，這個舉動乃是為了
回應自己對於維也納表現派藝術潮流做出回應，然而此時他
的無調音樂缺乏系統，也缺乏一套穩定的理論基礎，對於荀
伯格這位心思縝密的作曲家來說，他認為無調音樂缺乏理論
支持是一件不可接受的事情，更何況，在傳統音樂勢力依然
強勁的 20 世紀初，音樂學者對於無調性音樂的批評力道也不
容許這種理論匱乏，必然會猛烈批判無調性音樂理論的蒼白
無力，主張無調性音樂是缺乏邏輯的拼湊作品，而嚴肅的前
衛音樂家根本不願意接受這些批評，因此他們必須努力發展
出無調性音樂的理論基礎。

　　荀伯格在 1921-1923 年之間終於推出 12 音列理論（12
Tone Method），又稱為序列主義音樂（Serialism）[7]。12 音
列理論主張在一個八度之間，存在 12 個不同的音，作曲家必
須平等地看待每一個音，不再賦予主音，屬音，下屬音等等
調性地位，在這個平等基礎上，使用這 12 個音排列成一個序
列（不可重複，也要避免任何調性架構的聯想），這個序列
完成之後就成為「原始主題」（Prime），將原始主題序列順
序反過來使用則構成「反向主題」（Retrograde），也可以將

7 參閱《二十世紀作曲法》作者:Leon Dallin　譯者：康謳　出版社：全音
　樂譜出版社　1982 p.189

原始主題序列的音程關係反過來用，就像鏡子的倒影一般，就成為「倒影主題」（Inversion），依照邏輯推演，若是將反向主題的倒影反過來組成新的序列，就會形成「反向倒影主題」（Retrograde Inversion）。

12 音列理論最有說服力的地方就在於它的明確度極高，並且每一個環節都針對調性音樂的要害而來，明確的達到掙脫調性音樂束縛的目的，12 音列確實是 20 世紀最受矚目與歡迎的學術研究標的殆無疑問，12 音列可以被視為有系統的無調性音樂理論，一種可以被西方音樂史正式納入史冊的理論系統和美學主張，它的成功使得無調性音樂站穩了腳步。

到此為止，無調性音樂的整體發展還遠遠沒有結束，因為無調性的真實目的是引進更原始也更自然的表現方式以大幅度拓展古典音樂的藝術頻寬，。荀伯格感受到 20 世紀音樂風格演變的必然性，試圖以理性進行創新。荀伯格的目標並不是消滅調性音樂，而應該是尋找調性音樂的新風貌，他理解在音樂史淵遠流長的發展過程，音樂的本質藝術邏輯應該保持清晰，也就是人類物質文明與精神文明的傳達媒介，而當時代改變，音樂創作必須予以回應。

第二節　複合調性音樂

在調性與無調性音樂之間，尚有一個遼闊的領域，這個領域就是複調性音樂（Polytonic music）理論，在 20 世紀音樂風格當中扮演相當重要的角色。

在探討複調音樂之前，筆者先討論西方音樂理論發展史的軸心道路，它的核心議題是探討音與音之間的關係，也就是所謂複音音樂（Polyphonic music）的發展史[8]。複音音樂的根源則來自於單音音樂（Monophonic music）的織體。值得注意的是，當複音音樂在 11 世紀開始從單音音樂當中發展出來的時候，它的存在形式非常類似於 20 世紀現代音樂的複調音樂形式，因為最早的複調音樂容許平行旋律的存在，四度或五度平行的調式音樂旋律，等於是兩個以上的調式同時存在，這種獨特的平行效果產生出來一種不協和的對位效果。

單音音樂是歷史久遠的音樂形式，尤其在全世界淵遠流長的民族音樂歷史當中扮演核心的角色。單音音樂的結構中

8　參閱《The New Harvard Dictionary of Music》總編輯：Don Michael Randel.出版社：The Belknap Press of Harvard University Press.1986 p.645

心是一條主旋律線,在主旋律之上(或之下)以八度音(Unison)的狀態附加上相同的旋律,無論有多少歌手一起合唱或是多少樂手加入伴奏,都是以這條單旋律為核心,在這個主旋律核心以外並沒有其他主流旋律同時出現。

在西方音樂手當中最知名的單音音樂就是葛利果聖歌(Gregorian Chant),葛利果聖歌又被稱為素歌(Plain Chant),以經文為詞,單音為旋律,演唱出純淨無瑕的完美單音聖詩,素歌的流傳跟隨羅馬天主教會傳教的路徑傳遍了歐洲地區,成為複音音樂發展的肥沃土壤。

然而,有趣的是在單音音樂和複音音樂之間,卻是由複調音樂早一步出現[9],為何如此發展的原因,乃是由於中世紀時期最初並沒有和聲或對位的觀念與技巧,在實務經驗上產生變化最有效的方法就是在既有的素歌旋律上加一條完全平行且相同的旋律,基於宗教音樂的協和音觀念與規定,四度與五度音城被認為是可以使用的和諧音程,因此最早的複調音樂奧加農(Organum)問世。奧加農不應該被認為是多聲部音樂,因為它實際上依然是建立在單音音樂的基本概念上,只是在單音旋律上襯托了四度或五度平行的立體音樂結

9 參閱《牛津音樂辭典(下)—西洋音樂百科全書》譯者:邱瑗 出版社:台灣麥克股份有限公司 1996 p.166

構，甚至於不能被視為獨立的旋律聲部。

　　經文歌（Motet）的出現使得單音音樂真正進入了複音音樂的領域，經文歌的聲部可以從三聲部到無限多聲部，取材自素歌旋律與歌詞，它是從宗教性音樂作品出發而逐漸與世俗音樂接軌的重要體裁。經文歌的地位從中古時期到文藝復興時期一直都很重要，因為經文歌可以融合聲樂與器樂的交織使用，透過各種創意手法安排對位旋律。經文歌的出現是一種革命性的創舉，它打破了既定規則，並且隨之自我進化出更多新的方法與規則，在經文歌的基礎之上，才有牧歌（Madrigal）的出現，牧歌的音樂體裁完全和民間世俗感情融合，表現手法更加自由，這些多聲部複音音樂的自由度在 15 世紀達到了對位形式巔峰，因為歌詞與聲部的複雜度太高了，有時甚至存在幾十個聲部之多，逐漸變得令人難以理解，因此主調音樂（Homophonic Music）就興起並快速取代複音音樂的地位。對於主調音樂的形式與其重要性筆者在此不再贅述，畢竟主調音樂從 17 世紀以來就是古典音樂的主流結構。

　　經過 300 年的發展演變，20 世紀音樂終究產生大幅度變革的做法並且對於主調音樂提出挑戰。20 世紀複調音樂（Polytonality）是一種與無調性音樂幾乎同時出現的作曲手

法，也成為 20 世紀現代音樂當中最重要的一種表現方式之一。

　　如筆者前段所述，複調音樂早在 11 世紀就已經在奧加農這種曲式上出現過，但是，毫無疑問地，20 世紀的複調音樂是根據從 17 世紀以來充分發展的主調音樂所產生的變化，其本質確實不同於中世紀奧加農以素歌為本的複調音樂，更何況它們呈現出來的藝術目的也是天差地遠，奧加農的藝術目的（宗教目的）是希望可以推崇與加強葛利果聖歌的歌詞和旋律，而 20 世紀複調音樂的藝術目的則是在於呈現音樂主題的自然狀態，也就是說，更接近自然主義與表現主義的目的。

　　複調音樂不應該與無調性音樂混為一談，它其實是一種既不算現代也談不上前衛的作曲技巧，早在巴洛克時期就有作曲家在營造局部且短暫的驚奇效果時採用這種手法，以平行的兩個主調系統乎相碰撞，產生出令人會心一笑的不協和感。如前所述，在中古時期的奧加農（Organum）就體現了某種平行式的複調式音樂，然而，上述現象當然和 20 世紀音樂所展現的多調性音樂的涵意完全不同，在早期音樂的創作想法當中，調性音樂理所當然地支配音樂主題的走向，當時的作曲家並無意挑戰主調音樂的地位，但是 20 世紀作曲家的想法不同，他們確實感受到改弦更張的迫切壓力，調性音樂

的規範已經不足以給予藝術表現足夠的自由,即使調性音樂依然是作曲家最熟悉也最信任的工具,他們也會毫不遲疑地挑戰調性的地位。

複調音樂可以用於同時表現兩個或兩個以上的主調結構,以調性主音體系的功能來說,複調必定會產生衝突和不諧和。與無調性音樂幾乎同時面世的雙調性音樂(Bitonal Music)是 20 世紀現代音樂最廣泛被應用與實驗的作曲手法,顧名思義,複調理論亦即在同一首或是同一段音樂當中使用兩種調性,兩個不同的主音同時在一段音樂中被強調,就如同平行時空一般,兩個各自獨立的主音體系同時存在於一個音樂織度當中,造成一種無所適從的衝突感受。在理查・史特勞斯(Richard Strauss 1864-1949),以及史特拉汶斯基的作品當中就可以看見多次運用複調技巧來營造調性衝突的緊張氣氛。

採用兩個以上主調的多調音樂在 20 世紀前衛音樂創作當中極為常見,美國作曲家艾伍士的音樂就是很好的例子,它的理論非常簡單,在音樂織度裡容許多個在自然環境當中可能同時發生的主調音樂元素,其結果也就是複調音樂效果之擴大版,它絕對不應該被視為無調性音樂,而卻更近似於隨機音樂的呈現方式,它從來不曾放棄主調音樂的結構,但

是卻容許更多彼此之間不協和的主調素材互相碰撞。相當多
作曲家嘗試過這個效果，並且最終導向了 20 世紀隨機音樂的
部分理論基礎。

　　泛調性音樂（Pantonal Music）最早由音樂學者雷提
（Rudolph Reti 1885-1957）在他的著作《調性，無調性與泛
調性音樂》當中討論到[10]。所謂泛調性音樂就是一種存在於
調性音樂與無調性音樂之間的多調性架構，這種架構是一種
實驗性理論，其目的更接近無調音樂的領域，更努力的從主
調音樂當中抽離出來，不同於雙調或多調性音樂，泛調性音
樂的走向與藝術傾向明顯的屬於無調音樂範圍，然而，值得
注意的想法在於無論它對於調性的嘲諷或玩弄再怎麼強烈，
卻無法擺脫明確的調性瞬間，也就是說，那些無庸置疑的調
性結構始終明顯地存在著，即使在失去功能的情況之下依然
在音樂段落之間一閃即逝，令人感到孰悉卻又陌生，當下無
法確定這樣的音樂是企圖離開調性還是回到調性。

　　泛調性作品並沒有明確的調性，而是以快速的半音階轉
換或者是突兀的轉調遊走於不同的音堆之間，創造一種模糊

10 雷提是現代音樂作曲家，評論家兼理論分析家。他是荀伯格的忠實擁護
　者，並且以「動機分析」技巧著稱。雖然他的音樂作品如今已不再受到
　關注，但是雷提的音樂分析理論經常與著名的宣克（Heinrich Schenker
　1868-1935）音樂分析理論（Schenkerian Analysis）相提並論。

的轉換調性中心效果，然而相對於無調性音樂而言，泛調性
音樂還是保有調性結構，保有某種稍縱即逝的調性音樂的感
受，它可以被認為是一種介於調性音樂和無調性音樂之間的
存在狀態。

　　總結前述複合調音樂的特色，依然可以找到很明確的主
調音樂色彩，其原因十分簡單，顯然是來自西方音樂同源演
變的自然發展，從單音音樂進展到複音音樂，從複音音樂進
展到調式與調性音樂，最後到達完整的主調系統，上述過程
至少花費了一千三百年以上的時光。從 6 世紀末羅馬教皇葛
利果一世頒布統一形式的聖歌集開始，每一次的音樂理論上
的革新總要走過數百年的光陰，從 17 世紀開始主調音樂主
宰了西方音樂的主要風格發展，這意味著主調音樂對於西方
音樂史上的各階段風格擁有一種較為全面且有效的詮釋能
力，也就是說，主調音樂對於曾經發生在音樂史上的每一種
風格和理論都具備良好的歸納能力，並且主調音樂良好的適
應了三百年之間歐洲的社會發展與藝術主張的表達需求，這
是一項很輝煌的成就。

　　人類社會進入 20 世紀，無論在傳播速度，國際關係或是
科技發展各方面都對主調音樂三百年傳統造成威脅，筆者並
不認為 20 世紀初期發生的改變順序是先產生了複調音樂革

命，之後再形成無調音樂的理論。事實上複調音樂與無調音樂是同時發展的音樂主張，它們都是 20 世紀藝術表現方式改變的軌跡，沒有先後之分，更沒有優劣之分，複調音樂與無調音樂無疑都是從主調音樂的枝幹上生長出來的新芽，20 世紀音樂家心知肚明這一切可能性都將會在未來的歷史上並存，沒有任何一方會獲得壓倒性的優勢，這種情況或許將再持續另一個三百年。

在音樂歷史潮流推動過程中，音樂家若是不能順應時代提出新的主張，那將是非常不負責任的，原因在於新的時代誕生新的藝術主張，音樂不可能落後於建築，美術，戲劇或舞蹈之後，也不可能停止創新或拒絕走進現代藝術領域，因為這樣拒絕進步（改變）的做法本來就不適合任何藝術家的創作精神。

第三節　未來主義

20 世紀的前衛作曲手法事實上還是在絕對音樂的架構之下運作，因為無論是有關調性或者是無調性音樂的對立，基本上還是建立在傳統音樂元素範疇之內的架構，因此有許多當代藝術家對於這樣的局面感到不滿，他們認為調性或無

調性音樂都是在調性思維當中打轉，並且認為如此一來，音樂藝術（或是其他藝術）將依然停留在陳舊保守的思維之中，真正的突破應該是追求一種能夠反映 20 世紀人類真實生活層面元素的藝術呈現方式，例如機器的噪音，日常生活的各種聲響，或者是存在於大自然的各種環境聲響都應該可以被納入音樂的織度之中才好。除了上述想法之外，藝術家更不應該對於人類生活方式正在經歷的改變視而不見，20 世紀發生在人類社會上的種種進步，混亂或變遷都是前所未有的，敏感的藝術家感受更深，身處變局之中，對於尚未發生（可預測）的未來景象更是心懷複雜情感，甚至認為有必要在藝術形式當中反映這些情感。

文藝復興曾在六百年之前（15 世紀）於義大利地區被提倡，並且席捲歐洲，很有趣的，在 20 世紀初，義大利這個文明古國也掀起與未來主義（Futurism）有關的現代藝術運動，其影響力也極其深遠。

雖說義大利未來主義對於現代藝術的思想影響非常深遠，但是未來主義運動本身並沒有享有良好的聲譽和壽命，一般研究者都認為未來主義的提倡只維持了十數年的時間就衰落了，其原因頗為複雜，但最重要的因素之一與義大利未

來主義者歌頌法西斯主義有關[11]，最早的未來主義藝術家提倡戰爭的態度使人敬而遠之。或許戰爭當中展現的力量，科技和暴力確實有著一種令人沉迷的力量，但是沒有人願意接受戰爭的傷害。對於從第一次世界大戰灰燼當中走出來的部分未來主義提倡者來說，民族主義者的法西斯崇拜情結或許只能說是一種創傷症候群，筆者討論過 20 世紀兩次世界大戰對於藝術造成的直接影響，其中就包括對於未來主義者在義大利的主張，其中確實存在著一定程度的陰暗影響。然而未來主義的影響力並沒有因為它的早衰而停止，未來主義在建築，雕塑，音樂與繪畫各方面都對新時代藝術影響深遠。

　　義大利詩人與藝術家馬利內替（Flippo Marinetti1876-1944）在 1909 年提出「未來藝術主義」（Futurism of Art），這個觀點的中心思想就是對於老舊過時的規則宣戰，或是對傳統派宣戰，馬利內替認為人類的現代科技，戰爭，或強大的機器是取代前者的必然力量，而速度，噪音和暴力則無疑是藝術必須顧及的元素。馬利內替是畫家，他提出的想法十分深刻有力，在 20 世紀初形成旋風。正如同文藝復興時期音樂受到美術雕塑美學影響，或是如同印象派音樂受到

11 參閱《現代音樂史》作者:Paul Griffiths.譯者：林勝儀　全音樂譜出版
　　社　1989.10.22 P.117

印象派畫家的影響一樣，「未來主義」藝術主張也召喚了許多追隨者。

　　對於生活在 21 世紀的人們而言，應該難以想像 19 世紀末的科技發展如何震撼了人類的心靈，1825 年，英國發明家斯蒂芬森（George Stephenson 1781-1848）設計出人類第一部商業用蒸汽發動機火車，鐵路鋪設和蒸汽火車就徹底改變了人類大眾運輸和貨運貿易的速度。60 年之後，德國工程師賓士（Karl Benz1844-1929）率先在 1886 年設計出首部商業用的汽油內燃引擎汽車，引爆了私人汽車與公路建設的狂潮，很快的，美國發明家萊特兄弟（Wilbur Wright1867-1912,Orville Wright 1871-1948)在 1903 年 12 月 7 日將一架雙翼汽油發動機螺旋槳飛機以人工駕駛操控方式成功試飛了四次，最遠的一次離地飛行滑翔了 260 公尺，在空中停留了 59 秒才落地，這就開啟了人類的航天史，一切的進展就是如此快速，機械科技的發明和改良令人目不暇給，上述幾個簡單的例子應該足以說明 20 世紀初期的社會氣氛，一種深信人定勝天，明天會更好的自信心以及對於快速進步的無比期待。緊接在大發現年代之後的科技大進步很容易讓敏感的藝術創作產生天翻地覆的改變，未來主義的萌芽就是奠基於此。

　　義大利未來主義藝術家對於機器，速度，科技力量（暴力）所象徵的藝術美學非常推崇，另一方面來說，對於舊傳統或是保守觀點的態度則是採取徹底決裂的態度，這麼強烈的藝術主張似乎應該要同時擁有很完整的理論基礎和技術高度，否則可能在執行面遭遇不小的障礙，簡而言之，當未來主義否定舊傳統之同時，應該對於舊傳統的規則內涵提出具體的檢討意見，同時，對於自己的藝術主張也應該提出一套合理（至少合乎邏輯）的理論，如此方能在一個比較嚴謹的平台上建立未來主義的藝術體系。然而，20 世紀初期義大利未來主義藝術家似乎只是提出了主張，卻沒有提出足夠的理論方法，也沒有產生足夠有力的藝術作品來支撐他們激進的主張，因此，義大利未來主義藝術圈子在活躍了一段很短的時間後就宣告煙消雲散，不再有能量推廣進一步的主張。上述這種理論貧乏的現象，或許比其成員與義大利法西斯主義之間飽受批評的關係更直接的阻斷義大利未來主義者可能獲得的認同。

　　探討了義大利未來主義運動的挫敗，筆者接著必須探討它的成功之處，事實上，未來主義藝術宣言本身就非常新而有力，它明確提出了一個方向，一個觀點，清楚的描述出來

一個藝術無法逃避的新課題，這個課題就是藝術要如何回應未來世界。

在更早期的歷史階段，藝術家並無法意識到如此具有壓迫性的未來，如此具體的未來，以及如此快速到來的未來。未來主義僅僅以這一個預言性的宣告，就足以在20世紀藝術發展歷史上占有一席之地，因為它本身儘管沒有成功的創作體系，但是它卻啟發了整個世代的藝術家來共同完成這些未竟的理想。

義大利作曲家普拉泰拉（Francesco Pratella1880-1955）在 1910 出版的音樂評論書籍《未來主義音樂家宣言》（Statement of Futurism Musicians）當中說明了他對於新時代音樂的觀點，他認為音樂家必須勇於遠離傳統，致力於新的前衛作品，在本質上做到音樂藝術革命的地步。普拉泰拉的藝術輸出並沒有因為發表了上述宣言而有大幅度改變，樂評家無法在普拉泰拉的作品當中找到符合未來主義宣言的證據，因此他的音樂作品依然被歸類為晚期浪漫派音樂的範疇。其實這並不罕見，所謂藝術主張的價值並不包括言不由衷的拼湊作品，音樂家的使命是誠實地表達出自身所真正相信的文明形象，誠實地表達對於未來主義的珍貴信仰，另一方面，

真誠的表達自身內心聆聽到的音樂也是必要的創作過程，沒有必要為賦新辭強說愁。

　　義大利藝術家提倡的未來主義運動在 20 世紀現代音樂史扮演一個發動者的角色，從實際面來看，未來主義啟發了一連串的音樂風格演變，包括噪音音樂，電子音樂乃至於隨機音樂都與未來主義思想關係密切。最初，未來主義宣言只是一個缺乏驗證的藝術宣言，而且在未來音樂宣言跟進之後，甚至缺少直接為之背書的優質作品內容，然而經過一個世紀的醞釀與摸索，未來主義卻展現了強大的爆發力，在每一個層面上都影響了現代音樂的思想內涵。

第四節　噪音主義

　　在未來主義音樂跟上未來藝術風格之後，年輕音樂家更有意願加入這一個顛覆傳統的行列。義大利藝術家兼作曲家盧索羅（Luigi Russolo1885-1947）在未來主義基礎上發表了更進一步的理想宣言《噪音的藝術》（The Art of Bruits）。盧索羅本人並不是一位受過嚴謹音樂訓練的作曲家，他主要身份是一位視覺藝術家，卻從事著前衛的音樂創作實驗。作

為一位未來主義者，盧索羅試圖進一步創作能夠結合機器時代轟鳴聲響的音樂，認為這種充滿未來性的機器聲響可以充分代表一個當代最新的音樂元素。

「噪音主義」（Bruitism）在二十世紀初的異軍突起早一步領先了 12 音列，無調性音樂以及電子音樂的發展。它開啟了驚世駭俗的音樂藝術元素。首先，噪音主義認為音樂是人類與天地萬物宇宙時空相結合的重要存在，因此音樂應該有能力反映人類所處的現實環境中的一切聲響，甚至包括非樂音的噪音在內。

噪音主義很容易遭到誤解，許多樂評家以為它呈現的聲響缺乏內容，缺乏意境，根本不能被視為藝術的一環。然而，噪音主義的理想當中所指的噪音其實絕對不僅僅是一個雜音或沒有意義聲響的大集合，它所包羅的範圍乃是指環繞在人類生活當中分分秒秒都離不開的聲音，有機器運轉的聲音，也有大自然的聲音，包括人造的聲響也有完全自然的聲音等等，同時，音樂元素當中的音高或節奏當然也沒有被放棄，進一步來說，噪音主義的訴求是顛覆舊傳統，將天地萬物（尤其是 20 世紀人造的聲響）加入音樂創作的架構當中，這種訴求或許在一開始顯得過於激進，然而放在今日世界來看，則

毫無違和之處，實質上達成了讓現代音樂的道路更寬廣的目
的。

　　盧索羅曾經製造了一整套的噪音樂器（Intonarumori）[12]，
作為音樂作品的聲響基礎元素，其中創造出來的聲響十分接
近機器轟鳴，金屬摩擦或是震動共鳴等等各種不曾被想像過
的音樂元素。在第一次世界大戰之前，盧梭羅的噪音樂器已
經得到相當的注意，然而它的實際影響力是在 1920 年代的巴
黎才獲得大放異彩的機會。盧索羅在第一次世界大戰戰後首
次在巴黎公演他的噪音音樂，光怪陸離的機器聲響在舞台上
交織纏繞，樂手操縱多部噪音樂器，在盧索羅的指揮下此起
彼落，這場音樂會或許被視為一個音響實驗而非音樂演奏
會，但是這場噪音音樂演奏會引起了廣泛的討論，無論再怎
麼無視 20 世紀機器時代的音樂家也意識到揭開新音樂的序
幕已是不可阻擋的趨勢。史特拉汶斯基注意到未來主義和噪
音主義的主張，他先是在他的新古典主義作品當中徹底反對
未來主義，同時，卻又小心翼翼的在某些打擊樂器段落當中
加入一些模仿噪音音樂的色彩，這正是史特拉汶斯基典型的
作法。

12 盧梭羅打造的「噪音樂器」（Intonarumori）也可以稱之為「造音製造
　機」，並不是電力驅動的，而是以機械運動方式來製造各種類型的噪
　音，必須以人力手動操作。

　　盧索羅的作曲技巧十分有限，因為他不是典型的作曲家，但是他在噪音音樂的展演中反而可以不受限制的營造它的未來音樂世界。法國六人團當中的作曲家奧乃格的作曲風格一向嚴謹厚重，但是他也對於盧索羅的噪音音樂十分有興趣，他在 1923 年發表的交響曲《太平洋號火車 231 號》就充滿了許多擬真的機器聲響，值得注意的是，奧乃格採用的是傳統交響樂團編制，並沒有使用任何噪音樂器，但是這無疑是一種延伸的噪音主義作品，也就是說，現實世界的噪音被音樂家認可為音樂作品當中可能的元素。

　　在奧乃格之後，來到巴黎定居的美國作曲家安泰爾（George Antheil 1900-1959）發表了著名的作品《機器芭蕾舞》（1926），這首作品無疑將盧索羅的噪音音樂精煉到另一個層次，精巧的鋼琴與打擊樂搭配著機器聲響，引擎轟隆聲搭配風扇的呼嘯風聲，打造出一個令人無法忽視的機器現場，並且巧妙賦予音樂質地。

　　上述的幾個例子說明了盧索羅的噪音主義在 1920 年代造成的一部份影響，另外，俄羅斯在 20 世紀初期的藝術動態也和未來主義互相呼應，幾乎在義大利未來主義宣言提出之後短短數年，俄羅斯藝術家也緊接著提出「結構主義」

（Constructivism）[13]，結構主義解放了雕塑藝術的材料，以金屬，玻璃或木料加入石材，也解放了具象題材的內涵，它原來是一種雕塑藝術的革命,與俄國紅色革命主題互相呼應。結構主義的代表性藝術家包括馬拉維奇（Kazimir Malevich 1878-1935），以及蒙德利安（Piet Mondrian 1872-1944）。巧合的是，俄國的結構主義和義大利的未來主義都屬於對於新的追求，以及對舊的揚棄，因此，俄國音樂家莫索洛夫（Alexander Mosolov1900-1973）試圖在 1926 年推出一部能夠以音樂來貼近勞動人民的作品《鋼鐵》芭蕾舞劇，當中就包含許多噪音主義的新嘗試，雖然其目的在於歌頌勞動者的神聖，而非對於音樂內涵的翻新。

所謂噪音主義，可以用寬闊的態度來看待，其有關噪音的主張乃不自限於傳統之音樂取材範圍，主動的將人類生活相關之一切事物所產生的聲響納入音樂的範圍，而不僅限於「樂音」。對於義大利未來主義者而言，噪音則聚焦於鋼鐵，齒輪或蒸汽機這一類機器文明所產生的聲響，然而此類主張在後續的發展則不再僅限於機器所製造的聲響，而被引用到幾乎一切人造或自然的聲響來源了。這種發展是現代音樂的

13 參閱《藝術的故事》作者:Ernst Hans Gombrich.譯者：雨云 出版社：聯經出版事業公司 1997 p.557

一大跨越，其影響力之大絕對不在調性革命之下，甚至於可以說是音樂組成元素的全面翻新。

盧梭羅的噪音樂器並沒有得到持久的關注，但卻十分奇妙的對於 20 世紀前衛作曲們有著深遠的啟發，尤其是在電子音樂和實驗音樂領域更是如此。美國作曲家（法國裔）瓦雷茲（Edgard Varese 1883-1965）的音樂觀點可以被視為未來主義的實踐者，他從噪音音樂出發，以實驗精神創作音樂，最後進入電子音樂的創作領域，他的創作主軸是一條清晰的噪音主義進化論。筆者將在後續的篇章繼續探討瓦雷茲的作品。

原先盧梭羅提出的噪音主義是一種依附義大利未來主義的激進音樂表現，其形式體現在鋼鐵與戰爭的崇拜之上。盧梭羅設計噪音樂器的初衷或許是一種針對傳統強烈的挑釁，然而這義無反顧的一步，卻成為未來主義者當中討論度最高的作品形式，並且影響了 20 世紀當代音樂的發展軌跡，噪音主義確實是非常值得探討的前衛風格思想元素。

第五節　電子音樂

　　在未來主義噪音音樂思想基礎上，將電子設備加入音樂創作的行列就成為順理成章的事情了。19 世紀晚期留聲機設備的發明以及電子理論的突飛猛進，使得許多音樂家們了解到一個新工具的來臨，這個新工具是電子儀器設備，在這個新工具的加持之下，一個完全未曾被觸及的自由天地似乎正等待音樂家的開發。

　　當然，絕大多數音樂家並不具備電子或機械的專業知識，因此在 19 世紀末首先著手電子樂器發明與製作並不是由作曲家發動的行動，這些開創性的發明通常都是由同時具備音樂知識與電子專業的發明家推動的。這種現象就說明電子音樂的概念與實務工具的差距。有時候，是前衛思想引導了工具的發明和進步，另一方面，更可能是工具技術的進步啟發了新音樂概念。在電子音樂的發展歷史上，情況通常屬於後者。

　　「電子音樂」的發展歷史是漫長的，從 19 世紀到 21 世紀，無論電子器材有多麼大的進步，電子設備都有數種方式

可以被使用在音樂創作或表演當中。（1）錄音設備。（2）揚聲設備。（3）擬聲設備。（4）混音設備。（5）回放設備。

筆者認為，上述幾種電子設備帶來的影響主要是在於工具力量以及內容變化之上，並沒有音樂思維的革新。而真正音樂風格的變動則是來自作曲家的實驗性前衛思想，如果沒有音樂家的創新思想，那麼電子設備的存在對於音樂創作而言也沒有意義。

電子音樂的發展與「未來主義」以及「噪音主義」的關係是非常密切的，甚至於可以定義為這些前衛思想的支流派別。從20世紀早期開始，電子音樂的發展就沒有停止過，作曲家使用錄音設備預存聲音，使用揚聲設備播放聲音，使用擬聲設備模仿或是變造聲音，使用混音設備創造聲部，還有使用回放設備技術來即時模仿，即時延長或是即時改變現場演奏的聲音。上述這些技術曾經屬於必須耗費大量空間和人力物力才可能成功的電子設備之呈現方式，在21世紀已經成為平淡無奇的工作模式了，只要一台手提電腦與適當的軟體就可以執行大量計算工作，這種現象證明了未來主義對於新時代音樂的預測是準確的。

　　有趣的是，電子樂器的發明製造比電子音樂作曲家的實驗要早得多[14]。19 世紀末，美國發明家凱西奧（Thaddeus Cahill 1867-1934）建造了一個前所未見的龐然大物，總重量達到 200 噸重的電子風琴（Telharmonium），這個以電子裝置發聲的鍵盤樂器造價昂貴，搬運困難，因此在推廣方面困難重重。凱西奧的專業領域除了電子機械以外也包括音樂和法律，他曾就讀於美國俄亥俄州的歐柏林音樂院（Oberlin Conservatory）學習「聲學」（Physics of Music），稍後在喬治・華盛頓大學研習法律。凱西奧在求學期間就產生了一個理想，他希望能發明一種由電子裝置控制的人造樂器，並且將這種具備客觀性與準確性的樂器發揚全世界，早在 1897 年，凱西奧就開始組裝夢想中的樂器「電子風琴」，經過數年的投資和技術加強，於 1906 年正式推出，然而他的夢想並沒有獲得廣泛注意，雖然曾引起部分學者的討論，但是這部電子風琴太過於昂貴與前衛，直到 20 年之後才有後起之秀繼續投入類似的電子樂器之發明。

　　俄國發明家特雷門（Leon　Theremin 1896-1993）在 1930 年左右推出一部電子音樂裝置以太發聲器（Etherophone），

14 參閱《二十世紀音樂（下）-西洋音樂百科全書》譯者：潘世姬　出版社：台灣麥克股份有限公司　1994 p.151

這一部機器可以擺脫鍵盤樂器的音程限制，創造出音高移動的自由度，獲得頗多音樂界矚目，稍後，以太發聲器被正式命名為「特雷門」以推崇特雷門在電子音樂上的貢獻。

1930 年的古典音樂界對於電子音樂的思考深度比 20 世紀初更成熟，音樂創作者願意接受電子樂器為作曲工具的程度顯然比 20 年之前提升了許多，因此不僅是特雷門受到廣泛的關注，在同一時間由德國發明家特勞恩（Friedrich Trautwein 1888-1956）推出了電子樂器「特勞電音琴」（Trautonium），這部電子樂器的規格看起來與現今的商業使用電子琴非常類似。

另外一種非常值得一提的電子樂器是法國發明家馬特諾（Maurice Martenot1898-1980）於 1928 年製造的馬特諾波動琴（Martenot Waves），這個新發明得到許多法國作曲家的關注與採用，留下一些代表性作品。上述這些電子樂器裝置都深深影響了之後隨著科技進展而來的電子樂器。

電子樂器的發明對於電子音樂創作的影響只是一個開始，錄音科技的發展是另外一個重要的推力。對於作曲家來說，錄音技術在 20 世紀中期的普及化簡直就像是發現了音樂

新大陸[15]。錄音技術可以輕易的達到幾個前所未有的創作手段，例如保存各種聲音，或者是在播放原音時改變聲音的音高，速度，也可以改變聲音的播放順序等等，這些電子錄音器材的進步讓音樂家驚喜萬分，而且立刻就推動了電子音樂的進展，不僅是美國作曲家瓦雷茲採用了磁帶技術創作，在歐洲如雨後春筍般成立的眾多廣播公司也因為擁有最先進的音響器材，所以成為電子音樂最佳贊助者。例如位於巴黎的法國國家廣播電台就致力於將錄音材料為主題譜寫出具象音樂的典型作品。另一方面，位於德國科隆的西北德廣播公司則另闢蹊徑，致力於純粹電子聲響音樂。無論是上述哪一種電子音樂取向，電子元素和音樂的結合已經是與 20 世紀音樂密不可分的現象了。

　　電子音樂的實驗色彩對於現代商業音樂的影響更是深遠，似乎是渾然天成一般的契合，現代通俗音樂或是商業音樂市場追求在同一時間感動幾萬人的音樂效果，似乎只能依賴電子音樂的力量來達成，即使是傳統交響曲或是歌劇的演出，往往也脫離不了電子設備的錄製或揚聲，一開始看似毫

15 參閱《Vinyl:A History of the Analogue Record》作者：Richard Osborne.
　　出版社：Routledge.2012 p.78

無融合之處，然而事實證明電子音樂的實驗創作真正體現了布梭尼的預測，也確實發揚了未來主義的理想。

20世紀電子計算機（電腦）出現以來，大量且快速的計算能力改變了電子音樂的風貌，更豐富，更隨機且多元的音樂元素被加入電子音樂發展道路上，無論是寫實主義，或是超寫實主義的目的都在電腦強大計算能力下日新月異，硬體設備物美價廉，更深化了電子音樂的普及性，電子音樂的蓬勃發展依然在快速進化之中，充滿無限想像空間。

第六節　隨機音樂

20世紀中葉，「實驗音樂」的概念順勢崛起，這是一個頗具有歸納性的主張，實驗音樂的訴求還不只於此，跨風格領域，跨傳統與前衛的混搭也是它的貢獻，這個多元風格平台提前預告了21世紀的音樂風貌。除了未來主義，噪音主義或甚至是電子音樂的元素之外，實驗音樂的思想內容還包括了「隨機」元素。

事實上，隨機音樂在早期人類文明當中本來就十分常見，但是隨著記譜法在17世紀逐漸完備之後，隨機元素在任何形式的音樂當中都少被考慮，因為音樂發表場合最不願

意發生的情況就是非預期的事件或結果，之所以任何音樂會
（即使是噪音主義音樂作品）都需要安排大量排練的原因就
是希望建立一個可以被預期的藝術呈現結果。雖然音樂家往
往主張相同的曲目在不同時間地點的演出將會有不同的藝術
感受，但是那畢竟是強調「藝術感受」的不同，而絕對不是
客觀內容的不同。

　　值得注意的是，隨機音樂不應該與古典音樂當中的即興
（變奏）或是裝飾奏展技樂段相提並論，因為兩者的藝術思
維完全不同。古典傳統音樂作品當中的變奏曲或是裝飾奏是
作曲家音樂作品邏輯的延伸，結構框架規範十分明確，而隨
機音樂則強調機率之不可預測性，作曲家知道將會發生的是
什麼，但是沒有人知道何時發生，因此，「隨機音樂」的主
張構成了全新的不可預測性與挑戰。基於噪音音樂與電子音
樂的發展，隨機主義成為音樂創作必須面對的一個元素。

　　試圖說明隨機音樂與作品正式融合的過程必須要回溯到
1950 年代的音樂發展，在 50 年代，電子音樂已經在巴黎和
科隆的電子音樂實驗工作室進行一系列作品發表與論戰，音
列主義也已經達到新局面的頂點，美國作曲家凱吉（John
Cage1912-1992）在 1951 年發表的隨機音樂《易經》與《虛
構風景》遂立刻提出了鮮明的隨機音樂主張，這其實可以被

看作是自然主義的一環，在自然環境當中無從控制的出現順序與影響範圍等等，在電子音樂的實驗過程當中已經被充分了解，在一定程度的電子聲響構成元素被確定之後，剩餘的層面往往交由隨機方式來決定演奏的成果[16]。

　　隨機音樂的演奏表現在總譜上的方式往往並不複雜，剛性素材即使存在也絕不是長篇大論，音樂上的發展或變奏也不存在，至少不是傳統音樂規則所能預見的發展方式，總譜上最豐富的音樂標示與說明是隨機的範圍和隨機的方式。標示的隨機元素通常包括幾個層面，（1）音高的隨機性。（2）節奏的隨機性。（3）反覆次數的隨機性。（4）出現次序的隨機性。

　　值得注意的是，上述演奏層面往往是複合性的，例如在作曲家給予的指示範圍內以隨機選擇的音高搭配隨機選擇的節奏演奏出來，或者是在素材反覆順序上隨機選擇並且自由決定反覆次數等等。

　　凱吉 1952 年的作品《4 分 33 秒》就說明了隨機音樂的基本主張，在 4 分 33 秒的靜默當中隨機的捕捉一切曾經發生的聲響與情緒，凱吉試圖表達的藝術主張當然是全然的無秩

16 在電子音樂領域當中，隨機元素往往是不可避免的，因此電子音樂作曲家對於隨機概念均有高度理解。

序，然而，讀者應當注意到一個相反的事實，亦即凱吉仍然賦予這首隨機音樂作品不可改變的時間規範，曲子必須剛好演奏 4 分 33 秒，一秒不多也不少，這個要求完全沒有商量餘地，也不存在隨機色彩，不得不說，是一種作曲家有意識的控制力展現，隨機事件的主導性依然掌握在作曲家手上。

　　凱吉在紐約有一群共同進行音樂實驗的同好，其中包括音樂機與視覺藝術家，試圖在聲音與藝術的不確定性方面尋找新方法。畫家波拉克（Jackson Pollock1912-1956）追求自由的創作能量[17]，這種訴求啟發了作曲家布朗（Earle Brown1926-2002）有關「開放形式」的構想。布朗的作品《25頁》（1953）動用了 25 部鋼琴，每一部鋼琴上放置一頁樂譜，演奏家可以隨機選擇彈奏順序。

　　1950 年代初期紐約前衛音樂家的實驗很快就得到歐洲音樂界的回應，根據紀錄，凱吉曾經在 1954 和 1958 兩次訪問歐洲，想必引起頗多討論，尤其是巴黎與柯隆這兩處電子音樂重鎮的反應更讓人重視，因此當法國作曲家（指揮家）布列茲（Pierre Boulez1925-2016）在 1957 年發表《第三號鋼琴奏鳴曲》，作品當中的隨機元素就不令人意外了，布列茲

17 《藝術的故事》作者:Ernst Hans Gombrich.譯者：雨云　出版社：聯經出版事業公司　1997 p.602

《第三號鋼琴奏鳴曲》允許選擇的自由，藉由多個音樂片段的隨機連接方式來達到隨機的目的，當然，這種隨機的自由乃是為彰顯自由的多樣性。

　　布列茲的隨機音樂靈感來源並不只有凱吉的《易經》，還包括法國詩人馬拉梅（Stephane Mallarme1842-1898），馬拉梅早在 19 世紀末就以其多樣性組合之詩文著名，不同的朗讀者可以做出不同的文字組合以展現文學上的開放意義。布列茲在半個世紀之後組合自己的隨機音樂之時，特別向馬拉梅這位隨機主義先行者致敬，特別以馬拉梅的詩作為藍本的女高音與管弦樂曲《摺疊再摺疊》就充滿著各方面的自由選擇，允許一種充滿詩意的朦朧感。

　　史塔克豪森（Karlheinz Stockhausen1928-2007）的純粹電子音樂本身就存在許多機率的變數，1957 年他也饒有興致地發表了隨機音樂作品《鋼琴曲IX》，史塔克豪森提供了一份由十九個片段組成的鋼琴樂譜，演奏者可以隨機選擇任何一個片段開始演奏，也可以隨機跳躍到任何一個片段，當然，演奏者也可以隨機重複任何一個片段，曲子的長度也是隨機決定的，因為只有當演奏者反覆了同一個片段三次為止，曲子才算是結束，所以《鋼琴曲IX》音樂長度根本無法預測。

　　發展到這個階段為止，隨機音樂的不可預測性實際上已經不再重要了，因為以機率來決定音樂的樣態與情緒並不是聽眾所能夠立即做出客觀判斷的事情。舉例來說，如果將一首隨機音樂作品錄製成唱片，聽眾在聆聽唱片時並不能在邏輯上分辨其隨機成分為何，因為聽眾對於自由化的開放形式缺乏足夠的辨認能力。

　　綜合來說，隨機音樂本身的意義與「當下」有著密切的關係，所有在此時此刻所發生的隨機選擇所造成的各種開放性結果，都是由演奏者與聽眾一起分享的片刻，即使是作曲家本人，也只能在演奏當下首次聆聽自己撰寫的故事會走上什麼結局。

　　隨機音樂是一個重要的 20 世紀音樂元素，其原因不辯自明，無論贊成還是反對都無法否認只有當確定性也不存在之後，新的音樂美感才有可能於焉誕生。對於曾研讀過《易經》的凱吉來說，「道可道，非常道」的機變無常才是常態。有趣的是，20 世紀中葉隨機音樂的實驗才剛剛提出，隨機概念已經走到了頂點。在實務上並沒有其他音樂家曾經提出比凱吉的作品更前衛的主張，因為在一切都無法預測的條件下，期待就消失了，畢竟再也不會有第二首雷同的《4 分 33 秒》。

另外一個現象是「混沌」，當音高，節奏，速度或是力度這些元素都由機率來決定之後，自由的開放性會產生一種渾沌的質感，而且這會導致一個不可避免的結果，那就是所有的隨機音樂作品都很相似。或許這個「混沌」現象，最終可能成為另外一種令人存疑的「可預測性」，反而牴觸了隨機音樂試圖打破規則，對傳統作出終極反抗的初衷。

第七節　極簡音樂

「極簡主義」（Minimalism）在 20 世紀的 60 年代被提出，嚴格來說，它是實驗音樂的一個旁支，並且與隨機音樂與電子音樂的發展有密切關係。「極簡音樂」顧名思義就是將音樂的動機簡化，將音樂的發展消滅，將音樂的結構系統化（或是程式化），然而它與歷史上某些作曲家在創作上曾主張過的簡約主義不同，極簡音樂是一種 20 世紀晚期產生的音樂風格平台[18]。

極簡音樂風格除了加入電子音樂元素之外也保有隨機性質，但是它的主要訴求是緩慢的演變，還有音樂素材的無盡

18 參閱《Repeating Ourselves: American Minimal Music as Cultural Practice》作者：Robert Fink　出版社：University of California Press.2005 p.25

反覆。簡單而言就是「冥想」式的音樂。當一個人在冥想的過程當中，動態會被降到最低，靜態則被提升到主體觀察的最高處，藉由重複與逐漸增加的深度不斷提升，不依靠不同的主題，也不依靠複雜的發展或變奏，僅僅由最單純的元素結構訴說主體觀察。

　　極簡這個主張長久以前即存在於古典音樂的某一個層面，對作曲家並不陌生，然而如果它被單獨的抽出，混搭以電子音樂，隨機主義或是噪音主義元素，那麼它的發展將會是一個全新的局面，舉例來說，現代的電音音樂或是許多商業音樂操作的模式就相當符合極簡主義的精神。在不斷反覆呢喃的音樂碎片當中拼湊出一個獨特的故事。

　　任何事物複雜到了極點，就可能轉化為極度精簡，對於 20 世紀音樂風格而言，極簡主義雖然不能被歸類為前衛音樂，但是他的元素可以在每一種前衛音樂當中被發現。有幾位 20 世紀作曲家提供了一些重要的簡約精神的主張，即使 60 年代極簡主義與早期現代作品實質上毫不相干。

　　法國作曲家薩替（Erik Satie 1886-1925）的音樂風格就為極簡主義鋪了一條路，薩替並沒有稱呼自己的音樂是簡約主義，他只是一個純粹的反浪漫派人士，堅定追求符合他心目中現代感標準的作品，簡明，直率且敏捷的音樂，他對音

樂的主張是現代音樂極為重要的一個精神象徵，薩替不僅是法國六人團的精神領袖，甚至美國作曲家凱吉也推崇薩替的音樂內涵。

　　新維也納樂派作曲家魏本（Anton Webern1883-1945）是另一位極簡音樂啟發者，他的音樂處處留白，充滿詩意，並且嚴格遵守 12 音列理論規則。對魏本來說，12 音列理論是西方音樂傳統的繼承篇章，運用新的系統一樣可以創作出如同巴哈賦格那般嚴謹的作品，在個人藝術追品味上，魏本的作品展示出節制，嚴謹與簡潔的布局，聲音的重量被精密的計算，分布在寂靜畫布之間。

　　極簡音樂這個風格被正式提出是由英國作曲家（音樂學者）寧曼（Michael Nyman 1944-）於 1968 年的一篇評論所提出，但是他並沒有進一步對於極簡音樂的風格內涵做出總結式的分析，美國作曲家強生（Tom Johnson 1939-）曾經在 1989 年提出有關簡約主義的概念，他認為極簡音樂是「使用少量且有節制的材料而寫成的音樂，往往只使用少量的音符、並只為少數樂器所寫的音樂。極簡音樂也包括電子音樂低聲持續或溪流的聲音錄製而成的聲響。它包括多次被重複的音樂素材，也包括緩慢地從一種音樂素材轉換到另一種音樂素材等等」。強生的描述雖然不夠清晰，但是提供了一個

大致的印象，首先，極簡音樂出現在 20 世紀晚期，它的創作元素主要在於聲音的持續性存在所帶來的緩慢情境轉換。而且，極簡音樂同時包含具象音樂與電子音樂的元素融合而成。

1997 年，美國加州大學教授柯沛（David Cope 1941-）歸納簡約主義音樂的特徵為「概念式的音樂，以安靜且簡要的方式緩慢推進，過程充滿規律與階段性發展性格」。這一段簡單的描述對於極簡音樂的說明似乎更具體些。極簡音樂最大的特色在於重複使用同一個主題，以極為緩慢或甚至完全不變的流動方式呈現主題。這種多次重複的手法在情緒層次的堆砌上很有效果，但是容易鈍化音樂上的感受。

極簡音樂主題大多採用和諧的聲音，這也讓聽眾產生一種「非現代」的感受，緩慢的一次又一次主題反覆來堆疊層次感，儘管有時會加入新元素修飾效果，但是難免令聽眾覺得單調，這些是極簡音樂容易招致批評之處。

極簡音樂的代表性作曲家都是美國作曲家[19]，亞當斯（John Adams 1947-）在 1987 年創作的大型歌劇《尼克森在中國》充分說明了他過人的旋律處理能力，亞當斯的作曲風

19 參閱《American Music Vol.6 No.2-American Minimal Music》 作者：
　　Karl Kroeger.出版社：University of Illinois Press.1988 p.241

格融合了浪漫主義音樂風格以及極簡音樂架構，他的風格也成為極簡主義的中心現象，極簡音樂似乎是一種十分成功的平台，極適合納入各種不同的音樂風格。

另一位知名的極簡音樂風格作曲家是格拉斯（Philip Glass 1937-），格拉斯是一位很難被固定框架限制的作曲家，青年時期在巴黎跟隨法國作曲家布蘭潔學習，格拉斯努力尋找自己的聲音，他採取了極簡音樂的架構，卻熟練地遊走於古典，浪漫，甚至電影配樂的領域之間。格拉斯被抨擊的原因往往針對在他的調性音樂，浪漫色彩以及商業背景上面，但是這也就是他最成功的地方，應用規律性的反覆與層次進展來推進音樂。

來自加州的極簡音樂作曲家賴利（Terry Riley 1935-）很擅長將電子音樂與磁帶路音域設在他的作品當中，創造一種緩慢，冥想的效果。另一位來自紐約的作曲家萊許（Steve Reich 1936-）也是極簡音樂大將，不僅是加入磁帶錄音，電子音樂這些元素，他還引進多媒體充實作品層次，他的極簡音樂充滿少見的實驗風格。

極簡音樂遭致的負面批評來自兩個互相對立的面向，前衛實驗音樂家認為極簡音樂代表著創新精神的倒退，因為極簡音樂沒有放棄調性音樂，音樂元素的發展也缺少變化，這

似乎意味著對於音樂實驗精神的背棄。另一方面,古典音樂擁護者則認為極簡音樂對於維護古典音樂不夠忠實,因為它向通俗音樂與商業音樂傾斜,這種現象或許也是事實,商業音樂與電影配樂領域與極簡音樂非常契合,因為極簡音樂的風格特色確實具有一種舒緩而浩瀚的感受,非常適合被使用在公開的大眾化商業場合。

雖然 20 世紀極簡音樂在絕對音樂領域受到嚴厲的批評與否定,但是極簡音樂事實上是一種很有包容力的音樂平台,無論是電子音樂,隨機音樂,12 音列或者是一切古典音樂風格都可以和極簡音樂充分融合,這確實是一件很有趣的事實。

儘管極簡音樂對於風格創新似乎力有未逮,但是在鋪陳音樂冥想的循環情境上功不可沒,它被稱呼為極簡音樂似乎有一絲諷刺意味,因為它的內容幾乎是無所不包,同時,商業音樂元素的加入更有一重非凡的意義,它可能意味著「實用音樂」的務實面,也意味著商業音樂的藝術深度和實驗性再一次的深化,這些都是極簡音樂的貢獻。

第三章　20世紀風土音樂

　　在傳統風格以及實驗性質的前衛思想之間存在著一個廣大的空間,這個空間同時包容著對傳統的眷戀與前衛音樂的企圖。這種現象是完全符合藝術創造邏輯的,因為傳統與前衛是並存的,藝術家完全有可能走在傳統路線上的同時卻力求創新,另一方面,藝術家在推翻傳統另闢蹊徑的同時也有可能依然反映自身對於古典精神的忠實[1]。「新古典主義」的存在就是一個顯著的例證,筆者在本書第一章已經探討了有關新古典的創作動機與其成就,那麼本章的研究範圍就集中在那些活躍於傳統與前衛之間的風土音樂作曲家與其音樂風格。

　　上述音樂風格往往不會採用無調性音樂技巧,因為其創作標的在於以新方法探索傳統音樂可能性。所謂的風土音

1 參閱《文明的腳印》作者:Kenneth Clark　譯者:楊孟華　出版社:好時年出版社　1985 p.151

樂，乃是包括國族主義音樂[2]，民族音樂，以及地理音樂或是
大自然音樂而言。新時代風土音樂則指以新時代精神從事風
土音樂的發掘與再創造。以下筆者先討論相關的作曲技巧演
變。

　　筆者在前章內容提到雙重調性，多重調性以及泛調性數
種作曲手法，這些手法可以被認為是企圖模糊化調性概念，
但這絕不是企圖消滅調性音樂存在的技巧。原因很簡單，因
為多重調性基本上依然根深蒂固的建立在調性基礎上，只是
在作品當中安排兩個或者兩個以上的調性組織同時存在。這
些作曲手法就符合筆者希望在本章探討的範圍。

　　在傳統與前衛之間的不和諧並非只存在於 20 世紀音樂
家。在巴哈於 1939 年出版的《管風琴作品集》第三首卡農，
巴哈巧妙的調整模仿樂句向下方四度轉調的過程，使得右手
演奏 d 小調，然而左手卻在 a 小調，也就是說，巴哈有意識
地使用雙重調性以彰顯他認知的天上人間兩面世界[3]。莫扎特
的作品《音樂玩笑》（1787）可以看見多調性的另一種創意，
他在作品中設計分別由小提琴，中提琴和法國號同時演奏四

2 參閱《十九世紀小號演奏風格研究》作者：鄧詩屏　出版社：文史哲出
　版社　2014.p.211
3 參閱《A History of Keyboard Literature》作者：Steward Gordon　出版社：
　Schirmer Books 1996 p.54

個不和諧的調來為曲子收尾。

　　當然，上述例子所呈現的成果與其真正動機都與 20 世紀作曲家的出發點十分不同。因為早期音樂大師偶爾在作品當中實驗一下多調性的效果，其用意與 20 世紀前衛音樂史用多調性作曲技巧的立意是截然不同的。古典大師偶一為之乃是理論進展之必然，其目的仍然是彰顯調性音樂的堅實基礎。然而 20 世紀作曲家努力的方向是尋找調性音樂的新可能，介於無調性音樂與調性音樂之間，多調性似乎是一個好的開始。

　　至於未來主義噪音音樂，電子音樂或隨機音樂這些深具實驗色彩的前衛風格，則不會出現在本章探討範圍之內，主要原因是本章探討之作曲家風格多無實驗色彩，而多是以傳統技巧出發所達成的創新作品。進一步說明，則屬於絕對音樂的創新範疇。

　　另一方面，晚期浪漫派的偉大創作也非本章所探討的範圍，也就是說，不考慮許多位 20 世紀的晚期浪漫派大師們，因為他們仍應被歸類為 19 世紀風格的作曲家，而不應被視為 20 世紀現代風格作曲家[4]。

4 此處提出的 20 世紀晚期浪漫派大師是指生活年代是 20 世紀，可是作品風格依舊屬於 19 世紀浪漫派風格之作曲家而言。例如俄國作曲家蕭

　　本章的重點在於介紹幾位重要的 20 世紀創新風土性音樂風格代表性作曲家，他們依然站在傳統的土壤之上，但都毫無疑問地伸出手去碰觸心目當中的新時代，並且展現出非常多樣化的風格。這幾位作曲家並沒有在具象音樂，電子音樂上找到自己喜歡的工具，也不曾在混沌與隨機之中發現自己的語言，這些代表性作曲家運用率真的藝術觀與天才的技巧，努力創造 20 世紀的絕對音樂新視野來表現土地的聲音，這正是筆者在本章探討的重點。

第一節　艾伍士的立體音樂素描

　　美國作曲家艾伍士（Charles Ives1874-1954）的作品大器晚成，在作曲家晚年才得到美國樂壇矚目，他的風格異於同時代的任何其他作曲家，作曲技巧的獨特性完全自外於傳統[5]，如此叛逆的藝術主張顯然不是來自於作曲家在學校受到的薰陶與訓練。1894 年秋季，艾伍士進入耶魯大學（1894-1898），他修業的科目非常廣泛，包括數學，音樂，

　　斯塔高維契（Dmitri Shostakovich 1909-1975），拉赫曼尼諾夫（Sergei Rachmaninoff 1873-1943）等大師。

5　《現代樂派》作者:Harold Schonberg.譯者:陳琳琳　出版社:萬象圖書股份有限公司　1994 p.91

希臘文，拉丁文以及文學等等通識課程，在音樂方面他跟隨作曲教授帕克（Horatio Paker 1863-1919）學習作曲。帕克是一位受過德國音樂學院訓練的嚴謹作曲家，教學重點在於 19世紀西歐音樂的傳統技法，艾伍士的音樂科目畢業論文《第一號交響曲》在帕克的指導下完成第一樂章，帕克多次要求艾伍士修改作品當中過於天馬行空的部分，艾伍士雖然承認帕克對於自己音樂基礎的正面影響，但是事實上帕克對於艾伍士的音樂創作方向影響甚微。真正塑造艾伍士創作性格的主要啟發者正是艾伍世的父親喬治・艾伍士（George Ives 1845-1894）。

　　從許多方面來看，喬治・艾伍士都是家族當中最叛逆的一個成員，因為艾伍士家族是美國新英格蘭地區的實業家族，家族世代都是殷實的商業人士，唯獨喬治・艾伍士追求自己的道路，他既沒有就讀大學（他是艾伍士家族唯一沒有接受高等教育的男性），也沒有從商（反而從事音樂工作）。反觀查爾斯・艾伍士的生涯則與父親完全不同，他畢業於耶魯大學，接受正規高等教育，並且在畢業之後前往紐約從事保險業的精算師工作，稍後在 1906 年創辦了自己的人壽保險公司「Ives ＆ Myrick」，這家保險公司非常成功，為艾伍士賺進大筆財富，終其一生，艾伍士都非專職音樂家而且只

在公餘之暇作曲。

喬治·艾伍士曾經在美國內戰（南北戰爭 1861-1865）期間擔任聯邦陸軍樂隊指揮，是擔任此職位最年輕的人選，戰後則返鄉繼續擔任鎮上管樂隊指揮，這些職位在當時的社會眼光當中並不是高階層的工作。但他本人對於作曲以及教育顯然有一套異於常規的看法，他將這些另類的觀點全數灌輸給自己的大兒子查爾斯。

探討艾伍士作曲風格最重要的準備工作，就是理解檔案資料當中有關艾伍士和他的父親私人音樂課的內容，幾乎所有的現代音樂教科書都會先提到艾伍士與父親的另類音樂課程。為什麼這一段歷史如此重要的原因在於艾伍士的父親喬治·艾伍士早年對兒子所提出的音樂觀點，對於艾伍士一生的音樂作品創作理念有著決定性的影響[6]。

其實真正勇於打破家族傳統的人是艾伍士的父親喬治·艾伍士，他不僅僅是一位深具獨立思考性格的人，也對於各種現代音樂素材都深感興趣，例如微分音，多重調性，複合節奏等等都十分著迷，當喬治·艾伍士在市中心廣場指揮樂隊公演的時候，他會把年幼的查爾斯·艾伍士安置在市政廳

6 重要的艾伍士傳記作者亨利·柯威爾（Henry Cowell 1897-1965）曾經說明：「實際上，艾伍士終生皆為父親而作曲」。艾伍士本人曾謂：「我會的一切都是父親教我的」。

前的台階上，並且告訴查爾斯不要忽略所有其他的聲音，例如經過的人群或交通工具發出的噪音，特別是當假日慶典來臨的日子，查爾斯被父親教導仔細聆聽奇妙的音樂，那是好幾個來自四面八方的軍樂隊，正在一面演奏一面往市中心廣場行進集合，每一個樂隊都演奏著自己拿手的曲子，節奏不同，曲調不同，各方面而言都彼此不協和，這種立體的聆賞經驗深深地影響艾伍士父子對音樂的理解。喬治・艾伍士經常要求兒子演唱歌曲，然後他自己以另外一個不同的調性在鋼琴上為兒子伴奏，這些手法簡直就是艾伍士作曲的軸心註冊商標。

喬治・艾伍士對於 20 世紀現代實驗音樂的理解和興趣是十分明顯的，他將自己對音樂的理解方式傳授給大兒子查爾斯，卻沒有給予小兒子（Joseph Ives，之後成為律師）同樣質量的音樂課，或許是因為他看出來查爾斯・艾伍士天生的音樂理解力與眾不同，所以他將自己對於音樂的另類分析方法傳授給大兒子。喬治・艾伍士死於 1894 年，這一年正是艾伍士正式註冊入學耶魯大學的新學年，這一年，史特拉汶斯基才 12 歲，荀伯格只是一個打零工的 20 歲音樂學生，在喬治・艾伍士以 49 歲之齡英年早逝之前，他絕對完全沒有機會聆聽到任何屬於 20 世紀音樂表現派，新古典或者是 12 音

列音樂，這一位小鎮樂隊指揮對音樂的諸多新奇想像究竟從何而來實在令人百思不得其解，在音樂史上當然沒有任何分析家會注意到這個人物，然而若是想要解開查爾斯‧艾伍士的音樂之謎，就必須了解他的父親喬治‧艾伍士的生涯與音樂觀點，因為艾伍士的音樂理念顯然不是由自己獨創，而是來自其父一點一滴的啟發，總體而言，那是一種充滿想像力且強烈的藝術直覺，不受任何規範的限制，服從於真實生活中的情感和實際觀察的音樂理想。

　　艾伍士的音樂作品一向被視為獨樹一格的作品，沒有傳統束縛，也沒有任何學術流派，雖然他被認為是一個極度前衛且反傳統的人物，然而他的個人生活方式卻正好與前述看法相反，因為他的生涯經歷完全遵循著家族傳統，不只接受良好高等教育，並且是一位成功的商人，商場上沒有人知道艾伍士業餘時間居然從事作曲，更不知道他的作品最終成為美國現代音樂先驅。

　　艾伍士的創作類型頗為全面，在理論形式上可以看到他在耶魯大學時期所受的音樂教育影響，然而除此之外則完全自成一格。他最為人稱道的作品包括交響樂，弦樂四重奏以及各種室內樂組合，還有他譜寫的藝術歌曲也達到極高的藝術水準。艾伍士的音樂是多調性音樂的典型範例，在他的音

樂當中，調性結構之複雜與不協和令人詫異，因為他往往安排好幾個調性與旋律同時出現，乍聽之下，聽眾會誤以為是無調性音樂，其實不然，只要細心分解他的作品，聽眾會找到許多旋律線，它們以不協和的姿態纏結在一起，考驗聽眾的聽力和耐心，那音樂是如此不協和，幾乎像是噪音而不是音樂，然而這卻正是艾伍士企圖傳達的意念，忠實的傳達現實生活中音樂可能存在的樣貌，某些層面上十分接近噪音主義與具象音樂的哲學。

　　另一個屬於艾伍士的音樂特色是本土性，他一輩子居住在美國新英格蘭地區，是個成功的保險公司創辦人，他的同業們幾乎鮮少有人知道他是一位業餘作曲家,他被尊稱為「美國現代音樂之父」，可想而知他的音樂素材皆是來自於貼近美國本土音樂並高度賦予20世紀現代音樂精神的創作，例如《美國變奏曲》（1892）這首令美國人無比熟悉，然而樂曲結構又如此複雜難解。《第二號交響曲》（1909）是他有編號的三首交響曲當中最知名的一首，節奏與多調性產生的不協和使得沒有幾位指揮敢輕易嘗試演出。或許艾伍是最知名的一首室內樂作品就是《未解答的問題》（1934），此曲由一把獨奏小號奏出七次獨白，旋律線令人立刻聯想到 12音列手法，這七次提問一次又一次的被多調性的不諧和木管

群打斷，似乎象徵人生問題之無解。

　　艾伍士的音樂概念在純音樂角度上而言並不屬於新古典主義，更不屬於未來主義，嚴格來說倒是頗為接近具象主義的純音樂版本，他的音樂直接訴諸美國文化底蘊和大眾民心，意志力強大到難以抵擋，成為美國現代音樂最接地氣的音樂家。

　　從 1907 年到 1908 年，艾伍士的生命發生了三件大事，第一件事是他與友人米瑞克（Julian Myrick）共同創辦了自己的保險公司，另一件事是他遭受了第一次心臟疾病發作的打擊，當時他才 33 歲，發現自己罹患不可逆的心臟疾病。第三件大事是他在 1908 年迎娶牧師之女哈莫妮.特維契爾（Harmony Twitchell 1876-1969），艾伍士與夫人的伉儷深情是很著名的[7]，他的創作高峰期於此時開啟，從 1907 到 1918 這十年之間，是艾伍士作曲質量最豐富的時期。從 1918 年之後，艾伍士的創作速度突然放緩，進入創作乾枯期，到了 1926 年，艾伍士完全停止創作新作品，並且在往後幾乎 30 年歲月，完全停止作曲，只是偶爾會提筆修改部分之前的作品，但是完全沒有生產新作品的動力，這種謎樣現象和西貝流士（Jean

7　艾伍士本人曾謂：「如果我在作曲上有一些成績，那麼其原因只有兩個，第一是我的父親，第二是我的妻子」。艾伍士賢伉儷寫給彼此的書信（情書），是艾伍士音樂史研究題材當中最深情的亮點。

Sibelius 1865-1957）長達數十年停止創作的情形頗為類似。

　　在艾伍士有生之年，他的作品幾乎都沒有受到廣泛的注意和認同的機會，直到 1951 年（他去世前 3 年）指揮家（作曲家）伯恩斯坦帶領紐約愛樂交響樂團首演《艾伍士第二號交響曲》，他的國際知名度才真正打開。首演之夜艾伍士並沒有出席音樂會而是待在家裡[8]，他坐在廚房餐桌旁聆聽收音機現場實況轉播，當整部第二號交響曲演奏結束之後，艾伍士對於收音機傳來的現場觀眾熱烈掌聲感到極為詫異，因為他從未預期自己的作品可以得到廣泛的認可，或許對他而言，音樂創作始終是對父親的追思，對鄉土的感情，以及個人情緒的抒發管道，而非成名之道。

　　對於艾伍士作曲內容的討論事實上早於 1930 年代就已經開始，但是由於艾伍士的作品在 20 世紀音樂發展史上遙遙領先其他作曲家，使得他的音樂在當時聽起來完全沒有可供理解的線索，許多作曲家都驚訝於艾伍士的革命性音樂語言，然而聽眾對於他作品的真正接受還是到來的非常晚。艾伍士雖然十分富有，而且他經常給予其他當代美國音樂家金錢的

8 1951 年二月二十二日伯恩斯坦指揮紐約愛樂演出艾伍士的二號交響曲首演之夜，當晚艾伍士夫人悄悄出席了音樂會，而作曲家本人則未出席首演。據信是因為日趨嚴重的健康問題阻止他出門，然而艾伍士確實全程聆聽了收音機實況轉播，並且在廚房手舞足蹈慶祝首演成功獲得的滿堂彩（依據柯威爾轉述）。

贊助，但是他卻幾乎沒有想過花錢推廣自己的作品，這個事實也說明了艾伍士對於音樂順其自然的態度。

　　新英格蘭地區是英國殖民船最先落腳的地區，有趣的是艾伍士家族世代生長在此，怎麼也想不到在這麼保守強悍的新教徒教育傳統之中，居然會誕生了如此前進的思想，如此強烈的音樂語言，在很多方面來說，這種音樂風格突變似乎都只有在美國這個新國家才看得到，來自殖民世代流傳的硬頸精神與不畏懼改變的態度。

第二節　米堯的新觀點

　　法國六人團這個創作小團體的實質合作並沒有延續很長的時間，雖然他們的創作思想並不是以一種樂派或教條方式呈現的主張，但是他們的音樂思想造成的風格影響力是巨大的。筆者在此前討論過新古典主義對法國六人團的影響，然而法國六人團的藝術貢獻並不僅限於新古典主義，因此在本節計畫重點式的探討六人團代表性作曲家米堯的創新風格，並說明他的風格對 20 世紀音樂的貢獻。

　　史特拉汶斯基在新古典主義之前的作品，幾乎都是他個人最著名的作品，例如《火鳥》屬於俄羅斯國民樂派作品，

之後推出的《彼得洛西卡》和《春之祭》都大量的使用了多調性音樂的手法，嚴格來說，在 1950 年代之前，史特拉汶斯基的作品從來沒有推進到無調性音樂的世界裡，而多調性手法則是他常用的工具，史特拉汶斯基影響的其他多調作曲家包括法國六人團成員，其中最熱衷於多調性實驗的就是米堯（Darius Milhaud 1892-1974）[9]。

　　法國六人團的作品皆深受新古典主義影響，稱得上是史特拉汶斯基的音樂盟友，然而米堯的作品比其他成員更具有通俗音樂的特色。1909 年米堯進入巴黎音樂院就讀，他以 17 歲之齡在音樂院學習作曲和管風琴，在畢業之後適逢第一次世界大戰爆發，米堯由於嚴重的類風溼性關節炎無須入伍服役，隨即應友人之邀前往巴西第二大城里約熱內盧擔任法國大使館外交人員[10]，直到第一次世界大戰結束之後米堯才返回巴黎，雖然這個安排可能是米堯不得不的選擇，但這種外交行政經歷在作曲家當中實屬少見，他的個性樂觀圓融，擅長社交，音樂顯然只是米堯眾多興趣之一，他絕非象牙塔裡的無知人物，在他的音樂裡也充分展現了密切的社會觀察。

9　參閱《二十世紀音樂（上）——西洋音樂百科全書》譯者：王瑋　出版社：台灣麥克股份有限公司　1996 p.80

10　1914 年前後法國著名詩人以及外交家克勞岱爾（Paul Claudel 1868-1955）獲得法國政府任命為駐巴西公使，克勞岱爾邀請青年音樂家米堯擔任使館秘書，米堯因病無法入伍服役，遂欣然赴任新職。

　　巧妙融合多調性手法一點都不妨礙米堯的音樂充滿現代商業色彩，奇怪的是，這些帶有爵士音樂或地方小調風味的作品從來不曾貶低了米堯的品味，例如芭蕾組曲《屋頂上的牛》（1919），這首曲子充滿米堯對巴西音樂的回憶和喜愛，平易近人的音樂當中卻處處埋伏著諷刺與頑皮的多調性音樂組織，不諧和的衝突讓人驚奇，也讓人更期待下一次解決的時刻。另一首著名作品《創世紀》（1923）則是大膽的融合美國爵士音樂元素的芭蕾組曲，當中也將多調性音樂段落安排在情緒衝突之處，在音樂裡，充分展現米堯對於調性音樂的質疑和嘲諷，但是他始終對於全然的無調性信心不足，沒有真正走進無調性的世界裡。

　　米堯的作品數量頗多，尤其是以 12 部歌劇最能代表他的音樂風格多樣性，包括以古希臘神話為藍本的三幕歌劇《奧菲歐的悲劇》（1926），獨幕劇《米迪亞》（1939）等等，這些歌劇充滿迷人的多元風格，早期音樂，古典曲式融合複調元素，出奇不意的節奏等等。1954 年米堯在耶路撒冷發表了五幕福音歌劇《大衛王》，這是一部在政治與宗教上都有深刻象徵意義的歌劇（米堯是猶太裔），此時米堯創作風格已經爐火純青，更加清澈的新古典主義風格融合抒情性的戲劇張力，站上了藝術與宗教的高峰。

　　1940 年法國遭到納粹入侵，米堯當機立斷前往美國定居，在加州教授音樂，第二次世界大戰結束之後，米堯返回法國，任教於母校巴黎音樂院，從此一直往返於美國與法國之間，1971 年退休之後定居於瑞士直到去世。米堯早年即患有嚴重關節炎，多年依靠輪椅代步，但是這似乎不妨礙他風塵僕僕地旅行教學，他這份好奇心和活力無疑也是他音樂風格中的重要元素。

第三節　土地守護者柯普蘭

　　柯普蘭（Aaron Copland 1900-1990）是美國 20 世紀古典音樂代言人，在他的音樂當中從來不將前衛的實驗性放在第一要務，而是著重在如何適當的塑造美國土地形象[11]。如同筆者在前章討論的內容，柯普蘭的音樂充滿著美國這個新大陸的土地意象，與艾伍士不同之處在於艾伍士的音樂比較著重在新英格蘭地區新移民的生活方式上，而柯普蘭的思維則普遍關懷土地情懷，對於族群與土地的共同價值著墨更多。除了幾首他最著名的作品例如《阿帕拉契山之春》，《平凡

11 參閱《Aaron Copland:The Life and Work of an Uncommon Man》作者：
　　Howard Pollack 出版社：University of Illinois Press 2000 p.18

人的號角》之外，格外應該注意柯普蘭《鋼琴協奏曲》
（1926），《林肯肖像》（1942）以及《豎笛協奏曲》（1948）。
這些傑作確實反映出柯普蘭對於音樂的深刻想法，在無調性
音樂浪潮發生的同時尤其值得注意。

　　柯普蘭在 1921 年懷抱著熱切的理想前往巴黎，追隨布蘭
潔學習作曲，在此之前歐洲仍深陷第一次世界大戰的泥淖之
中，但是柯普蘭出發的時間與地點很適當，法國是大戰戰勝
國且巴黎已大致恢復秩序，他在對的時間來到了對的地方，
巴黎的藝術氣氛讓柯普蘭如入寶山。

　　柯普蘭出生於紐約的一個俄羅斯猶太移民家庭，家庭並
沒有音樂背景，但是他的音樂學習卻得到家人的支持。1921
年巴黎的藝術氣氛極為高亢，柯普蘭不僅得到布蘭潔的啟發
與鼓勵，還可以親自聆聽史特拉汶斯基，拉威爾，米堯以及
其他重要作曲家的新創作。除了巴黎之外，柯普蘭也拜訪了
柏林，維也納等等其他歐洲城市，觀摩當時歐洲的音樂風格
與實驗成果，在柯普蘭剛剛學成歸國的前幾年，他的作曲風
格曾經有強烈的實驗性，不僅是無調性或 12 音列技巧，乃至
史特拉汶斯基風格的節奏都包括其中，然而這段時期的作品
包括《猶太主題鋼琴三重奏》（1929），《鋼琴變奏曲》（1930）
等等都沒有獲得普遍的認可，原因或許在於當時聽眾對於實

驗性音樂的接受度還很低。

　　柯普蘭在 1932 年應邀訪問墨西哥，他趁機走訪了墨西哥民間藝人的演出，對於墨西哥音樂獨特的原住民性格印象深刻，這次訪問開啟了柯普蘭一個全新的創作階段，經過數年沉澱，他寫出了極受歡迎的作品《墨西哥沙龍》（1936），從這首接地氣的作品開始，柯普蘭終於沉澱出屬於自己的聲音，這種來自土地的聲音正是布蘭潔一直鼓勵他尋找的聲音。在《墨西哥沙龍》大受歡迎之後，柯普蘭的作曲技巧不再專注在實驗手法上，而是努力傳遞自己孰悉的本土之音。接下來推出一連串的傑作確立了柯普蘭的地位，包括芭蕾音樂《比利小子》（1938）當中的西部牛仔音樂與農民方塊舞元素，還有最著名的芭蕾音樂《阿帕拉契山之春》（1944），此曲乃受瑪莎・葛蘭姆（Martha Graham 1894-1991）委託創作，一舉讓柯普蘭得到當年度的普立茲獎（Pulitzer Prize）的音樂獎項。

　　1948 年，柯普蘭創作了《單簧管協奏曲-為單簧管，弦樂與豎琴》，這首傑作堂而皇之的將美國爵士音樂（Jazz）與古典音結合，效果一流。本來美國爵士音樂在 20 世紀的發展就非常蓬勃，許多歐洲作曲家都很感興趣，紛紛將爵士樂元素放進作品當中，反倒是美國作曲家採取比較涇渭分明

的態度。柯普蘭主張爵士音樂是一種具有發展性與層次感的美國本土音樂種類，完全可以放進嚴肅音樂當中。1950 年開始，柯普蘭似乎進入一個新的音樂冥想階段，重新使用音列技巧，探索不協和的實驗性音樂，就如同回到他早年的巴黎時期一樣。

在柯普蘭生命最後 30 年歲月，他停下了創作新作品的工作，把重心放在教學，指揮以及修訂自己的早期作品上。總結柯普蘭的藝術貢獻，最珍貴之處在於他獨具慧眼，找到如何將新音樂概念巧妙地與美國本土音樂結合的方法。柯普蘭是第一位前往巴黎追隨布蘭潔學習作曲的美國作曲家，在他之前並沒有其他的典範，因此柯普蘭在返回美國之後並不清楚明白自己真正的創作方向，他花了幾乎十年的時間來思考自己要寫出什麼樣的音樂才能呈現價值與意義，最終在美國原住民音樂，鄉土民謠或是爵士音樂找到表現現代美國精神的最佳素材。柯普蘭最為人稱道的代表性作品都能找到上述美國本土音樂素材。

還有一個值得探討的面向是柯普蘭對於實驗音樂的態度，紐約是世界前衛音樂的發表基地之一，柯普蘭就是土生土長的紐約客，他的音樂學習歷程涵蓋了 20 世紀前衛音樂風格發展的黃金時期，因此柯普蘭對於各種新技巧和新風格有

一份使命感，柯普蘭認為自己有責任推廣嚴肅音樂，為現代音樂風格代言，但是他從未涉及電子音樂或稍晚出現的隨機音樂的實驗，對柯普蘭而言，無調性音列主義是他的極限，他在 1950 年之後的十年曾經試圖再次回到無調性領域，作為他最後創作階段的一次重要嘗試，然而，柯普蘭最重要的貢獻還是在於啟發了美國新世代作曲家的根源意識，並且留下了珍貴的美國當代藝術遺產。

第四節　梅湘的大自然音樂

梅湘（Olivier Messiaen 1908-1992）是 20 世紀法國作曲家代表性人物之一，他的音樂影響力非常廣，然而作品卻甚少得到一般聽眾的理解，梅湘的音樂難以得到廣泛知名度的原因，筆者個人認為其原因是梅湘的音樂藝術大幅度超前時代，並且具有常人難以理解的細膩性與獨特性。

在介紹梅湘的作品特色之前，筆者總結了有關梅湘個人生涯的三個特點，或許可以幫助理解他的藝術面向。（1）特殊生命歷程。（2）信仰多元文化。（3）特殊體質[12]。

12 梅湘有「聯覺」（又稱為共感），基於大腦額葉的特殊作用，梅湘在聽見音樂時會不自主的同時看見顏色。

梅湘 11 歲就進入巴黎音樂院學習管風琴,後來又追隨杜卡(Paul Dukas 1865-1935)學習作曲,在梅湘 1930 年畢業之時,他已經是成熟的專業音樂家,受聘為巴黎聖三一大教堂管風琴師,並且在巴黎師範音樂院教書,1932 年與第一任妻子,小提琴家迪爾波(Claire Delbos1906-1959)結婚,婚姻生活非常和諧。1936 年梅湘與其他三位青年作曲家合組法國新世代作曲家聯盟「The Young France」致力推廣法國現代音樂,其他成員包括約立維(Andre Jolivet 1905-1974),波狄耶(Yves Boudrier 1906-1988)以及勒續(Daniel Lesur 1908-2002)[13]。在這個階段,梅湘試圖建立一種有生命力且充滿誠懇藝術自覺的作品,他晚上在聖三一教堂演奏巴哈聖詠變奏曲,白天則創作實驗性極高的音樂,例如 1937 年為新型電子樂器「馬特諾琴」創作的六重奏《水的美麗慶典》。

命運轉折處發生在 1939 年,第二次世界大戰法國戰役發生前夕,梅湘被政府徵召入伍,雖然他在野戰醫院擔任醫護兵,並沒有擔任實際戰鬥任務,還是在 1940 年納粹的閃電攻擊當中被俘並被運送到波蘭境內的戰俘營囚禁,梅湘在這個戰俘營囚禁了一年,囚禁生活的飢餓,恐懼和不自由在許多

13 參閱《現代音樂史》作者:Paul Griffiths.譯者:林勝儀 全音樂譜出版社 1989.10.22 p144

層面改變了梅湘，尤其是影響了他的創作深度。戰俘營的守衛都知道梅湘是作曲家，因此偶爾會給予他一些私人時間彈鋼琴，甚至還組織了一次作品發表會，當時可以使用的樂器只有鋼琴，單簧管，大提琴和小提琴，梅湘自己彈奏鋼琴，在其他數百名戰俘當中找到幾位演奏者，然後，梅湘寫了《時間盡頭四重奏》這首著名的曲子，這首四重奏在波蘭戰俘營集會大廳首演，曲子全長 50 分鐘，這首曲子對梅湘意義重大之處在於作曲家在囚禁經驗當中確定了自己的音樂語言，環境激發了他的思考層次，並且他首次使用鳥鳴聲加入自己的作品，而鳥鳴聲是梅湘作曲生涯的標誌性元素，此一元素就開始於此。根據紀錄，《時間盡頭四重奏》的首演得到現場觀眾（主要是戰俘）的熱烈喜愛，儘管沒有人（包括台上的樂手）能夠預想到曲子的前衛與艱深。梅湘在節奏與和聲上採取的自由度已經超過了同時代作曲家，而這種直覺式的聲響反而讓聽眾進入被真實環境反映出來的情感。筆者個人認為，鳥鳴似乎代表自由，在囚禁中的俘虜失去了自由，然而每天都可以聽見飛過天際的飛鳥鳴唱，飛鳥象徵的自由，或許是梅湘不經意將之放進作品當中的動機。

　　梅湘在 1941 年獲釋返回巴黎，當時法國仍在納粹佔領下，但是這顯然沒有妨礙梅湘立即獲聘為巴黎音樂院作曲教

授，直到 1978 年正式退休為止，梅湘都在他的母校巴黎音樂院任教。

梅湘的藝術特質包羅許多珍貴的面向，首先，他的作品非常細膩，任何理論技巧在他手上都會提升到更高的層次。次之，他的眼界異常寬廣，他熱愛旅行，熱愛理解不同宗教文明的特殊之處，尤其是他對於古希臘與印度音樂的喜愛都反映在音樂裡。而且，他深信音樂與自然元素的連結很重要。梅湘擁有「聯覺」（Synaesthesia），當他聆聽音樂時腦海會顯現特定顏色，因此當他看見五顏六色的世界時，特定的音高也會浮現出來，這種特殊的能力使得梅湘的音樂具有立體的具象感，非常繽紛而細膩。

或許在梅湘聆聽鳥鳴時，他可以同時看見顏色，他總是攜帶錄音器材進入森林蒐集各種鳥鳴聲，然後再將鳥鳴轉為五線譜紀錄，1952 年梅湘為巴黎音樂院長笛入學考試指定曲所創作的長笛獨奏《黑鳥》，據說就完全根據「歐洲黑鳥」的鳥鳴譜寫。

「對稱性」是梅湘作品的特色，無論是在節奏使用上，或者是在和聲安排上都是如此，他出版了許多理論書籍，解釋自己對作曲技巧的看法，除了獨創的作曲方法之外，梅湘也細膩地對其他既存的理論提出改良，例如他將發聲，力度

與長度等等因素加入音列理論，因為他認為音高並不是音列組成的唯一要素，還必須加入音色，力度獲長度等等因素才完整。

此外，梅湘還自創了「調式有限轉調法」（Modes of limited transposiyion），這是一種以調式為基礎，創造出基本模式之後以頭尾相連的方式來創造轉調的效果，並以以限制同樣的轉調模式發生的次數為原則。

1959 年，梅湘的元配妻子迪爾波在臥病多年之後病逝，這曾是一段完美的婚姻，然而不幸的是迪爾波在第二次世界大戰之後就因為手術失誤而失去記憶，這段飽受折磨的日子長達 15 年，但是梅湘對妻子不離不棄。1961 年，元配過世兩年之後，梅湘迎娶第二任妻子依芳・羅里奧（Yvonne Loriod 1924-2010），她是巴黎音樂院鋼琴教授，也曾是梅湘早年的優秀學生，這段婚姻幸福地維持了 31 年，直到梅湘 1992 過世，羅里奧一直都是最佳的梅湘鋼琴作品詮釋者與擁護者。甚至在大師離開之後，她依然努力推廣著梅湘的音樂。

梅湘的音樂哲學始終都如同他在 1930 年代剛剛走出校門的時候一樣的真誠，如「法國新世代作曲家聯盟」所提出的主張，作曲家的使命是寫出「富有生命力，發揮真誠，寬宏的藝術家良知」的音樂。他的細膩與真誠真可以說是給予

20 世紀前衛音樂風格發展上最大的貢獻。

第五節　巴爾托克的現代感

　　匈牙利作曲家巴爾托克（Bela Bartok 1881-1945）是 20 世紀音樂重量級人物，在調性音樂傳統似乎面臨嚴峻挑戰的 20 世紀初期，以出類拔萃的藝術眼光重新塑造了調性音樂的層次，巴爾托克對民間鄉土音樂的熱愛，使得他的音樂始終都沒有遠離過家鄉的泥土味道，將民族音樂元素巧妙的轉化為現代音樂風格是巴爾托克最偉大的成就[14]。

　　巴爾托克的國籍（1944 歸化美國籍）雖然是匈牙利帝國，但是他的出生地今日已劃歸羅馬尼亞境內，而且巴爾托克對於民族音樂的研究範圍不僅限於匈牙利，而是包括羅馬尼亞，保加利亞或者是斯洛伐尼克這整片東歐民族地理區域，在 1936 年巴爾托克甚至前往土耳其旅行蒐集土耳其民謠，他的研究毫不狹隘，在風土民謠音樂上所下的功夫使得音樂學者普遍認為他是「比較音樂學」（Comparative Musicolgy）的創始者之一，這門學問之後發展為「民族音樂學」

14 參閱《偉大作曲家群像─巴爾托克》作者：Hamish Milne　譯者：林靜枝.丁佳寧　出版社：智庫文化股份有限公司　1996 p.22

（Ethnomusicology）。

在 20 世紀音樂歷史當中，巴爾托克站立在一個特殊且崇高的位置上，他的音樂風格受到許多不同風格的影響，例如德布西，史特勞斯，史特拉汶斯基，以及荀伯格等等，巴爾托克同意這些傑出的音樂風格對他的作品影響巨大，然而，巴爾托克依然獨樹一格，創作出自己獨特的藝術感與風土姓，他最重要的音樂風格基礎絕對是他採集的鄉土民謠舞蹈。

巴爾托克是一位傑出的鋼琴家，從小在母親啟蒙之下就表現出絕佳的記憶力與創造力，1892 年，巴爾托克 11 歲時舉辦了個人獨奏會，音樂會上還演奏了自己的鋼琴作品，引起鋼琴名師艾克爾（Laszlo Erkel 1845-1896）的注意並收入帳下習琴，這是巴爾托克音樂生涯的一次提昇機會，數年之後，巴爾托克進入布達佩斯皇家音樂學院（Royal Academy of Music in Budapest），追隨名師托曼（Istvan Thoman 1862-1940）習琴，托曼曾是李斯特入門弟子，極有名望，除了得到名師指導之外，巴爾托克還有另一重收穫，就是結識了同校學生高大宜（Zoltan Kodly 1882-1967），兩人年齡相當，志趣相投，都對於發掘與紀錄民族音樂深具使命感，他們成為一生的朋友與同志。

在 1908 年之前，巴爾托克的音樂創作風格處於過渡時

期，一方面他開始將民謠素材放進他的鋼琴小品集當中，也在他的《a 小調第一號弦樂四重奏》的主題當中加入了民謠成分，但是在另外一方面，巴爾托克的管弦樂作品則屬於純粹的浪漫派晚期作品，深受史特勞斯，德布西，甚至布拉姆斯的影響，例如《科蘇特交響詩》（Kossuth，Symphonic Poem 1903），《第一號組曲》（1905）等等。

　　巴爾托克不可思議的音樂語言真正統一在現代民族音樂新風格乃是開始於 1908 年，這一年巴爾托克進入布達佩斯李斯特音樂院（Liszt Academy of Music in Budapest）教授鋼琴，在匈牙利音樂界擁有一席之地，他立刻與高大宜一起展開連串的農村之旅，踏遍窮鄉僻壤蒐集鄉土民謠。巴爾托克和高大宜發現許多令人驚喜的民間音樂元素，在此之前匈牙利民間音樂一直被認為屬於吉普賽音樂，例如匈牙利國寶音樂家李斯特（Franz Liszt 1811-1886）所寫的匈牙利舞曲就取材於吉普賽傳統曲調。但是巴爾托克和高大宜的下鄉考證發現古老的匈牙利民俗曲調是建立在五聲音階（Pentatonix）之上，所謂五聲音階指的就是在一個八度之中分配給五個音，其組成方式主要有兩種，一種是分配方式不包含半音關係，而另外一種則包含半音關係，以上所提到的五聲音階在歷史上廣泛地存在於歐亞大陸，例如中國，東南亞，西伯利亞，

東歐等等。

巴爾托克非常喜愛東歐農民歌謠當中的不對稱節奏結構，以及非對稱樂句，他尤其對於古老農民歌謠當中大量的不協和音感到驚艷，因為 20 世紀音樂在不協和音上著墨甚多，然而古老民謠音樂卻老早就廣泛地使用不協和音與不對稱節奏來表達情感，在這一系列的鄉土調查當中，巴爾托克和高大宜彷彿發現了無窮的寶藏，發現美好連結了民族記憶和現代音樂的鑰匙。

在巴爾托克的創作生涯當中，最舒適的時期就是從 1908 年到 1940 年這 32 年的歲月，他年紀輕輕就擁有一份地位崇高的音樂院教授職位，並且自由地規劃自己的民謠蒐集旅行，1909 年他迎娶自己的鋼琴私人學生瑪塔・齊格勒（Marta Ziegler 1893-1967），新娘年僅 16，他們育有一子巴爾托克三世（Bela Bartok Ⅲ，這個孩子與祖父和父親同名），在這段 15 年婚姻當中，巴爾托克與年輕女學生的緋聞傳出多次，似乎，巴爾托克與第一任妻子之間的歧見日深，經過多年不睦之後，第一任妻子瑪塔終於在 1917 年六月下堂求去，而巴爾托克在離婚之後僅僅兩個月就火速迎娶第二任妻子蒂達・帕茲托瑞（Ditta Pasztory 1903-1982），她當時年僅 20，是巴爾托克的音樂院鋼琴學生，當時她被認為是一位極為傑出

的鋼琴演奏家，並且非常擅長彈奏巴爾托克的鋼琴協奏曲，
一般認為，如果不是因為蒂達・帕茲托瑞自願放棄了鋼琴獨
奏事業（為了遷就婚姻），她會是一位很有成就的音樂會鋼
琴獨奏家。這第二段婚姻很幸運地維持了下去，直到 1945
年巴爾托克病逝紐約為止，這段婚姻關係都很穩固，巴爾托
克的第二個兒子彼得（Peter Bartok）也在 1924 年誕生。

　　1911 年（中華民國元年），巴爾托克開始專心創作歌劇
《藍鬍子的城堡》，打算題獻給自己的妻子（此指他的第一
任妻子瑪塔），並且計畫賺取一筆獎助金。然而，事與願違，
巴爾托克不僅沒有贏得獎助金，連歌劇首演都拖延到 7 年之
後才正式上演，上演時的觀眾反應更是冷淡，導致《藍鬍子
的城堡》乏人問津，只在 1936 年才勉強的再度搬上舞台一
次，這一切都令巴爾托克大失所望，因為《藍鬍子的城堡》
畢竟是巴爾托克創作生涯當中唯一的一部歌劇。當然，觀眾
對於《藍鬍子的城堡》反應冷淡的原因十分簡單，因為觀眾
基本上無法理解巴爾托克在其中安排的刺耳，不諧和的前衛
聲響，這部歌劇的前衛手段大幅度超前史特拉汶斯基，甚至
比荀伯格更早探索無調性音樂，聽眾很難理解這樣前衛的音
樂。另一方面，藍鬍子的劇本雖然來自 17 世紀傳說故事，然
而故事當中的自私殘酷，以及對愛情的不信任簡直是駭人聽

聞。本來，藍鬍子這個人物就是一個富有卻殘酷多疑的殺妻慣犯，《藍鬍子的城堡》劇本雖然改寫了結局，但是最終藍鬍子的新婚妻子還是被終生囚禁，而且孤獨的藍鬍子又將開始尋找下一個相信愛情的女人（受害者）。如此離經叛道的劇本，加上難以理解的新形態音樂，使得 20 世紀初的歐洲聽眾難以接受巴爾托克的歌劇，但是巴爾托克驚人的能量卻造就了 20 世紀音樂史上一部獨特的藝術珍寶，早在 1911 年他的音樂已然完全離開浪漫派的影響，開啟了現代之門。

巴爾托克在 1911 年之後減少了作曲數量，花費大部分心力在鄉土民謠研究工作上，直到 1914 年第一次世界大戰爆發，巴爾托克迫於戰事無法出門進行鄉土研究，於是他又開始新的芭蕾舞劇創作計畫，首先是芭蕾舞音樂《木偶王子》（1916），這是一個充滿魔法和愛情的大團圓劇碼，似乎比較合乎當時觀眾的音樂口味，《木偶王子》雖然比歌劇《藍鬍子的城堡》晚了五年完稿，但是卻提早一年首演（1917）。

另外一部芭蕾舞劇《奇異的滿州官吏》則是語不驚人死不休，與《木偶王子》的方向完全相反，這部兒童不宜的限制級劇本內容簡直驚世駭俗，劇情描寫一群流氓決定脅迫一個美女色誘路人以便他們下手搶劫財物，得逞數次之後，又見到一個穿金戴銀的滿州官吏走上前來，美女再度被迫色誘

滿州官吏，當滿州官吏上鉤之後，這群流氓設法搶奪他身上
的財物，不料滿州官吏發現上當之後依然不放棄與美女纏綿
的機會，這群惡棍決定謀財害命，殺死了滿州官吏，誰知就
在他們準備揚長而去之時，滿州官吏居然起死回生且化為不
死的殭屍，死命地要繼續與美女親熱，把這群歹徒嚇得半死，
壯起膽子再度殺死滿洲官吏，但是徒勞無功，殭屍滿洲官吏
再度跳起來抓住美女，幾番死去活來，直到最後一次殭屍滿
洲官吏得到情慾的滿足，才終於滿意地死去。巴爾托克創作
的音樂融合了表現派，野獸派的抽象手法，完全站上新音樂
的頂峰，當時巴爾托克顯然認為自己必須完成一部能夠與《春
之祭》相提並論的作品，事實上他早已經做到了，事實上巴
爾托克在作曲上的革命意識比史特拉汶斯基更早也更激進，
早在 1911 年巴爾托克就已經著手實現這種改變，但是無論是
歌劇或是芭蕾舞劇，巴爾托克的作品發表都落在後頭，因為
他就是拿不到作品首演的機會。例如《奇異的滿州官吏》到
1926 年才獲得首演機會，比他的完稿日期推遲了八年。

　　在近 30 年（1908-1940）創作生涯當中，巴爾托克最重
要的作品形式之一是弦樂四重奏，因為這種經典室內樂作品
紀錄了巴爾托克完整的匈牙利時期創作風格演變，這些被公
認為 20 世紀最偉大室內樂作品的誕生年代分別是，弦樂四重

奏第一號（1908），弦樂四重奏第二號（1917），接下來是風格成熟期的傑作弦樂四重奏第三號（1927）以及第四號（1928），弦樂四重奏第五號（1934）最特殊之處是它首演的城市是美國華盛頓特區，代表著已經有美國愛樂者了解巴爾托克的音樂了。巴爾托克最後一首弦樂四重奏作品（第六號）完成於 1939 年，就在巴爾托克移民美國（1940）之前不久，這首作品 1941 年於美國紐約首演。以上這六首弦樂四重奏作品巧妙地涵蓋了巴爾托克在祖國教學演奏完整的 32 年生涯紀錄，提供珍貴的風格演變證據。

　　第二次世界大戰爆發，納粹肆虐歐洲，巴爾托克在 1940 年舉家移民美國，身為一位反法西斯主義者，巴爾托克根本不可能留在被納粹控制的匈牙利。巴爾托克在美國只生活了五年，就在 1945 年因罹患嚴重的白血病（血癌）過世，在這五年之間，巴爾托克受雇於紐約哥倫比亞大學圖書館，主要工作是民族音樂檔案研究員，但是他的薪水其實只與圖書館職員相當，因此巴爾托克在美國的生活品質十分拮据。對於巴爾托克這樣一位國際知名作曲家來說，他的作品竟然沒有什麼演出機會，並且他與夫人也幾乎沒有機會表演傑出的鋼琴技藝，但是在這樣水土不服的日子裡，巴爾托克卻掙扎著創作出最不可思議的音樂作品，這實在是一種令人感傷的藝

術奇蹟。

　　在巴爾托克人生最後一年，他迸發了強大的創作能量。從 1940 年到 1944 年巴爾托克基本上完全沒有任何創作，他在無人關心的圖書館角落裡整理文書檔案，然而 1944 年轉機來臨，波士頓交響樂團音樂總監庫塞維斯基（Serge Koussevitzky 1874-1951）委託巴爾托克創作一首適合波士頓交響樂團演奏的作品，1944 年年底，巴爾托克的最新作品《管弦樂協奏曲》由波士頓交響樂團首演，美國聽眾回應熱烈，群眾首次理解到匈牙利音樂大師巴爾托克的偉大音樂，而且大師本人就住在紐約。同年，巴爾托克還完成了深邃難解的《無伴奏小提琴奏鳴曲》，這首曲子是小提琴家曼紐因（Yehudi Menuhin 1916-1999）委託創作。巴爾托克苦苦等待的光榮時刻終於來臨，好日子似乎來臨了，但是當時他並不知道已經時不我予。

　　在 1945 年，巴爾托克規劃了更多創作的計畫，他幾乎完成了（只差 17 小節）《第三號鋼琴協奏曲》，這首鋼琴協奏曲比起之前的兩首而言，更有返璞歸真的新古典主義風格。另外，他也完成了《中提琴協奏曲》的草稿，但是在開始配器工作之前就去世了。上述兩首作品在匈牙利裔美國作曲家瑟立（Tibor Serly 1901-1978）幫助下完成了剩餘的配器工

作。這兩首作品都名列 20 世紀最偉大的音樂作品之列。一般
認為，巴爾托克在美國生活的五年時間幾乎都過著乏人問
津，病痛纏身的日子，當音樂界終於願意給予他較多關注與
重視之時，巴爾托克卻病逝了。

巴爾托克有 120 個作品編號，當中只有六個作品是在美
國時期創作的，幸好他在祖國度過了三十餘年的創作黃金時
期，對於匈牙利音樂的研究貢獻巨大。嚴格來說，巴爾托克
真正感興趣的並不限於匈牙利，羅馬尼亞，保加利亞或是土
耳其的民族音樂紀錄工作，他的內心其實更想探究民族音樂
的普遍性精神內涵，以及來自鄉土庶民的草根音樂藝術情
感，然後，他再把自己分析組織的民族音樂元素融入現代音
樂技巧，這是他與 19 世紀浪漫派國族主義音樂家完全不同之
處，巴爾托克的音樂來自傳統，實則另闢蹊徑，創作出 20
世紀的聲音。

第六節　楊那傑克與法雅

巴爾托克以民族音樂的元素架構他對現代音樂的藍圖，
這是 20 世紀音樂的一個驚喜的發展，為什麼這種藝術觀如此
珍貴，乃是因為它融合了作曲家對於鄉土音樂的熱情，高超

的作曲技巧以及現代藝術的影響而成。觀察巴爾托克最親近的作曲家高大宜的音樂作品，就聽不到巴爾托克的現代音樂特色，因為高大宜的熱情乃是在於蒐集與整理鄉土音樂的素材之後適當地編織進自己的音樂創作，但是高大宜並沒有多餘的心思來進行新音樂的革命。

　　類似巴爾托克這樣傑出創新精神的作曲家其實不多，因為一般人的工作習慣總是比較依賴自己所熟悉的工具，不容易在傳統素材中看見創新的契機，而巴爾托克就是這樣一個可以在傳統架構之中發現新元素的作曲家。難得的是另外還有幾位能夠在鄉土音樂元素上創作現代特色音樂的作曲家。筆者首先要提出的是捷克作曲家楊那傑克（Leos　Janacek 1854-1928）[15]。

　　楊那傑克年輕時期是一個音樂教師，沒有人認為他是專業作曲家，儘管楊那傑克曾經是天才兒童，很早就在音樂上展現才能，然而他的叛逆，自負與批判性格使得他備受同儕批評。

　　楊那傑克對於家鄉摩拉維亞（Moravian）以及斯洛伐克（Slovak）民歌音樂語言的投入，加上他對於現代音樂的直

15　《二十世紀音樂（上）—西洋音樂百科全書》譯者：：王瑋　出版社：台灣麥克股份有限公司　1996 p.131

覺，使得他在生涯創作晚期領先同儕，創作出非常新穎的音樂，不僅是在旋律主題上體現了捷克語言特色，並且在動機發展與再現方面提早四十年實驗了「極簡音樂」的概念。

　　一般愛樂者對於楊那傑克的音樂很陌生，因為他真的是屬於大器晚成的作曲家，1916 年，楊那傑克已經 62 歲，他的歌劇《傑努法》（《Jenufa》）於布拉格演出，大獲成功之餘，也讓楊那傑克得到國際聲望，其實幕後真相是歌劇《傑努法》早於 1904 年就完成了，之所以遲遲無法得到布拉格歌劇院的演出同意，完全是因為楊那傑克的人際關係太糟糕所導致。

　　在 19 世紀，捷克有兩位非常傑出的晚期浪漫派國族主義作曲家，第一位是史邁坦那（Bedrich Smetana 1824-1884），第二位是德佛乍克（Antonin Dvorak 1841-1904），楊那傑克早期音樂也深受他們的影響，但是他在 20 世紀初期就走上完全不同的道路，而成為徹底的反浪漫派風格主義者了。

　　楊那傑克已經 62 歲才得到比較顯著的知名度，成名之後他作了兩件事，第一件事情是發展出兩段非常認真的婚外情，導致與元配夫人實質分居（未離婚）的局面[16]。另一件

16 1916 年楊那傑克與著名女中音佳布瑞拉.霍瓦托娃（Gabriela Horvathova 1877-1967）發展一段感情，這段誹聞導致元配夫人資丹卡・楊那科娃（Zdenka Janackova 1865-1938）自殺未遂（但夫妻從未

事情就是努力創作，他的人生最後十年是他的靈感黃金期，絕大多數重要作品都創作在此一時期。除了婚外戀情帶給他的創作靈感之外，事實上還有另外一個極重要的因素是時代背景，楊那捷克人生最後十年（1918-1928）剛好是第一次世界大戰結束之後的十年，在 20 世紀音樂史上，這十年正好是現代音樂風格變動最大的十年，史特拉汶斯基的新古典主義時期在 1920 年開始，荀伯格的 12 音列理論發表於 1921，盧索羅 1920 年在巴黎發表「噪音機」，法國六人團成立於 1920 年等等，太多太多的藝術爆炸性事件。楊那傑克在晚年遭遇這百年難得一見的新風格海嘯，居然激發了他豐富的音樂想像力與藝術創造力，由此可見那時代強大的力量。

另一位筆者必須提到的作曲家是西班牙現代民族主義作曲家法雅（Manuel de Falla 1876-1946），法雅活躍的年代僅限於 20 世紀上半葉，但是他的成績頗為突出，不僅讓世人更關注西班牙音樂的特質，也讓現代音樂的氣息進入西班牙音樂[17]。

在 1907 年，31 歲的作曲家法雅前往巴黎之前，他只是

離婚）。1917 年開始，楊那傑克又愛上有夫之婦卡蜜拉‧史托斯洛娃（Kamila Stosslova 1891-1935），這段單方面的戀情持續到楊那傑克生命盡頭，他在 11 年之間寫了七百多封情書給卡蜜拉，並且視卡蜜拉為作曲至高無上的靈感來源。
17 參閱《法雅》作者：曾道雄 出版社：水牛出版社 2003 p.27

一位在馬德里小有名氣的鋼琴老師。法雅在 30 歲之前，除了在音樂方面展露天分之外，他也對文學非常有興趣，筆者認為法雅在音樂與文學這兩方面的長處是一種完美的組合，因為他對生活與藝術的觀察十分深刻，本來法雅是家鄉小有名氣的青年鋼琴家，但是他無法滿足於現狀，他需要更多養分。

1900 年法雅舉家搬遷到馬德里，他進入馬德里皇家音樂院學習鋼琴與作曲，很快法雅就對於兩件事情非常著迷，第一是創作以鋼琴為主要樂器的曲目，第二是對於家鄉安達盧西亞（Andalusia）地區民謠的興趣。在這一段時期，法雅更進一步將西班牙傳統佛萊明哥（Flamenco）舞曲的節奏元素放進音樂之中，這個特色貫串法雅創作生涯。1905 年，法雅進入第一個創作高峰期，他完成了獨幕歌劇《短暫人生》（《La vida breve》），這齣獨幕劇的手稿為法雅贏得音樂比賽獎座與獎金，但是完全沒有正式上演的機會。

1907 年到 1914 年法雅居住在巴黎，這七年的時間當中法雅的創作量極少，甚至於他還持續不停地為歌劇《短暫人生》尋找合適的首演機會，最後終於在 1913 春天在法國尼斯首演，這個小故事似乎說明了法雅在法國得到的藝術成果並不理想，但是不然，事實絕非如此，法雅在巴黎認識交往的藝文界朋友非常多，他與巴黎音樂院教授杜卡熟識，與法國

印象派作曲家德布西，以及配器大師拉威爾都交換過藝術觀點，法雅在巴黎所學習到的東西空前豐富，因為 1907 年到 1914 年這七年時間正是第一次世界大戰爆發前夕，整個歐洲最前衛的藝術家都群聚在巴黎，法雅觀察到的新藝術無比豐富，就例如史特拉汶斯基在巴黎所發表的革命性作品，法雅不僅本人認識史特拉汶斯基，甚至對於《彼得羅西卡》或是《春之祭》的首演所帶來的騷動與討論也必定是身歷其境。

可以確定的是，法雅在巴黎的七年光陰是收穫滿滿的，否則，他不可能在 1914 年返回西班牙之後立刻進入一段創作的高峰。例如 1915 年的芭蕾音樂《愛情魔法師》（《El Amor brujo》），1916 年的《鋼琴與管弦樂夜曲》（《Nocturne for piano and orchestra》），以及緊接著的 1917 年發表的芭蕾音樂《三角帽》（《The three cornered hat》）。以上三首作品都是法雅最為世人所熟知的，都是在法雅從巴黎返回西班牙之後緊湊的創作出來，由此可見法雅在巴黎居住時期累積了多少創作動能。

法雅在 1921 年離開馬德里，搬到離故鄉不遠的地方，安達盧西亞地區的首府格拉那達（Granada），在美麗與平靜的城市裡居住了 18 年，期間創作不多，最著名的是一首具有新古典主義風格的作品《大鍵琴協奏曲》（1926）。

　　1939年，西班牙內戰由獨裁者佛朗哥將軍（Gen.Francisco Franco1892-1975）獲勝並展開長達 36 年的統治，法雅立即離開家鄉西班牙，前往南美洲國家阿根廷，雖然佛朗哥將軍曾經一再提出優厚的禮遇敦請法雅回國，但是法雅直到過世都沒有再回到祖國，只因為他不願意為獨裁政治背書。從頭至尾，法雅都是一位非常愛國的西班牙民族主義者，他終身未婚，如同獨行的旅人，而且心中從未忘記自己的家鄉。

　　法雅沒有讓現代音樂的實驗概念凌駕在西班牙音樂之上，而是努力地幫助西班牙音樂元素走進 20 世紀，讓西班牙傳統音樂之美在 20 世紀發光，法雅努力的融合兩者，成功搭建民族音樂與現代音樂的橋樑。

第四章　新維也納樂派

　　本章有關於 20 世紀現代音樂代表性作曲家的討論範圍將聚焦於「新維也納樂派」（New Viennese School，又稱「第二維也納樂派」Second Viennese School）的貢獻，以及其代表性作曲家荀伯格，魏本（Anton Webern1883-1945）以及貝爾格（Alban Berg1885-1935）。

　　在新維也納樂派橫空出世之前 170 年，知名的「維也納樂派」已經在音樂史上閃閃發亮，地位顯赫。音樂學者界定維也納樂派年代的方法具有很強的藝術風格象徵意義，例如以「音樂之父」巴哈過世的年份 1750 年為維也納樂派開始的年代，以及，將「樂聖」貝多芬去世的 1827 年借用為維也納時期的結束[1]。

　　巴哈是巴洛克風格大師，音樂學者或許暗示巴洛克時期

1 參閱《從巴洛克到古典時期》作者:Harold Schonberg 譯者：陳琳琳 出版社：萬象圖書股份有限公司 1993 p.91

結束於 1750 年，而維也納時期的古典風格則開始於 1750 年，然而這種暗示並不意味著音樂歷史的事實就是如此，因為這樣一刀兩斷的風格界線事實上並不存在，1750 這一年應該只是學者採用的權宜之計，方便讀者理解與記憶音樂史的年代標記而已。

　　同樣的情況也發生在貝多芬去世之年 1827 年，音樂學者非常清楚浪漫派歌劇大師韋伯（Carl Maria Weber 1786-1826）在浪漫派音樂上的成就，也很清楚浪漫派藝術歌曲大師舒伯特（Franz Schubert 1797-1828）生前的成就，浪漫主義音樂早在貝多芬去世之前就已經崛起多年，因此 1827 年也是一種風格代表性年代的解決方案，並不具備真正的歷史考證意義。

　　新維也納樂派的代表性意義與 18 世紀的維也納樂派十分不同，在風格方面的不同顯而易見，一個是古典風格代表時期，另一個是現代表現主義風格的流派，新維也納樂派是現代樂派的代表性風格，在創作思想上完全沒有重返古典風格的意圖。

　　此外，18 世紀的維也納樂派是一種統一性風格的集合，而完全不是作曲家之間的師承或友誼私交的結盟關係，但是 20 世紀新維也納樂派的成員組合則完全符合師徒之間的緊

密關係，然而最有趣的是，這幾位關係緊密的作曲家在創作風格上卻發展出十分不同的樣貌與內涵。

當然，新維也納樂派之所以能享有這樣響亮稱號，也必然有其原因。不僅是因為其代表作曲家都來自奧地利維也納，也因為新維也納樂派提出的音樂理論與藝術成就是 20世紀音樂極其重要的元素，這一份優異的成就是從任何歷史角度來看都無法忽略的標竿，尤其是以荀伯格所提出的序列理論在將近一百年以來一直還是現代音樂必修的理論之一，影響力之強大不辯自明。

最後一種看法乃是在於序列音樂的理論基礎非常嚴謹，荀伯格的基本概念是賦予無調性音樂一個明確，嚴謹且可行的理論體系。在序列主義音樂家心目中，無調性音樂的價值與主調音樂傳統是一脈相傳，無分軒輕的。這種延續古典音樂傳統的信心與理想，正合適與古典音樂的經典巔峰時期遙遙相望，傳達出一份古典傳承精神的意義。

第二維也納樂派的抱負，不是推翻淵遠流長的西方音樂傳統（德奧音樂傳統），相反地，他們是希望延續西方古典音樂的道路，努力在晚期浪漫派音樂已經頹然傾倒的關鍵時刻，賦予無調性音樂完整的理論體系，在表現主義的創作風格上走得更遠，這就是最大的貢獻。

第一節　荀伯格的開創性

荀伯格在音樂史上的重要性在於他開創了新維也納樂派、編寫《和聲學》（1911）、提出《十二音列理論》（1923），深遠地影響了二十世紀現代音樂風格的面貌[2]。

荀伯格主張的 12 音列，如前簡述，可以將 12 個音按照任意順序排成一個序列（須避免調性功能之聯想），且不能重複。一個序列主題完畢之後，下一個序列再通過既定的順序原則進行組織新序列。以無主音的平等方式對待每一個音高，這個簡單的原則動搖了西方傳統調性音樂體系的傳統。

然而，荀伯格的作品風格一開始並不是從前衛音樂開始發展的，荀伯格的早期創作風格被歸類為浪漫派晚期，例如他最有名的浪漫派作品《昇華之夜》，這首弦樂合奏作品使用大量半音轉換系統，深沉而華麗，乍聽之下聽眾極可能將之錯認為華格納或是馬勒的作品。

荀伯格在 1908 年結識俄羅斯藝術家康坦斯基（Wassily Kandinsky 1866-1944）是一個思想轉捩點，受其創作理念影

2 參閱《新維也納樂派》作者：音樂之友社　譯者：林勝儀　出版社：美樂出版社　2002 p.8

響，開啟了荀伯格自身音樂創作風格的轉變，由浪漫晚期的半音主義轉變為無調性音樂，由於康坦斯基的藝術風格被稱為「表現主義」，因此評論家大多認為荀伯格這段長達 15 年（1908-1923）的風格醞釀期也屬於表現主義風格。

　　所謂的表現主義是指兩個主要訴求，其一是追求自身情感表達，反對形式主義，以自身純粹的藝術觀點來表達作品意象。其二則是反對印象派的具體描寫方式。其藝術成果則產生一種極為個人取向且扭曲的(通常是瘋狂的)藝術成品，直接啟發了抽象主義的發展。荀伯格在此時期的代表作品《期待》（1909）就是一首表現主義傑作，這齣獨幕歌劇形式怪異，全劇只有一個女高音，描寫女主角在陰森的森林中發現情人的屍體的恐怖故事。無調性音樂加上女高音淒冷的聲線，營造出極為超現實的意境。

　　另一首著名的表現主義作品《月光小丑》（1912）也可以說是荀伯格在尚未使用12音列之前最有名的無調性作品，他使用了唸唱（Sprechstimme）這個介於說話與歌唱之間的表現工具來擔任獨白，吟唱比利時詩人吉哈德（Albert Giraud1860-1929）的詩作《月光小丑》，進行一場象徵主義與表現主義的對話，十分驚世駭俗。在《月光小丑》發表之後10年之間，荀伯格似乎遇到了創作瓶頸，幾乎停止構思新作

品，或許在他的心目中仍在持續不斷地思考新時代音樂的下一步，以及無調性音樂何去何從等等問題，直到他於 1923 年提出 12 音列理論，讓他的藝術探索進入全新的階段。

　　荀伯格士氣高昂地在 1923 年發表了多首重要作品，例如引用了 12 音列技巧的《五首鋼琴小品》以及《小夜曲》，以及完整使用 12 音列技巧的《鋼琴組曲》，這幾首突破性的作品使得荀伯格得到國際聲響，也讓他順利得到柏林普魯士藝術大學[3]的教職。音樂教育一直在荀伯格的生涯裡佔據重要地位，1933 年之前，荀伯格都在柏林普魯士藝術大學任教，身為著名猶太裔音樂學者，他毫不意外地遭受到了德國納粹的警告與迫害，1933 年荀伯格辭去柏林的終身教職，選擇定居於美國，分別在波士頓和洛杉磯任教，終其一生，他都未曾再度回到歐洲工作或居住。

　　荀伯格晚年的作品很少，《華沙倖存者》（1947）這部為朗誦、男聲合唱以及管弦樂隊合奏的作品是一個傑出的特例，這是一部以猶太人的歷史感受為核心的作品，使用 12 音列技巧譜寫完成。三幕歌劇《摩西與亞倫》是其最後一部歌劇，這部 12 音列歌劇作品事實上從未完成，1951 年荀伯

3　柏林普魯士藝術大學創立於 1696 年，是由普魯士王國第一任國王菲德烈一世（Friedrich I 1657-1713）建立，該校是現今柏林藝術大學（Berlin University opf the Arts）前身。

格病逝於洛杉磯，原本計畫的三幕歌劇只完成了前兩幕。《摩西與亞倫》首演於作曲家過世之後，當時按照慣例通常只演出兩幕的版本。上述這兩部大型作品都得到不俗的評價，深邃的音樂語言適當地詮釋了作曲家的平生之志。

在荀伯格心目中，德奧音樂傳統是古典音樂的中心，荀伯格的開創性似乎並不來自他對於新時代的憧憬，反而來自他對於舊傳統的眷戀，由於荀伯格對於舊傳統的責任心，這才導致他開創現代音樂理論體系的強烈企圖，當他發現浪漫派音樂的時代已經過去之際，對於德奧音樂傳統而言，無調性音樂成為必然的存在，儘管無調性音樂遭遇傳統勢力的反對且荀伯格本人也看到無調性音樂缺乏系統化理論的危險，但是這一切並未成為他發展 12 音列理論的阻礙，反而加強了他的動機。荀伯格本人對於序列理論非常有信心，在 1920 年代他就已經預言序列音樂在 20 世紀新音樂理論上的優勢，而他的預言已經成真。

作曲是藝術性的表現，因此作曲的目的不在於完美地遵守理論規則，而是在理論規則的基礎上發揮創意與注入情感。荀伯格將創意的開放性原則放進序列理論當中，使得這個理論平台可以搭載無限多的可能性，例如音列的主題可以透過音樂的變化，加上反行，逆行的運用來創造音列的擴張，

作曲家無須將 12 個固定的音作為主題或伴奏，也可以在和聲方面無限的重複或疊加音列的各種變化形態，只要作曲家決定的序列原型被使用在特定作品當中，那麼作品的合聲色彩將會重複出現同樣幾種型態，讓作品展現獨特的色彩。

在荀伯格的理想當中，音列理論不應該僅僅是一種模型或者是必須嚴格遵守的教條，相反的，這個系統化的理論平台乃是為了自由創作所設計。聽眾往往可以發現，荀伯格自己的作品和他的學生們所創作的音列作品往往有十分不同的風格，因為根據 12 音列作曲可以擁有寬廣的自由度。例如，荀伯格雖然極力否認他自己對於新古典主義的興趣，但是他顯然曾多次使用巴洛克組曲或是古典奏鳴曲形式為基礎來創作 12 音列作品，荀伯格否認那是史特拉汶斯基樣式的新古典作品，而只是一種明確的證據，證明 12 音列理論也可以有機的融入古老傳統曲式，從而確定音列理論的廣泛表現力。

荀伯格的創新影響了現代音樂的發展，讓人意外的是，無調音樂最強有力的開創性理論卻來自保守的音樂教授荀伯格，這個反差性結論更說明了新維也納樂派在 20 世紀古典音樂的正統地位。

第二節　　悲劇詩人魏本

新維也納樂派在音樂史上為期甚短，然而影響力卻很大，在這個以荀伯格為首的風格集團當中，魏本和貝爾格是真正出生於維也納，並且終其一生都不願意離開祖國奧地利的音樂家[4]。

魏本對於 12 音列的藝術貢獻甚至往往被認為超過了他的老師荀伯格，其中的原因主要是因為魏本的音樂作品擁有一種無法忽視的抒情和詩意，他本身信仰的「神祕主義」與「點描主義」使得他的作品籠罩在一種珍稀的文學意境當中，所謂神祕主義乃是一種與宗教經驗相近的個人超脫主義，而點描主義則是一種簡潔的音色塊，以非連續的方式點描為完整的畫面[5]。

點描主義的主張特別具有特色，並且進一步發展成為「音色序列」的技巧，所謂音色序列事實上就是以不同音色塊（音堆或稱為和聲塊）序列而成的樣態，這種音樂之所以

4 參閱《現代樂派》作者：Harold Schonberg.譯者：陳琳琳　出版社：萬象圖書股份有限公司　1994 p.111
5 參閱《現代音樂史》作者:Paul Griffiths.譯者：林勝儀　全音樂譜出版社 1989.10.22 p.101

能夠成立，重點在於留白的技巧，也就是音樂休止處（空白處）的重要性被凸顯出來了，在有聲與無聲之間營造出神祕氛圍，恰似中國水墨點描山水畫一般的簡約構圖。這麼有詩意的音樂，映照魏本悲劇色彩的人生（他在二次大戰後因槍擊意外過世），使得他的音樂成就讓更人懷念。

　　雖然魏本曾經是荀伯格的作曲學生，但其實他們的作曲風格非常不同，在 12 音列技法完整性方面魏本甚至得到更高的評價。此外，有一個政治上的身分認同問題在 1920 年代開始就一直困擾著這兩位音樂夥伴，這個事實就是荀伯格的猶太裔身分所引發的隔閡。荀伯格一直是一個忠實的猶太人復國主義者，他之所以被迫離開柏林普魯士藝術大學教職工作的原因就是因為納粹的政治迫害，但是魏本卻是大日耳曼主義同情者，值得注意的是有關魏本對猶太民族的政治態度始終存在著爭議，一部份同事作證魏本對猶太音樂家頗多保護，但是也有諸多信件檔案證實魏本個人對納粹的政治認同，這是一種矛盾的爭議，魏本確實曾經批評猶太民族並且同情納粹，但是他本人不但曾經幫助庇護猶太裔友人，而且他從未親身擔任過納粹文化官員，更沒有從納粹政權得到過任何實質利益。儘管魏本的獨生子彼得‧魏本（Peter Webern

1915-1945）擔任過納粹軍官，卻仍然不能斷言魏本自己真確的政治態度為何。

在魏本得知獨生子彼得陣亡戰場之後六個月，魏本偕同夫人走訪女兒女婿位於奧地利薩爾茲堡郊區的家，此時歐戰已經結束，奧地利由美軍統轄，兩名偽裝成黑市掮客的美國士兵在 1945 年九月十五日夜晚前往逮捕魏本的女婿，在逮捕過程當中，其中一名緊張的士兵開槍誤擊正在門廊吸菸的作曲家，魏本悲劇性地死於誤擊事件[6]。

歷史的和解雖遲但是還是到來了，在 1947 年一場關於作曲家魏本的追思會上，荀伯格表達對魏本永遠的友誼與敬重，並且說明雖然兩人之間曾有「一些隔閡」，但是幸好都已煙消雲散，只有音樂長存。筆者認為，藝術家們，尤其是理想主義者往往容易在亂世之中被偏差地定義，因為藝術家的直觀與單純往往無法與扭曲的政治操作匹敵。以魏本為例，無論從什麼角度來分析他的思想，都會看見一個熱愛國家，熱愛藝術的典型人物，魏本是一位始終懷抱理想的完美主義者。

6　1945 年 9 月，蘇聯軍隊迫近維也納，魏本偕同夫人前往薩爾茲堡近郊小鎮 Mittersill 拜訪女兒克莉絲汀（Christine Webern），女婿班諾.馬泰（Benno Mattel）以及三個孫兒。9 月 15 日晚間，兩名美軍奉命前往取締班諾.馬泰所涉及的黑市買賣，在逮捕行動中，美國士兵雷蒙・貝爾（Raymond Bell）誤將正在門廊吸雪茄的魏本認定為安全威脅，向黑暗中的作曲家開了三槍，造成不可挽回的悲劇。

　　魏本的早期創作生涯非常類似於他的恩師荀伯格，創作風格屬於晚期浪漫派，例如他著名的《帕薩加里亞舞曲》（1908），但是魏本很早就顯露出對於浪漫派音樂的不贊同，他真的是一個無師自通的現代主義者。從 1908 年開始魏本向荀伯格學習作曲之後，進一步開啟了他的無調性音樂作品時期，當時還沒有 12 音列理論系統存在，魏本卻已經開始構思一些極為獨特且前衛的作曲手法，其中最具有個人特色的是對位技巧，其特色是多聲部模仿的複音音樂模式，這種音樂品味來自魏本早年學習經驗，魏本 18 歲（1902）時進入維也納大學，跟隨音樂學家阿德勒（Guido Adler 1855-1941）修習音樂學，根據紀錄，魏本的音樂學論文是有關 15 世紀尼德蘭樂派作曲家艾薩克（Heinrich Isaac 1450-1517）的經文歌，文藝復興風格的複音音樂對位法一直都是魏本作曲的重要基本素材。

　　最後是 12 音列音樂時期，例如他開始使用音色序列法來構思作品，產生了一些精緻的作品，包括《交響曲 Op.21》（1928）。從這個時期開始魏本逐漸得到歐陸音樂界一致認可，學界對於 12 音列理論的研究也因為他的音列作品而得到全面提升，《鋼琴變奏曲 Op.27》（1936）就是這一時期的代表作。

　　魏本一生只出版了 31 首作品，他的風格精挑細選，簡潔精煉，最好的例子是 1913 年發表的弦樂四重奏，曲子包括六段音樂，總長度只有三分鐘，他顯然不是一個相信長篇大論的作曲家。一般認為魏本後期（1928 年之後）的音列理論技巧比任何人（包括荀伯格）的音列技法作品都更為嚴謹，清晰。甚至有樂評家認為魏本的音樂精準的如同數學公式或是機械齒輪一樣冰冷，但是魏本的作品特色就是精心設計的藝術品，完全是重質不重量。

　　頗為諷刺地，在兩次世界大戰之間，魏本的藝術家個性也屢遭德國納粹壓迫（尤其是德國佔領奧地利期間），例如他與音樂圈子裡的猶太裔音樂家一起工作也備受壓力，1926 年魏本丟掉了一份提供薪資的合唱團指揮工作，原因是魏本聘請了一位猶太歌手參加演出，這對於當時經濟拮据的魏本來說是一大困擾。在納粹佔領期間，魏本在作曲，指揮與教學方面的才能一直沒有發揮機會，音樂家似乎永遠是政治情勢的犧牲者。但是他從不曾考慮離開奧地利，只是選擇半隱居生活，結果在戰爭結束（德國投降）之後卻因為一場無妄之災而遭到美軍士兵誤擊身亡，確實令世人惋惜，這樣一位傑出的音樂藝術思想家無疑是 20 世紀音樂持續發展的強大推力。

第三節　前衛浪漫派貝爾格

在新維也納樂派當中，貝爾格是最年輕的一位，他只活了 50 年，比恩師荀伯格年輕了 11 歲，卻比老師早了 16 年離開人世。貝爾格的英年早逝不曾妨礙他在音樂上的貢獻和成功，他不僅僅是新維也納樂派當中最具有藝術表現力的一位作曲家，而且，貝爾格的作品無疑也是最受到藝術市場歡迎的曲目，他的《小提琴協奏曲》（1935）一直是古典音樂票房常勝軍，他前衛且大膽的無調性三幕歌劇《伍采克》（1920）以及近乎限制級劇本的 12 音列三幕歌劇《露露》（1937）直到今日都還是歐洲經常上演的經典劇目[7]。

貝爾格的音樂具有非凡藝術魅力，似乎是自然而然的結合 12 音列技巧與浪漫抒情的藝術質感，進而創造出無與倫比的表現主義傑作，他追隨荀伯格學習和聲對位始於 1904 年，經歷了 12 音列理論的誕生過程，貝爾格有一種藝術直覺，可以發現音樂與戲劇的共生關係，並且毫無障礙的訴諸作品。許多樂評家認為他的音樂創作更接近人類感性知覺，更具有吸引人群的光彩，在普遍接受度方面遠勝他的老師荀伯格。

7 參閱《新維也納樂派》作者：音樂之友社　譯者：林勝儀　出版社：美樂出版社 2002 p.14

　　貝爾格出生於維也納，雖然自幼未曾受過正統音樂教育，但是他對於音樂極有興趣與天份。貝爾格 19 歲開始跟隨荀白克學習作曲，學習四年後，他儼然已是可以充分運用古典音樂傳統作曲技巧的作曲高手，從他的《第一號鋼琴奏鳴曲》（1907）到《弦樂四重奏》（1910）可以看到令人驚奇的成熟音樂色彩。貝爾格對於老師荀伯格的忠誠與熱愛是無庸置疑的，貝爾格 15 歲喪父，從此家道中落，他在音樂上的第一個啟發者與指導者是荀伯格，因此荀伯格幾乎可以說是貝爾格音樂上的父親，但是荀伯格對於貝爾格的早期創作始終給予很低的評價，他認為貝爾格沒有足夠的技巧和格局構思較大型的作品，只適合小型作品如藝術歌曲之類的。貝爾格非常清楚老師對自己的看法，但是他沒有怎麼抱怨，也沒有抗議，始終站在老師的陣營。

　　1911 年，貝爾格迎娶海琳娜.諾瓦斯基（Helene Nahowski 1885-1976）為妻，據說海琳娜是奧匈帝國皇帝約瑟夫一世（Emperor Franz Joseph I）的私生女，家境非常富裕，在 24 年婚姻當中貝爾格與海琳娜沒有生育子女，海琳娜在貝爾格於 1935 年因敗血病（蚊蟲叮咬傷口感染）意外去世之後，長達 41 年禁止公開貝爾格的私人手稿與檔案，也禁止演出貝爾格未完成的歌劇《露露》第三幕，海琳娜堅持的理由與神祕

主義有關，她反對公開檔案的決定等於直接阻止有關貝爾格的進一步學術研究長達 40 年[8]

　　在婚姻之外，貝爾格確實有一個獨生女兒艾賓娜（Albine Wittula 1902-1954），這個孩子是貝爾格 16 歲時與家中女傭瑪莉（Marie Scheuchi1870-1945）所生的私生女，瑪莉在生下艾賓娜之後對於女兒的父親身份始終保密，試圖保護少年貝爾格。艾賓娜出生後曾被送進孤兒院，直到 1906 年瑪莉嫁人之後才將艾賓娜接回來同住。多年之後貝爾格承認了這個孩子，也一直想要補償瑪莉的犧牲，但是瑪莉不願接受任何補償的安排，而貝爾格與艾賓娜父女相認的場景要等到 1925 年歌劇《伍采克》的票房大勝利之後才發生。

　　貝爾格在 1914 年觀賞了 19 世紀天才德國劇作家畢希納（Georg Buchner 1813-1837）表現主義劇本《伍采克》的當代製作，當下就下決心要寫一部以之為藍本的歌劇。不料在此同時受第一次世界世界大戰影響，1915 年到 1918 年之間貝爾格被徵召入伍，擔任後方的行政職務。戰爭經驗顯然也在貝爾格的藝術觀點上造成極深的影響，他於 1917 到 1922

8 貝爾格去世之後，遺孀海琳娜表示自己可以與貝爾格持續對話（通靈），她宣稱貝爾格反對繼續完成《露露》第三幕。海琳娜去世前七年成立了阿爾班.貝爾格基金會（Alban Berg Foundation），但是在她生前禁止外界公開或使用貝爾格遺留的資料，去世後將貝爾格的手稿檔案全數捐贈給奧地利國家圖書館。

年間創作了三幕歌劇《伍采克》，這一齣灰暗到了極點的歌劇充滿了貝爾格的生命密碼，例如貧困潦倒的士兵伍采克象徵貝爾格自己，劇中伍采克的情婦瑪莉正巧與艾賓娜的生母同名，而劇中伍采克與瑪莉也育有一個私生女。伍采克終於親手殺了對她不忠的情婦瑪莉，並且最終也跳河自殺，獨留下他們的年幼無知的女兒開心地盪著鞦韆。這是一齣採用無調性音樂譜寫而成的歌劇，然而讓人意外的是貝爾格在運用無調性音響方面的能力實在高明，彷彿他並非為了新潮前衛或是標新立異而採用無調性樂曲，而是將無調性音樂提升為一種更浪漫細膩的表現工具，貝爾格的音樂與劇情是如此契合且毫無勉強，使人覺得這齣歌劇的唱詞的確必須以無調性方式譜曲才可能嚴絲合縫。1924 年貝爾格嘗試出版《伍采克》的幾個片段，1925 年底正式在柏林國家歌劇院首演大獲成功，其藝術成就不僅讓貝爾格得到歐洲音樂界的認可，無調性音樂的可行性更使得新音樂得到重要進展。

歌劇《伍采克》近一百年來一直是德奧歌劇院的定目劇，三幕歌劇各有特色，第一幕是五樂章組曲，第二幕式五樂章交響曲，第三幕式五樂章創意曲，儘管貝爾格宣稱他完全無意翻新歌劇的形式，而只是單純的說出音樂與文字的感情，但是《伍采克》在每一方面都打開技術與形式的新頁。在《伍

采克》的成功之後，貝爾格儘快開始著手第二部歌劇《露露》的構思工作，從 1928 年開始斷斷續續地寫，一直到他去世還沒有全部完成，只完成了前兩幕，第三幕則留下一些簡短的草稿，貝爾格的遺孀海琳娜不准許任何人「代替」貝爾格繼續完成第三幕的譜曲，因此在 1937 年《露露》的瑞士首演只演出前面兩幕。1976 年海琳娜過世之後，奧地利作曲家賽哈（Friedrich Cerha 1926-）根據貝爾格的手稿線索續完《露露》第三幕，此一完整的歌劇版本自 1979 年首演以來遂成為標準版本。

　　《露露》的劇本來自德國劇作家威德金（Frank Wedekind 1864-1918）的諷刺劇而來，劇情全部圍繞在一個充滿致命吸引力的女人「露露」身上，露露本來是一個孤兒，在不懷好意的老男人蓄意引誘下，她成為風情萬種，毫無道德感的人，露露先後與老醫師，畫家與博士有三段婚姻，此外她還同時擁有無數的仰慕者（情人），見異思遷，冷血無情是露露的日常生活，她一步一步淪落到無底深淵，最後命喪倫敦開膛手（名譟一時的連環殺人狂）的毒手（全劇終）。這是一個毫無底線的荒謬故事，然而細究其中的人性，不禁懷疑露露到底是加害人還是被害者。貝爾格早在 1905 年就觀賞過威德金的相關劇作，深深為露露這個角色著迷，1923 年之後，貝

爾格主要以 12 音列作曲，他的作品產量不多，卻是曲曲精湛，三幕歌劇《露露》就是最好的 12 音列主義作品典範，時至今日依然前衛。

貝爾格在 1935 年完成他生前的最後一首重要作品《小提琴協奏曲》，這首作品以 12 音列完成，音樂極其浪漫優美，讓人渾然不覺它竟是一首無調性樂曲，這種舉重若輕的功力，確實讓貝爾格在新維也納樂派當中佔據了一個重要地位。他只活了 50 歲，作品數量也不多，然而他的作品卻是新維也納樂派音樂上演次數最多的一位，貝爾格最大的貢獻，應該是讓世人不再懷疑 20 世紀無調性音樂是否具備表達能力以及藝術生命力，並且充滿信心地繼續耕耘下去。

荀伯格，魏本和貝爾格在音樂史上被稱作「新維也納樂派」，這當然是一種至高無上的讚美之詞，從每一個層面來說，新維也納樂派都是一種西方音樂傳統的新枝葉，是一種試圖在傳統中走出新路的努力，他們聚焦的重點依然是音樂語法和織度的革新，依然是平均律法則所支配的聲音元素，很快，其他實驗性的現代音樂浪潮將會帶來更新的聲音。

第五章　噪音、具象與隨機音樂

　　本章討論範圍將再度回到噪音音樂，具象音樂以及隨機音樂等等現代實驗音樂風格之發展，並且介紹幾位代表性作曲家。噪音音樂的理論基礎來自於未來主義音樂領域的主張，具象音樂則奠基於噪音音樂的基礎，因為具象音樂的素材本就來自於生活周遭一些從來不被考慮為音樂素材的聲響，當噪音音樂打破了音樂內容的限制之後，具象音樂隨後便挾著音響科技的發展應運而生[1]。至於隨機音樂的概念則是一種生命常態的描述方式，當音樂的內容已經被放大到了最寬的領域之後，聲響的發生與否或者是聲響的發生頻率便自然會產生隨機的狀態。更何況在電子音樂領域中隨機性是無法避免的因素[2]，隨機元素帶來秩序狀態的重組，因此以上這

1　參閱《二十世紀作曲法》作者:Leon Dallin　譯者：康謳　出版社：全音樂譜出版社　1982 p.250

2　參閱《音樂概論》作者:Hugh Miller.Paul Taylor.Edgar Williams.譯者：桂冠學術編輯室　出版社：桂冠圖書股份有限公司　p.400

些實驗音樂創作領域已經不存在絕對音樂或是應用音樂的分野，而是訴諸於傳統音樂的破滅與重組，也就是音樂與各種聲響的化學實驗。

　　20 世紀音樂的發展在某個層面而言是一種破壞，並不僅僅是對過去傳統的否定或修正而已，而是試圖毀滅過去的一切然後創造全新的架構。人類在過去數百年的敬畏之心在此似乎蕩然無存，20 世紀藝術家對於舊有傳統的敵意（恨意）是前所未有的，主要原因在於戰爭與社會規範的破壞，20 年之間啟動了兩次世界大戰，帝國覆滅，貴族式微，煽動力十足的政客成為獨裁者，法西斯主義被包裝成國家民族的復興良方，凡此種種都可能是爆發能量累積的過程。但是筆者對此的看法依然不變，藝術最終會獲勝，因為私利所引發的爭議風波會過去，經過歲月洗禮之後，終究只有藝術會留存下來。

　　義大利未來主義提倡民族復興，青春與暴力，戰爭與機器，許多成員根本就是法西斯主義支持者，例如未來主義倡導者馬利內替在 1918 年跨足政治，成立「未來主義黨」，鼓吹義大利獨立與投入戰爭，未來主義黨在成立第二年就加盟義大利獨裁者墨索里尼（Benito Mussolini 1883-1945）的戰爭聯盟，馬利內替在第二次世界大戰結束前（1944）去世，

終其一生都因為與法西斯政權親近而備受批評，因為未來主義者成員當中也有許多無政府主義者，更有社會主義分子牽涉其中，因此馬利內替的政治傾向導致未來主義集團快速的崩解，但是，儘管如此，依然不應低估未來主義在藝術，建築，雕塑，以及音樂上面的影響力。

　　筆者在前文討論過義大利鋼琴家（作曲家）布梭尼對於20世紀新音樂的貢獻，他天才洋溢，身兼德奧浪漫派音樂大師，新古典主義倡導者，以及未來主義啟蒙者等等多重身分。布梭尼對於新時代藝術風格變遷的觀察極為敏銳，他嚮往即將到來的科技發展，並且認為新音樂必須嚴肅考慮未來發展。布梭尼的著作《新音樂美學概論》（1908）對於未來主義者的啟發舉足輕重，其中提到科技文明對音樂可能產生的影響立論至今歷久彌新。

　　義大利藝術家馬利內替（Filippo Marinetti 1876-1944）在1909年提出「未來藝術主義」的用意當然是希望在藝術（美術，雕塑，建築，服裝等等）觀點當中加入新時代的元素，而其動機當然也摻雜了一位軍國主義者的幻想，希望借重人類的科學發展提升義大利的國力，希望藉著切割歷史上陳舊的義大利以重建一個堅不可摧的義大利，他們深信人定勝天的理論，反對迷信和陳舊的教條並且深信機器文明的偉大力

量。由於政治因素的干擾，未來主義在 20 世紀初並沒有在歐
洲造成風潮，當時這個運動似乎僅僅侷限在義大利而已，但
是從 20 世紀末開始，未來主義在各方面藝術項目的影響力反
而逐漸被清楚的看見了，而且直到 21 世紀的今天依然方興未
艾。[3]

　　在音樂領域方面，普拉特拉（Francesco Pratella
1880-1955）於 1910 年發表《未来主義音樂家宣言》，主張
將未來主義的概念帶入音樂中，然而普拉特拉本人的作品並
沒有什麼未來主義風格，因此有許多評論家認為普拉特拉本
人的作品有違其未來主義藝術宣言，其實，普拉特拉在第一
次世界大戰結束之後就退出了馬利內替領導的未來主義者團
體。普拉特拉的作品為數不多，儘管他創作了七部歌劇，以
及一些精緻的室內樂作品，但是大多還是浪漫派手法，且早
已遭到遺忘，20 世紀末（1996）義大利米蘭史卡拉歌劇院重
新推出了普拉特拉的歌劇《飛行員德羅》（1914），這個罕
見的懷舊製作造成不小的轟動，也讓義大利聽眾重溫 20 世紀
初努力革新的音樂家曾經走過的路。

　　未來主義音樂原本只是發源於義大利的一個前衛音樂流

3 參閱《Italian Futurism and the Machine》作者：Katia Pizzi 出版
　社：Manchester University Press 2019 p.11

派，它的相關音樂作品乏善可陳，然而它對於現代音樂創作思維顯然發揮了極大的影響力，尤其是在音樂教育領域更是如此。因為未來主義的藝術主張當中的軍國主義與法西斯色彩已經被逐漸淡忘，但是它最重要的實驗藝術精神卻保留下來了，無論藝術家追求的目標是什麼，未來主義都賦予他們一雙思想的翅膀，鼓勵創作者發揮一切的想像力與創造力，這顯然就是它的核心影響力。

第一節　噪音音樂設計師盧索羅

1913 年，義大利藝術家盧索羅（Luigi Russolo 1885-1947）在未來主義基礎上發表了更進一步的理想宣言《噪音的藝術》（The Art of Bruits）。在他之前，義大利前輩作曲家提出了未來主義的主張，但是沒有一位真正大膽地完全走上未來主義的道路，盧索羅被認為是第一個在音樂史上實質邁出噪音實驗音樂第一步的作曲家[4]。

盧索羅在 1909 年以未來主義畫家身分參與這一場現代義大利運動，他是未來主義首倡者之一，沒有人預料得到幾

4 參閱《現代音樂史》作者：Paul Griffiths．譯者：林勝儀 全音樂譜出版社 1989.10.22 p.120

年後盧索羅會以噪音音樂聲名大噪，並且成為未來主義音樂的代表性人物[5]。

　　盧索羅出生於義大利米蘭的音樂世家，父親是著名管風琴音樂家，兩個哥哥也都是米蘭音樂院高材生，其中尤其是以二哥安東尼奧（Antonio Russolo 1877-1943）對於盧索羅的噪音音樂製作協助最多。雖然盧索羅擁有不錯的古典音樂素養，不過盧索羅一直都是以成為畫家為志向，所以他並未進入音樂學院，而是前往美術學校學習。1909 年，盧索羅在米蘭結識馬利內替，成為未來主義運動的同志，試圖在每一個面向翻轉義大利的歷史包袱。

　　1910 年，普拉特拉發表「未來主義音樂家宣言」，同為未來主義運動同志，1913 年盧索羅前往羅馬聆聽普拉特拉作品發表會，在音樂會結束之後盧索羅很受感動，對於未來主義音樂的內容產生新的想法，他跟進發表「噪音的藝術」宣言，當下沒有人料到他的下一步，直到一年之後盧索羅在倫敦推出一系列的噪音樂器音樂會，大家才注意到他的企圖不是音樂風格創新而已，他事實上是企圖啟動一場現代音樂革命，其本質就如同戰爭一般慘烈。首演的回應是災難性的，

5　參閱《Perspectives of New Music》作者：Barclay Brown　出版：
　　Perspectives of New Music.1981 Vol.20 No.1/2 p.31

正如同盧索羅本人所預期的一樣，他明白噪音機器的大合奏會得到多少譏諷，但是那些騷亂就是他想要的進展。

盧索羅的概念很明確，他認為過去的音樂是來自於過去的生活環境，來自於從未聆聽過機器噪音的作曲家，而機器的噪音時代既然已經來臨，則音樂作品根本不可能再回到那無工業時代的景況，而必須創作合乎現代工業環境的音樂。

第一次世界大戰爆發中斷了盧索羅的噪音音樂會系列，在戰爭期間，盧索羅在戰場上受了重傷，雖然沒有致命，但是卻足以讓他明白戰爭決不是如同未來主義所褒揚的那麼光明，1915 年盧索羅實質退出了由馬利內替領導的未來主義運動集團，但是他並沒有放棄噪音樂器的構想，1921 年盧索羅前往巴黎，帶著他所有的噪音樂器，在巴黎展開戰後第一次主要演出，噪音音樂在巴黎受到前所未有的注意，儘管噪音元素已經不是新奇概念，但是巴黎的眾多音樂家欣賞其中傳達的實驗概念遠勝於噪音樂器的表演。

盧索羅在 1921 年之後持續進行噪音樂器的改良，但是進展十分有限，例如他發明了「Russolophone」一組新的裝置來統合噪音樂器的聲音改變，並且以一組鍵盤來控制，但是已經沒有辦法引起什麼助益，盧索羅不是嚴肅的專業作曲家，他的音樂作品本身的品質無法說服大多數愛樂者。1930

年之後盧索羅重返義大利，持續作畫直到 1947 年過世。盧索羅的噪音樂器設備存放在巴黎，幾乎都在第二次世界大戰期間遭到破壞，原始樂器已經無從追尋，幸好依照他的手稿複製的一批現代仿製品還可以讓人體驗當年噪音音樂會的盛況。

　　噪音音樂則是毫無保留的企圖實現未來主義，甚至更進一步開始思考音樂的本質是否也需要跟隨時代而改變，因此盧索羅將人造的聲響（非樂器）架構為音樂作品，並稱之為噪音主義。基本上，盧索羅個人身兼美術與音樂雙重專長，對於未來主義藝術作品的觀察十分深刻，他深知必須怎麼安排色彩與線條才能得到藝術上的新秩序，對於音樂來說，他認為平均律所提供的世界已經不足以架構未來音樂的內涵了，因此他要自己創造新工具和新的聲音。盧所羅作品中大量使用機器噪音，歌頌機械文明，他發明了一系列的蜂鳴器，爆破器等等聲響機器以創造各種文明世界司空見慣的聲音，並組合成令人不安的音樂作品，盧索羅 1914 年在米蘭所舉辦的第一場未來音樂公演實在驚世駭俗，在視覺上，舞台上擺放著十幾個大大小小的音箱，每一個音箱都安裝著具有揚聲功能的擴口喇叭，而且每一個音箱都有專人操作。這些音箱是盧索羅自己設計的「噪音機」（Futurist Noise Intoner，或

是稱為 Intonarumori），音樂會演奏的未來音樂就是由這幾個噪音機來擔綱演出。在聽覺上，每一個不同的噪音機都會製造出不同的聲響類型，有流水潺潺，有齒輪運行，有雷鳴轟隆或者是金屬摩擦聲，這些音樂作品之所以令人不安，就在於根本沒有任何傳統古典音樂元素，它強迫聽眾思考人類文明與音樂本質的質變，逼迫觀眾認識到未來世界的降臨。

　　盧索羅在 20 世紀初跨出的一步顛覆了音樂聲響的範圍，他根本不再花心思討論 12 個音符的排列組合方式，而是直接挑戰噪音成為音樂的可能性，遠比史特拉汶斯基的《春之祭》或是荀伯格的 12 音列理論更加前衛。在 1921 曾經聆聽盧索羅噪音音樂的作曲家或許對於盧索羅的音樂興趣缺缺，但是必定對於音樂內容的革命運動印象深刻，不久之後，將會有許多音樂實驗基於盧索羅提出的看法而來，從而交織成為 20 世紀音樂繽紛的多元性。

第二節　瓦雷茲的音樂實驗室

　　法國出生的作曲家瓦雷茲（Edgard Varese 1883-1965）是美國現代音樂的先驅人物，他特殊的創作歷程充滿機運和

傳奇，看似偶然卻又絕非偶然，從瓦雷茲開始，他與新世代的傑出新音樂創作者共同開創了美國實驗音樂世代。[6]

　　追溯回瓦雷茲早年在巴黎的學習之旅，他的藝術追求就已經建立在新音樂實驗戰場上，他成為未來主義的信仰者之前就與布梭尼是知交，對於布梭尼的新音樂藝術宣言十分熟悉，建立了對於音樂創作的前衛理念。他在巴黎感受新音樂藝術空氣的時期也與德布西熟識，當 1920 年代初期荀伯格發表 12 音列理論的時候，瓦雷茲就已經熱切地吸收其中奧妙，瓦雷茲對於 20 世紀初期大部分前衛音樂的思想與流派均有第一線的接觸。

　　在第一次世界大戰結束之後，前衛音樂的創作中心被分為兩地，一處是歐洲城市巴黎，另一處基地是美國紐約。瓦雷茲於 1915 年移居紐約無疑是直接原因之一，雖然他出生於法國，然而美國自此成為瓦雷茲的國家，這一位懷抱未來主義音樂理想的青年作曲家雖然沒有對於噪音主義藝術家盧梭羅的音樂理念照單全收，但是顯然將噪音主義放進了他的作品架構當中。

6 《二十世紀音樂（下）—西洋音樂百科全書》譯者：潘世姬　出版社：
　台灣麥克股份有限公司　1996 p.135

　　瓦雷茲來到美國之後發表的第一首大型管弦樂作品《美國》（1918）就是一首綜合了無調性，新古典以及印象派的怪異作品，曲子的標題說明瓦雷茲對於新家園的期望，內容則展現了他早年在巴黎吸收的一切藝術養分，史特拉汶斯基，德布西乃至於更前衛的表現派無調性音樂等等。在《美國》這首大型管弦樂的編制當中並沒有使用任何人造的噪音機器，而是以傳統打擊樂器來呈現現代都市的聲響，當然這來自瓦雷茲的巧思，他認為在音樂中加入機器聲響元素是可以的，但是並不必要使用非樂器屬性的噪音製造機，瓦雷茲寧願使用精緻的傳統樂器來模仿現代都市聲響，他在這個創作階段主要是思考如何融合自身的經驗，以創造新的音樂內容。

　　在《美國》發表之後三年，瓦雷茲發表了更具有實驗性質的室內樂《高倍數稜鏡》，此曲編制怪異，七種銅管樂器搭配兩把木管，並且保留了瓦雷茲最拿手的打擊樂器聲部，在這首作品中已經看出瓦雷茲對於機械與數學的執著，音樂裡的線條和驅動力都充滿現代機械社會的噪音主義聯想。瓦雷茲的作品《電離》（1931）是一首實驗性質的打擊樂器合奏，其主張是演奏方式與音響模式的革新與實驗，類似於未來主義的擬真噪音音樂。

　　瓦雷茲雖然不是電子音樂的創始者，但是他卻理解電子音樂的未來性，並且是電子音樂最重要的提倡者之一。早在20世紀初前後，電器聲響製造機就不停出現，發明者此起彼落，但是瓦雷茲在1939年發表針對電子音樂之宣言確實開風氣之先，清楚說明了發展電子音樂的必要性與無窮潛力，例如電子儀器對於音高，音準，音色與持續性的精準度，以及其他一切顯然無法經由人力操控所達到的特殊效果等等，都可以在設計完善的時間以內加以完成。上述的特質對瓦雷茲具有至高的吸引力。

　　雖然瓦雷茲對於電子音樂的評價非常高，但是他卻遲遲沒有開始從事有關電子音樂的發表，或許是1940年代的電子器材發展環境還無法配合瓦雷茲對於電子的創作藍圖，情勢的轉變發生在1940年代晚期錄音磁帶技術發展成熟的時期，瓦雷茲在這項新的錄音回放技術上找到屬於他的創作靈感，發表了他第一首使用電子器材的作品《沙漠》（1949）。《沙漠》使用磁帶錄音為預設材料，並且與管弦樂交替出現，這個創作手法近於具象主義音樂，試圖表現沙漠的各種存在樣態，並且最終指出人類內心的精神沙漠。此前20年間，瓦雷茲的創作停頓下來，他似乎是在思考自己的下一步，直到1949年推出《沙漠》這首具象電子音樂作品之後，瓦雷茲似

乎感受到新的創作動力。瓦雷茲對於電子音樂一直抱持戒慎恐懼的態度，他似乎難以決定如何在創作中採用電子音樂元素，但是他終於在 1950 年代之後找到了適合自己的電子音樂語言。晚期作品《電子音詩》（1956）是瓦雷茲第成熟使用電子設備的實驗作品，接近瓦雷茲最喜愛的跨界表現手法，暗示了創作晚期將音樂與裝置藝術，建築與光影結合的創作手法。在瓦雷茲走進實驗音樂與電子音樂領域以前，他的藝術養成是一段重要的歷史，很適合說明 20 世紀初期前衛音樂的發展情形，再加上前述提到的打擊樂合奏曲《電離》，都強調了瓦雷茲越來越強烈的科學傾向。

　　1958 年在比利時布魯塞爾萬國博覽會推出的《電子音詩》也是採用磁帶錄音設備回放技術的電子音樂傑作，在此之後瓦雷茲停止了實驗音樂的創作，年過七十的作曲家將實驗舞台讓給後起之秀，轉而從事教育與推廣工作。

　　瓦雷茲認為自己對於現代音樂的發展有承擔之責，他提倡組織了「作曲家聯盟」，以及「國際作曲家交流協會」都是紐約長年舉辦實驗音樂會以及作曲家交流前衛藝術的平台。

　　瓦雷茲的藝術思想影響了許多年輕音樂家，例如其中之一，美國作曲家凱吉（John Cage1912-1992）在他的著作《未

來音樂之信念》中就清楚提到:「調性與非調性音樂的爭論已經過去,未來的論戰是屬於噪音與樂音的戰場。」這正說明了未來主義,噪音主義的理想是如何被延續,瓦雷茲最重要的藝術貢獻,無疑正是親手揭開了這一藝術實驗的序幕。

第三節　夏佛的實境美學

　　法國音樂學家(工程師)夏佛(Pierre Schaeffer,1910～1995)在電子音樂發展史上有獨特的地位,他首倡的「具象音樂」概念為現代音樂開啟了新的篇章。夏佛自身具備音響學的專業背景,1936年開始他在法國廣播公司研究實驗室的工作接觸到當時最先進的錄音電子設備,他的作品《鐵路練習曲》(1948)充分的顯示出他在音樂與工程專業之間的融合能力。這首曲子最特殊之處是將火車行走鐵軌聲的錄音剪輯編排完成,因此它也被認為是第一首以磁帶錄音為主體的「具象音樂」(Music Concrete)作品[7]。

　　夏佛對於音樂的興趣一點也不令人意外,因為他出生於一個音樂家庭,夏佛的父親演奏小提琴,母親是聲樂家,但

7　參閱《現代音樂史》作者:Paul Griffiths.譯者:林勝儀　全音樂譜出版
　　社　1989.10.22 p.177

是他們極力反對夏佛主修音樂，因此夏佛在父母的堅持下走上主修電機工程專業，並且順利的從巴黎高等電機學校畢業，成為一個專業的電子通訊工程人員。事情的轉機發生在 1936 年，夏佛進入法國廣播公司工作，他接觸到最先進的聲響處理器材，巧妙地打開了他埋藏在心裡數十年的音樂熱情。夏佛在機器上攫取聲音素材，他在這些聲音上做各種實驗，放慢聲音，反轉聲音，重複聲音，或者是將不同的聲音重疊播放，在這些聲音實驗裡夏佛敏銳的察覺自己已經進入一個前所未有的境界，透過電子設備的操作，任何聲音都具有充新編輯排列的潛力，也就是說電子音樂的大門已經開啟。

　　具象音樂是最早出現的電子音樂，夏佛在聲音實驗室裡得到的成果產生了革命性的影響，因為電子設備可以記錄聲音的原貌，也可以將一段原始的聲音加以縮短或延長等等改變，夏佛理解到自己掌握到的資源是可以無數次重覆播放，也可以永久保存的音源，而這個資源將會改寫音樂作品的聲響內容。這個概念與噪音音樂的概念擁有相同的立足點，唯一不同的是夏佛選擇的素材是真實世界的原始紀錄，而不是來自刻意製造的噪音機器音源。夏佛稱呼這原音重現的音樂為「具象音樂」，聽眾不必猜想音樂素材當中的聲響來源而完全可以直指其來源。

　　然而具象音樂背後的哲理遠比表面上的現象深沉的多，所謂「具象」的涵義，恰好是「抽象」的反義詞，而整個西方音樂 700 年的音樂作品內涵都是建立在抽象音樂概念之上的，夏佛的具象音樂系列推出來之後，就改寫了西方音樂的內涵。從此以後，音樂訴說文明內涵的工具不再只有音符，還包括由電子器材記錄下來的原始聲音，對於現代社會來說，具象音樂當然是司空見慣的事情，對於思想可能還停留在 19 世紀末的聽眾來說則是不可思議的。筆者認為具象音樂還是屬於噪音音樂的進化版，然而近代的電子音樂當中的「新噪音音樂」則是更具有想像力的太空音樂了，夏佛使用磁帶錄音創作音樂，在最對的時間向前邁出了一步，電子音樂的序幕於焉展開。

　　具象音樂的具體方法是錄下自然或人為的聲響，成為磁帶上的原始材料，再經過計算與細心編排加工成為展演資料，當然，這種展演材料具有兩種特性，其一就是它的可修改性，因為錄音材料一旦完成，就可以在演出過程中作出任何使用上的變動，其二是真實性，因為錄音材料乃是依據自然環境或是人造工具所製造的真實聲響紀錄而來，因此這些材料乃是完全的真實，而非由樂器模仿或是由噪音機製造而來。夏佛的理念顯然是受到噪音主義的影響，但是其手法不

同之處在於錄音技術，夏佛從未嘗試噪音機的開發，而是將真實聲響（雷鳴，鳥叫或是引擎聲）記錄下來做為音樂素材，這種理論擴大了未來音樂的版圖，加深了噪音音樂的影響力，對於日後的現代音樂風格影響很大，尤其是在流行音樂和商業音樂的延伸應用上更是廣泛。

從 1968 到 1980 年，夏佛獲聘為巴黎音樂院教授，他開創了一門對今日世界而言極為重要的課程「基礎音樂應用與音響學」。夏佛終於還是成為公認的電子音樂先行者並且在音樂史上留下名字，這不凡的成就可能出乎他父母雙親的意料之外，但在筆者看來，夏佛的成就就是歷史機遇的偶然與音樂發展的必然相遇的結果。

第四節　「諾諾主義」與音色實驗者勒興曼

在音樂史上並沒有「諾諾主義」這個專有名詞，然而筆者在分析義大利作曲家諾諾（Luigi Nono 1924-1990）的作曲風格時，發現他的作品與其個人社會主義信仰，反核環保思想，反法西斯主義，再加上人道主義思想等等都有著密不可分的關係，對於諾諾音樂作品的討論核心似乎不可能離開他

個人對於世界的堅定觀點，至於他的作曲手法則往往不是討論重點，因為諾諾希望傳達信念而非展示技巧，為了總結筆者對於諾諾的研究，筆者寧願以諾諾主義來稱呼他的作曲風格，其內涵就是一種敘事的，抒情的，並且永遠在宣告某些與人類生存方式息息相關理念的音樂風格[8]。

　　諾諾的作曲手法完全不是表現主義路線，儘管他使用過磁帶錄音技術，諾諾也並非電子音樂的門徒，而且他還公開反對凱吉的隨機音樂。諾諾的作曲風格被認為更接近新維也納樂派的序列主義，尤其是神似魏本的作品色彩，點描的音樂織度與空間感，早在 1950 年代就有樂評稱之為「魏本繼承人」，諾諾顯然重視音樂所表達的信息更甚於一切。

　　諾諾生長於威尼斯一個富有且熱愛藝術的家庭，他在大學主修法律，然而他從未停止音樂學習，在第二次大戰期間，年少的諾諾就是堅定的反法西斯分子，曾經加入地下反抗軍組織，這說明了他絕不妥協的政治性格[9]。

　　在音樂路線上，諾諾對荀伯格的 12 音列理論非常著迷，

8 在第二次世界大戰之後，諾諾成為社會主義激進支持者，他也是主張以音樂藝術手段表達社會改革主張的代表性人物，此一主張在 60 年代蔚為左派藝術家思想風潮，筆者乃借用「諾諾主義」來代表具社會改革行動力之藝術思想。

9 參閱《現代音樂史》作者：Paul Griffiths.譯者：林勝儀　全音樂譜出版社　1989.10.22 p.213

第一部受到矚目的作品《12 音列之卡農變奏曲》就是採用序列技巧作曲。1950 年是關鍵的一年，諾諾前往德國著名的前衛藝術研究園區所在地達姆斯塔特（Darmstadt）進行學術交流，這對他而言是得到國際認可的起點。在德國嶄露頭角之後，諾諾絕大多數作品都選擇在達姆斯塔特首演，他從此被視為新音樂的代言者。

　　諾諾做為一個社會主義者，在 1952 年正式加入義大利共產黨，這說明了諾諾鮮明的社會改革理想性。另一件重要的事情發生在 1955 年，諾諾與他的音樂偶像荀伯格的女兒紐麗亞（Nuria Schoenberg 1932-）結婚[10]。

　　1958 年，聲望崇高的諾諾收了唯一的私人學生，他是年輕的德國作曲家勒興曼（Helmut Lachenmann，1935～），勒興曼的音樂風格與恩師諾諾大不相同，他的早期作品具有表現主義色彩，鮮明而暴躁，但是諾諾看出勒興曼在音樂上的熱情與執著，儘管個人風格不同也無妨，重要的是「言之有物」。

10 諾諾與妻子紐麗亞相識於 1954 年 3 月 12 日，當時荀伯格遺作歌劇《摩西與亞倫》以音樂會形式首次在德國漢堡演出，此時荀伯格已經離世三年，諾諾與紐麗亞在音樂會上一見鍾情並於 1955 年結婚，婚後定居威尼斯。1990 年諾諾過世之後，紐麗亞於 1993 年成立「諾諾基金會」保存諾諾的手稿與檔案信件，她同時也身兼維也納「荀伯格基金會」董事長。

　　勒興曼初遇諾諾之前在斯圖加特音樂院主修作曲，1958年他前往達姆斯塔特追隨諾諾學習作曲，不久之後就提出「器樂具象音樂」（Musique Concrète Instrumentale）的具體想法。

　　顧名思義，器樂具象音樂看似來自於具象音樂的理論延伸，其實兩者之間大大不同，因為器樂具象音樂的思想精隨在於「器樂」二字，而其作品內涵也和噪音機或具象磁帶錄音完全不同。簡單來說，器樂具象音樂賦予作曲家更多與樂器音色運用之間的想像空間與實驗精神，也給予演奏者更寬廣的空間來探索自己熟悉的樂器音色以外的領域。這種針對作曲家與演奏家的思想解放運動才是器樂具象音樂的主要重點。而這個音樂理論立刻就成為現代音樂作曲家最重視的方法之一了。

　　首先，器樂具象音樂認同噪音主義的精神，也同意具象音樂的核心意義，勒興曼認為音樂的元素可以來自天地萬物，音樂的範圍已經不再受限於傳統的教條，但是他也認為音樂家可以在樂器上找到那些來自世界萬物的聲音，不必透過噪音機，也不需要將聲響錄音下來，只要作曲家勇於想像，演奏家勇於冒險，樂器便可以呈現出不曾為人所熟知的音色領域，例如小提琴可以創造出生鏽門軸摩擦的聲音，長笛可以模仿鳥叫等等，這些聲音並不完全真實，也絕對不來自於樂

器傳統音色，但是卻來自嚴謹的安排，來自反覆的實驗，並且充滿新意。勒興曼的音樂作品數量豐富，型態與種類十分多元，不受限於室內樂或獨奏作品都有涉獵，例如《凝固前的運動》（1984）是拉興曼著名的器樂具象音樂作品，為一個編制奇特的室內樂團而寫，兩部長笛，三部單簧管，兩部小號，打擊組以及獨缺小提琴的絃樂組。

　　器樂具象音樂無論在記譜法上或是樂器演奏效果方面都極具實驗性，首先勒興曼必須打破原本傳統記譜法規則，重新建立一套可以在音高，節奏與力度上足以清楚表明具象聲響的新記譜法，勒興曼在現代音樂記譜法方面的嚴格要求外溢到所有具象音樂以外的實驗音樂，並且廣泛的成為現代音樂記譜法的里程碑。作曲家的工作還不只於此，他必須和樂手進行徹底的溝通，以說明作品最終效果。這種實驗音樂的軸心理念直接的影響了現代音樂的作曲風格與演奏技巧，成為最具影響力的學院派風格。

　　器樂具象音樂可以被視為具象與抽象之間的過渡產物，嚴格來說，以樂器的延伸演奏方法來達到某種具象的目標並非全新的概念，因為在各種樂器上達到任何延伸效果還是屬於抽象音樂範疇的一部份，然而若是以作品本身的藝術主張來看，那麼器樂具象音樂卻屬於反抽象主義作品，是將器樂

本身的原始聲響具象化所發展出來的技巧，無論從記譜法到
演奏法都是以具象主義為核心，勒興曼的理論填補了具象音
樂與抽象音樂之間的一部份空白地帶，對於這個領域的 20
世紀音樂做出具體貢獻。

第五節　柯威爾的新音樂「芝麻開門」

　　20 世紀美國現代樂壇最關鍵卻也最刻意被忽略的名字，
很可能就是作曲家柯威爾（Henry Cowell 1897-1965），柯威
爾的現代音樂之路極為寬廣，他在許多層面上都對美國現代
音樂發展有巨大影響力[11]。柯威爾擁有多重身分，每一種角
色都能發揮關鍵力量，除了是作曲家之外，柯威爾是知名的
音樂理論家，例如他首先強調的「密集音堆」（Tone cluster）
和聲技巧，這是取用半音階或是全音音階序列當中緊緊相鄰
的音群所形成的和聲，其結構是不和諧且緊密的，這種密集
音堆在 1920 年代之後被許多現代音樂家採用。此外，柯威爾
對於非常規使用樂器的技巧非常著迷，例如他放棄彈奏鋼琴
鍵盤，而直接伸手操控（撥，掃，打擊）鋼弦的演奏法就十

11 參閱《現代音樂史》作者：Paul Griffiths.譯者：林勝儀　全音樂譜出
　　版社　1989.10.22 p.127

分另類，這也直接啟發了他的作曲學生凱吉的著名音樂工具「預設鋼琴」（Prepared piano）。

柯威爾也是一名傑出音樂學者，他對於印度音樂，東亞民族傳統音樂以及歐美少數民族音樂的專業研究十分深入，事實上，柯威爾的夫人席德妮（Sidney Robertson Cowell 1903-1995）就是一位非常知名的民族音樂學者，席德妮與柯威爾於 1941 年結婚，在第二次世界大戰期間賢伉儷連袂進行美國西部民謠蒐集工作，並且在 20 年之間出版了許多研究論文，1965 年柯威爾去世之後，席德妮依然孜孜不倦地繼續保存和研究與丈夫一同研究過的民族音樂資料。

柯威爾在音樂出版方面的成就影響深遠，1927 年，柯威爾創設了「新音樂季刊」（New Music Quartery），顧名思義這是一個發表新音樂作品以及討論新音樂觀點的出版物，有趣的是，柯威爾在發行新音樂季刊之前向一位富有的朋友募款，這位慷慨的朋友本身也是業餘作曲家，因此大方地贊助了柯威爾的出版計畫。這位善心人士就是當時還默默無名的艾伍士。

藉著發行這一份前衛藝術的音樂刊物，柯威爾推廣了無數的新藝術思想，捧紅了多位現代作曲家，包括艾伍士在 1920 年代末期創作的第四交響曲總譜等等都首先出現在新

音樂季刊。不難想像柯威爾在當時被視為前衛音樂推廣者的實際重要性。為了進一部發行新音樂作品唱片，柯威爾甚至在 1934 年成立了新音樂唱片公司（New Music Recording）幫助前衛作曲家正式錄音發行唱片，以上這些出版事業都不是為營利而來，顧名思義乃是以推廣「新音樂」為唯一目標。

除了出版工作之外，柯威爾還有一個重要工作就是組織新音樂的公開演出，這個工作類似策展人的決策角色。1925年，柯威爾組織了「新音樂協會」（New Music Society），舉辦各種新音樂的發表會或是音樂理論研討會，邀請合作的作曲家包括荀伯格，瓦雷茲等等當代作曲家。

綜合以上說明，可以描繪出柯威爾在美國當代音樂發展史的重要角色，如此一位重要的現代音樂推手卻往往被書籍刻意忽略，確實頗有悲劇色彩。

1897 年柯威爾出生於美國加州舊金山灣區門羅公園（Menlo Park）市，6 歲時父母離異，而他從未正式上學，完全由母親在家指導自學。柯威爾的母親克萊莉莎・狄克森（Clarissa Dixon 1851-1916）是美國 20 世紀初著名女性小說家，這位不平凡的女性 45 歲才生下獨生子柯威爾。柯威爾的父親是愛爾蘭裔，他雖然沒有得到兒子的監護權，但是他的文學素養以及對於愛爾蘭民間音樂的知識還是深深地影響了

柯威爾。

　　柯威爾 19 歲之前，克萊莉莎・狄克森已經發現自己罹患癌症，她親手為年輕的作曲家柯威爾完成了一部青年自傳，紀錄科威爾早年的音樂歷程和雄心壯志。在科威爾 20 歲之前，母親就過世了。可以確定的是母親對柯威爾的教育非常豐富，自由且成功，因為在科威爾 17 歲那一年，他就獲得知名的加州大學柏克萊分校錄取，主修音樂。柯威爾在柏克萊學了兩年和聲對位之後，中斷學業前往紐約闖蕩，當時的紐約已經即將成為現代音樂中心，柯威爾發現自己來對了地方，他遇到鋼琴家（作曲家）歐恩斯坦（Leo Ornstein 1895-2002），得到一個志同道合的音樂夥伴[12]。

　　歐恩斯坦是烏克蘭移民，自幼以傑出鋼琴演奏天分著名，但是歐恩斯坦希望成為作曲家，很年輕就放棄鋼琴獨奏事業轉而專心作曲，他的音樂風格非常前衛，熱衷於實驗音樂，是一位知名的未來主義音樂家，其思想很可能是來自義大利與蘇聯之間的風格聯繫。他啟發了柯威爾對於現代音樂的想像力。雖然現代音樂界忽視歐恩斯坦的作品長達 50 年，但是他孜孜不倦，到了 94 歲還在出版新作品，最終享壽 107 歲。

12 參閱《現代樂派》作者：Harold Schonberg.譯者：陳琳琳　出版社：萬象圖書股份有限公司 1994 p.135

　　早在 1920 年代柯威爾就試圖集結有關新音樂作曲的理論基礎（和聲與節奏）與方法（實驗性理論）成書，終於在1930 年出版《新音樂資源》（New Musical Resources），這一本著作被許多新生代作曲家認為是幾個世代以來最有影響力的新音樂工具書之一[13]。

　　柯威爾在 1935 年發表的《第三號弦樂四重奏》由五個樂章組成，然而柯威爾在總譜上說明演奏者可以隨機決定樂章演出的順序，因為柯威爾發現隨機與音樂的關係具有系統潛力，他稱之為「任意程序」。而這種隨機主義的種子將在 15 年之後開枝散葉。

　　試圖說明柯威爾在 1936 年遭到司法追訴的情節是非常令人出乎意料之外，並且多少有些令人不能接受，柯威爾遭到警方羈押的原因是與未成年少年發生不正當性關係，在預審過程中柯威爾不但承認控罪，還坦承自己的同性戀傾向，並且要求司法寬大處理，因為「他已經遇到相愛且願意結婚的女人」。但是社會保守氣氛不容輕判，柯威爾被判決入獄服刑 10 年半，這是相當重的判決。柯威爾在服刑期間表現良好，他持續地作曲，教導其他受刑人音樂，雖然許多過去的

13 參閱《Henry Cowell:A Man Made of Music》作者：Joel Sachs　出版社：Oxford University Press.2015 p.173

朋友紛紛與他斷了交情（包括艾伍士），但是有更多學生舊識依然全力支持柯威爾（例如凱吉），日後成為柯威爾妻子的席德妮・柯威爾持續地寫信聲援柯威爾，她也是柯威爾提早假釋的功臣[14]。

1940 年柯威爾提前出獄，1941 年與席德妮結婚，在剩下的 25 年生命歲月之中，柯威爾依然保持作曲與教學，然而那四年牢獄之災已不可挽回的摧毀了柯威爾一部份的創造力與活力，他的作品變得出奇的保守內斂，像是不願冒犯任何人一般，他也停止評論政治或社會現象，而只是埋首在自己比較音樂學的世界裡。當然柯威爾的內心依舊敏銳，依舊是新音樂的前鋒，然而實質上他的創作風格還是受到永久性傷害且難以回復了。

雖然艾伍士不再與柯威爾聯絡，但是柯威爾依然推崇艾伍士的音樂成就，他與妻子完成了一份重量級的艾伍士作品研究，成為 1960 年代艾伍士音樂復興運動的理論基礎文獻。

筆者認為柯威爾之所以是 20 世紀最被刻意忽略的作曲家，其原因或許與那四年牢獄事件有直接的關係，行筆至此，筆者不由得想起 19 世紀音樂史有關俄國作曲家柴可夫

14　參閱《Henry Cowell：A Man Made of Music》作者：Joel Sachs　出版社：Oxford University Press.2015 p.275

斯基的悲傷故事，柴可夫斯基在第六號交響曲首演之後數日
自殺，自殺原因與他的同性戀情被威脅揭發有關（在帝俄時
期同性戀是違法的），或許同樣的困境也導致亨利‧柯威爾
入獄，在那個還沒學會多元包容的時代，他們都太壓抑了。

　　柯威爾對美國現代音樂的貢獻絕不會被抹滅。因為他的
歷史地位誠如約翰‧凱吉所描寫:「柯威爾簡直就是現代音樂
的"芝麻開門"」。

第六節　凱吉的音樂發明

　　凱吉（John Cage1912－1992）被認為是美國 20 世紀現
代音樂史上最具有爭議性與代表性的實驗音樂作曲家，1991
年筆者在波士頓新英格蘭音樂院求學期間，凱吉先生曾經蒞
校擔任為期一週的現代音樂節訪問學者，筆者在彩排與演出
過程中見識到他對於音樂作品的獨特看法，例如他曾經對某
一次室內樂排練表示不滿，原因是「演奏得太整齊」。凱吉
的作品有時根本無法演奏，例如台上有三個交響樂團，每一
個樂團都有各自不同的音樂，並且由三位指揮分別指揮。在
正式演出時，每一個樂團都可以隨機加入演奏，也可以無預
警的中止演奏，這種無法預測的現場情況往往使人感到衝

擊，而且每一次演出的效果都完全不同。筆者記得在某一次排練途中，樂手在一處意料之外的隨機段落裡尷尬地停止了演奏，凱吉先生從觀眾席上喊「棒極了!」。

　　凱吉最有名（也最受爭議）的作品是 1952 年發表的《4'33"》，全曲三個樂章完全由靜默組成，在沉默中走完全曲四分三十三秒。筆者記得在研討會中有同學發問有關《4'33"》的疑問，凱吉先生回答「在樂曲進行當中，一切隨機（或是有意）發生的事件都是音樂的一部份。」。

　　凱吉是隨機音樂（chance music）的信仰者，這或許和他接受的東方哲學（尤其是《易經》）影響有關，但是也與他對於未來主義的看法有關，機率事件既然是人類生命中的必然因素，當然也可以出現在音樂中。

　　延伸技巧（extended technique）是凱吉另一個重要的主張，其內容是指延伸樂器的音色，從而創造出另一些新的音色，最好的例子就是凱吉推廣的預設鋼琴（Prepared Piano），預設鋼琴是事先調整過的鋼琴（在特定音高之鋼弦上鋪排塞物以改變音色），預設鋼琴在凱吉的大量作品中出現，其開端乃是由於凱吉在 1940 年代為補足打擊樂器音色而產生的新作法[15]。

15 參閱《The New Harvard Dictionary of Music》總編輯：Don Michael

　　凱吉的早期生涯和音樂科目沒有什麼淵源，雖然他確實上過幾堂私人音樂課，也練習過一些鋼琴浪漫派作品，但是他在高中時的志向是希望成為一名作家，為了追尋這個人生方向，1928 年，凱吉選擇在波蒙那大學神學院註冊就讀，到了 1930 年，凱吉認為大學教育對於他的寫作生涯幫助不大，因此他決定休學，並且成功說服父母資助他前往歐洲遊學。

　　1930 年凱吉前往歐洲，第一站抵達法國巴黎，雖然他這首次歐洲之行遊歷了許多國家，然而巴黎是主要停留地點，許多職涯選項浮現在這位熱愛文學與藝術的美國青年腦海裡，一開始他想主修建築，其次他又對雕塑和詩歌發生興趣，他追隨巴黎著名鋼琴家列維（Lazare Levy 1882-1964）學習鋼琴之後，也對作曲發生興趣。事實上，凱吉的藝術生涯一直都離不開美術，文學和音樂，他是頗有成就的畫家，文學造詣極高，而這些才能都間接造就了他的音樂作品。凱吉在歐洲遊歷了一年半，觀摩了大多數巴黎前衛音樂作曲家的音樂，他似乎茅塞頓開，找到自己與世界溝通的有效語言，但是還不是完全確定自己明確的生涯方向，因此凱吉決定先回美國再好好思考下一步。

Randel.出版社：The Belknap Press of Harvard University Press.1986 p.654

　　1931 年凱吉返回加州，靠著藝術品味與口才打入南加州的藝術圈子，以舉辦小型藝文講座介紹藝術品賺取微薄收入，此時他才只是 19 歲青年，還沒有完全下定決心投入音樂。結識鋼琴家布利格（Richard Buhlig 1880-1952）似乎成為凱吉的生涯轉捩點，布利格是當時一位頗有名望的德裔美籍鋼琴家，他的演奏曲目從巴哈到晚期浪漫派無所不包，尤其難得的是他本人也是現代音樂作曲家，認識許多當代前衛音樂家，布利格對於凱吉的引導產生決定性影響。

　　1933 年，凱吉決定走上音樂創作之路，他將自己的作品集寄給當時美國最有名望的作曲家柯威爾尋求學習機會，柯威爾建議凱吉向荀伯格學習作曲（當時荀伯格剛剛移民美國洛杉磯），但是最好先到紐約學習作曲基礎，於是凱吉離開加州前往紐約追隨柯威爾上作曲課，同時也跟著柯威爾所建議的作曲老師魏斯（Adolph Weiss 1891-1971）上課，魏斯曾經在維也納追隨荀伯格學作曲，如果凱吉先在魏斯輔導之下打好作曲基礎，那麼就可以順利得到荀伯格的接納了。

　　凱吉在紐約的「基礎學習」持續了幾個月之後，他宣稱自己的作曲基礎能力已經達到足以讓荀伯格接受的程度了，凱吉寫信給荀伯格，除了自我介紹之外還說明自己很窮，基本上無法負擔荀伯格的私人鐘點費，結果荀伯格不只願意收

凱吉為弟子，還同意免費教課，大前提是凱吉必須發誓將生命奉獻給作曲，凱吉一生都不斷提醒自己年少之時曾向荀伯格許下的諾言。事實上，凱吉的「運氣」也可能是柯威爾贈送的禮物，如果一路上沒有柯威爾的推薦，這一切都不可能發生。1933 年凱吉離開紐約返回洛杉磯，先進入南加州大學（USC），後再轉學到加州大學洛杉磯分校（UCLA）展開他追隨荀伯格學作曲的兩年歷程，除了學校的課程之外，凱吉與荀伯格也保持密切的私人教學課程。

1935 年凱吉主動離開荀伯格的作曲班，具體原因頗為複雜，事實上荀伯格在公私場合都一再強調傳統作曲技巧的重要性，他認為年輕作曲家在追求現代主義之前必須先熟練所有德奧傳統古典音樂的理論。根據凱吉的自述，他是真心敬愛老師荀伯格，但荀伯格則始終對於身邊的年輕作曲學生十分嚴苛，甚至公開評論凱吉天馬行空的想法是作曲的障礙，因此凱吉終於決定離開荀伯格的作曲班，在凱吉心目中藝術的主張與創意比作曲技巧更重要，因此他無法全盤同意荀伯格對於作曲的基本看法

在數年後一次訪談之中，荀伯格以「天才發明家」形容凱吉，他認為凱吉對於音樂實驗的才能和興趣遠高於作曲技巧，這或許是一個帶有貶抑意味的評語，然而凱吉得知荀伯

格的評論之後卻欣然接受「發明家」稱號，甚至宣稱自己寧願被稱呼為發明家，這個小插曲充分說明了師徒二人對於作曲的基本理念十分不同之處。

離開荀伯格的作曲班意味著凱吉的作曲技巧學習階段已經結束，他其實更像是一個音樂自學者，本來就對常規教育抱持懷疑，從來不願意接受僵化教育環境，也從未寫過和荀伯格或是柯威爾風格類似的作品，凱吉一生都在尋找某些只適合解答他自身生命經驗的音樂，他沒有意願創作大眾音樂，而是一意孤行地走進超寫實的領域。1935 開始凱吉和雕塑藝術家辛妮雅（Xenia Kashevaroff 1915-1995）結婚，追求獨立生活，他一步一步建立自己的創作理念和名聲。

對於凱吉的音樂創作生涯來說有兩個最重要的階段，第一個階段是 1936 年到 1942 年的現代舞音樂創作階段。第二個階段則是 1942 年定居於紐約之後的東方哲學啟蒙階段。

1936 年，沒沒無聞的凱吉得到一份兼職工作，擔任加州大學洛杉磯分校現代舞團的舞蹈伴奏與作曲家，在這個新穎且自由的藝術領域當中，凱吉無疑得到釋放與發揮信念的機會，他開始研究各種延伸性樂器使用方法，在總譜裡實驗各種最前衛的概念，1938 年當時還在監獄服刑的柯威爾寫信推薦凱吉前往舊金山，尋求柯威爾的學生，同時也是前衛作曲

家哈里遜（Lou Harrison 1917-2003）的協助，哈里遜是著名
的爪哇原住民音樂專家，善用打擊樂元素，他很快就為凱吉
安插了一個舞蹈伴奏的兼職，凱吉在舊金山度過豐富的六個
月之後決定前往西雅圖應聘康尼斯學院（Cornish College of
Arts）的音樂職位，這個職位還是與現代舞的音樂創作緊密
相關，而且凱吉在康尼斯學院可以獨當一面，得到完全的實
驗自由。

　　凱吉在西雅圖度過成果豐碩的三年，1941 年他為了能夠
擁有自己的現代音樂實驗室而再度離開，前往芝加哥尋找機
會，凱吉在芝加哥得到更多知名度，主要是他的打擊樂音樂
和前衛的舞蹈音樂，他在芝加哥設計學院（Chicago School of
Design）任教，同時也在芝加哥大學為現代舞蹈團作曲，然
而凱吉夢想的現代音樂實驗室的計畫卻遲遲無法實現，凱吉
終於做出大膽的決定，離開芝加哥前往紐約尋找更多實驗創
作可能性。

　　凱吉在剛剛定居紐約的前幾年工作並不穩定，往往必須
尋求其他藝術界朋友的資助和收留，此外，他在西雅圖工作
期間認識的編舞家康寧翰（Merce Cunningham 1919-2009）
也決定在同一時間搬到紐約來也讓凱吉的婚姻岌岌可危，
1945 年凱吉終於決定與妻子離婚，並且公開化與康寧漢的伴

侶關係，直到 1992 年凱吉去世為止，他與康寧翰都是生活與藝術上的堅定伴侶，並且一直定居在紐約。

　　1945 年也是凱吉發生創作瓶頸的時期，他開始在印度音樂，東方禪宗哲學以及東南亞民族音樂的範疇裡尋找創作動機，同一段時間凱吉也創作了大量的現代舞音樂作品，然而重要的轉捩點是凱吉在 1950 年得到了中國經典著作《易經》的英譯本，這份禮物來自一名 16 歲少年伍爾夫（Christian Wolff 1934-），伍爾夫來自法國出版世家，當時正與凱吉的好友，猶太裔德國女性鋼琴家蘇坦（Grete Sultan 1906-2005）學習鋼琴，伍爾夫透過老師蘇坦的介紹與凱吉學習作曲，在得知凱吉對東方哲學的興趣之後，贈送了這一本罕見的譯本。《易經》記載的陰陽五行，八卦占卜理論讓凱吉十分著迷，確定了接下來數十年的創作方向，「隨機音樂」也成為凱吉的作品商標[16]。

　　凱吉在 1950 年前後已經得到許多矚目，兩次訪問歐洲，作品在大西洋兩岸引發許多討論，若干批評聲浪也隨之而來，其中，布列茲（Pierre Boulez 1925-2016）提出的觀點似乎頗值得深思。布列茲認為，若是將音樂的發展完全交給隨

16 參閱《現代音樂史》作者：Paul Griffiths. 譯者：林勝儀 全音樂譜出版社 1989.10.22 p.191

機事件決定，似乎意味著作曲家「放棄了自己的藝術責任」。

　　事實上，凱吉一直反對自己被稱呼為作曲家，他更喜歡被稱為「發明家」，就如同他的恩師荀伯格曾經主張的看法一樣。從 1960 年代開始，凱吉成為美國最受歡迎的當代音樂宣講者，他的作曲數量逐年減少，各地的出席邀約卻如雪片般飛來，然而凱吉再忙再累依然保持作曲活動，如同他曾經承諾過的為音樂奉獻一生，他一直持續作曲與講學到生命最後一天。

　　音樂學術界認為凱吉所代表的實驗精神具有非凡的啟發性，因為他永遠拒絕照本宣科，永遠為藝術創造的自由奮戰，凱吉的音樂沒有系統理論，因為他根本上反對一切排序理論與高低規則。下面這段文字可以說明凱吉所理解的新音樂內涵：「音樂的存在目的不在於恢復良好秩序，或是增進生命的創造力，音樂只是喚醒我們對生命現況的注視，亦即反映生命的現狀。」（來自凱吉 1957 年演講稿「論實驗音樂」）。

第六章　電子音樂

　　電子音樂（Electronic Music）是 20 世紀現代音樂重要的領域，由於 20 世紀本就是電子科技大爆發時代，因此音樂藝術當然也離不開科技發展的影響。無論電子音樂的創作是否更具有藝術優越性或是更具有創新觀點，僅就以電子設備在現代媒體上擁有的主導性而言，電子音樂領域是作曲家絕對繞不開的議題。

　　電子音響理論一開始只被視為工具，因為電子理論本身並不具備任何的藝術性，而真正產生藝術創造力的動機還是來自於人的思維，也就是說電子設備基本上可以被視為藝術的載體。筆者將電子音樂放在現代音樂發展歷程的最後一個篇章來討論，正是表示電子音樂的本質是綜合性的藝術表現方式，筆者對於電子音樂藝術屬性的觀點如下；它應該是屬於未來主義與噪音主義的一環。在某些情形之下電子音樂也

能表達具象音樂與抽象音樂的元素，甚至於在大多數情形下，電子音樂都具有隨機音樂的特質。

　　然而，對於現代音樂而言，電子音樂的優勢只持續了一段很短的時間就被其他新浪潮取代了，從 20 世紀初古典音樂作曲家剛剛見識到電子音樂的萌芽，紛紛對於電子音樂的潛力做出大膽且樂觀的預測，然而電子音樂的發展到 1970 年之前就從巔峰向下墜落，在 20 世紀結束之前電子音樂已經沒有影響力了。電子音樂的困難處境來自四個主要原因，（1）電子音樂的演奏視覺效果非常差。（2）電子音樂的實驗性聲音製造美感疲乏。（3）電音音樂（Electricity Instruments 商業演出）席捲資源。（4）電腦音樂取而代之。

　　有關電子音樂演奏現場的視覺效果不佳的問題是因為電子設備是冰冷的硬體，而操作（演奏）者的動作基本上十分單調，人類是視覺的動物，無法在這麼缺乏藝術動感的畫面裡得到共鳴。想像一場鋼琴獨奏會，舞台上只有一部鋼琴和一位演奏者，但是在演奏過程中，演奏者的服裝，表情，優美手部動作以及音樂性肢體語言，都足以在整場音樂會的長度當中吸引聽眾視覺上的興趣。更不必說各種室內樂組合或甚至是交響樂團演奏時的豐富視覺元素了。當然，某些電子音樂作曲家很早就發現了視覺效果不佳的問題，他們的解決

方法就是將多媒體視覺效果加入電子音樂演奏，燈光，影像和裝置藝術等等，雖然取得了部份成功，但是音樂本質的意義卻容易遭受排擠，反過來看，電子音樂更可能被視為聲光藝術表演的附屬伴奏，喪失更深邃思考的可能性。

　　探討了電子音樂的舞台視覺困境後，筆者再說明有關電子音樂的聽覺疲乏問題，或稱之為美感疲乏問題。電子樂器的音色來自電子設備的發動，這些電子聲響並不是由演奏者的喉嚨，橫膈膜，手指來操控的，因此電子設備不會出錯，不會感到疲勞，但同時也缺乏某種鮮活生命力。作曲家可以透過調整設備來得到精準的音高和音色，並且仰賴機器的運作來重現作品細節，但是作曲家永遠無法讓電子音樂產生人性，因為人性的脆弱和不穩定性會在音樂上製造出各種差異性，而電子設備則沒有這種微妙的差異性。從音樂演奏藝術性而言，電子音樂可以說是「死板」的音樂，可能在幾分鐘之內讓聽眾產生美感疲勞而喪失繼續欣賞的興趣。

　　在電子音樂萌芽之初，或許是面對聲音的全新世界，作曲家並沒有注意到這個問題，但是在短短幾年之中，美感疲勞的狀況就成為作曲家棘手的問題了。聽眾在分辨作品風格之前最先品味的元素是音色，音色的品質超越一切音樂風格，作曲家為了處理電子音樂的美感疲勞問題採取了更前衛

或更多樣性的音色實驗，但是，實驗的成果帶來的新鮮感總是消失的越來越快，最終，古典音樂聽眾對電子音樂的耐心還是會耗盡的。在絕對音樂領域當中發展的電子音樂面臨的音色美感疲勞問題基本上無解。

　　商業音樂（電音流行音樂）與電子設備的結合開始得非常早，它僅僅跟在古典音樂後方一步之遙，但是一旦互相結合則勢不可擋，在極短的時間之內，電子琴，電吉他，電貝斯，電子鼓以及電子合成器就席捲了流行音樂（熱門音樂）的世界，在 1950 年以後電音樂器滲透了每一個商業流行音樂領域，並且主導了票房成績。流行音樂使用電音樂器的成功完全取代（至少是排擠）了電子音樂的重要性，甚至於電子音樂的實驗色彩與前衛風格也無法讓年輕人感興趣。因為最讓人血脈賁張的音樂都被流行音樂的電音樂器佔據了，古典樂迷還是會繼續聆聽傳統演奏音樂會，但是逐漸對電子音樂失去興趣，因為流行音樂的電子技術更進步也更前衛。熱門音樂樂迷也不會對實驗性電子音樂感興趣，畢竟熱門音樂裡就有大量的電子元素，比電子音樂更深入人心也更直接。電音樂器的進步與流行的理由十分明確，（1）視覺效果豐富，與充滿動感的歌舞和聲光效果結合，聽眾根本目不暇給。（2）聲音的新鮮感，強力的流行音樂元素掩蓋住電子聲響的美感

疲勞問題。（3）商業利益推波助瀾，在商業模式操作之下電子音樂毫無還手之力。

　　從 1957 年第一個電腦音樂程式被寫出來之後，電腦音樂的發展就一日千里，由於電腦的計算能力在聲音合成器上的功能遠遠超過電子樂器的能力，作曲家無法忽視電腦的速度和功能，因此電子音樂很快就面臨被電腦音樂取代的局面，今日的作曲家的工作則根本已經無法離開電腦的協助。

　　經由筆者上述說明，可以明白為什麼 20 世紀電子音樂發展史永遠都停留在 1970 年左右，嚴格來說只發展了 20 年左右就不再有繼續生長的力道。但是，筆者寧願從另外一個角度來思考，音樂風格的推進是不能以成敗論英雄的，而是必須以人類的夢想大小來衡量。電子音樂基於一個新時代的音樂理想而誕生，像是在完全的黑暗裡燃起一支火把，它或許並沒能照亮自己，卻照亮了這個時代，看到今日電子樂器和電腦音樂在市場上的主導性，前衛電子音樂作曲家應該十分欣慰，而或許若干年後，電子音樂會在流行音樂基礎上走出新的局面，讓熟悉電子聲響的現代人能夠更專注在絕對音樂新風格。

第一節　電子樂器的萌芽

　　電子音樂的發展在 20 世紀初可謂勢不可擋，在任何電子工具都尚未問世之前，當然不可能存在有關電子音樂的概念，然而在電子樂器萌芽之後，對於電子音樂的想像就蔚為風潮。一開始它只是一個概念，或者是對於未來音樂的一種想像，不久之後就成為可實際操作的音樂選項，基本上，電子音樂的起源來自電子樂器的發明是持平的說法。僅存的疑問是為何會有電子樂器的設計構想？難道不是基於音樂演奏的需要才設計發明了早期電子樂器？事實上，電子樂器是電子設備的延伸，電子樂器的設計與發明動機主要是基於新工具的實驗精神，而其背景則與新音樂風格無關。當然，早期電子樂器的發明者大多是具有音樂素養的電子工程師，因此他們樂於接受設計電子樂器的挑戰，將電子線路與工具設計為可操作的發聲設備，再將發聲設備按照樂器的邏輯（音高，音色與節奏等等）適當組裝，到此為止都還只是電子樂器的功能實驗而已，距離電子音樂風格發展還有很遠的距離。

　　另外一個必須說明的重點是電子樂器的基本性質，從學術上來說，如果樂器的原始音源（聲音製造的來源）不是來自電子振動，則該樂器不能被歸類為電子樂器，舉例來說，如果在吉他的共鳴箱上安裝收音麥克風，再經由放大器與音箱將聲音傳送出去，那麼這種情形並不能列入電子樂器討論範圍，因為它的原始聲音是由演奏者彈撥琴弦而來，所以它不屬於電子樂器。筆者在此討論的電子樂器或是電子音樂的範疇，都是以原始音源僅由電子設備所產生為準，也就是經由電子蜂鳴器，真空管，合成器或是電腦設計所產生的電子音源[1]。

　　19 世紀末，美國發明家凱西奧（Thaddeus Cahill 1867-1934）建造了總重量達到 200 噸重的電子風琴（Telharmonium），這個以電子裝置發聲的鍵盤樂器在推廣方面困難重重。凱西奧曾就讀於美國俄亥俄州的歐柏林音樂院（Oberlin Conservatory）學習「音學」（Physics of Music），在學期間希望能發明一種由電子裝置控制的樂器，並且將這種具備客觀性與準確性的樂器發揚全世界，早在 1897 年，凱西奧就開始組裝夢想中的樂器「電子風琴」，經過數年的投

1　參閱《The New Harvard Dictionary of Music》總編輯:Don Michael Randel.出版社：The Belknap Press of Harvard University Press.1986 p.282

資和加強，於 1906 年正式推出，但是這架龐大的電子風琴造價過於昂貴，而且搬運困難，實際應用上有困難，並未得到市場成功，但是已經引發注意。

在凱西奧之後十餘年電子樂器的進展極少，然而1920-1930 這十年發明了不少成功的早期電子樂器，並且吸引作曲家使用電子樂器作曲。例如「以太發聲器」（Etherophone）的出現就吸引了大量的目光，它是由俄羅斯發明家特雷門（Leon Theremin1896-1993）於 1919 至 1920年間在列寧格勒創造出來。這部機器後來正式被命名為「特雷門」。這組電子樂器神奇之處在於可以簡單的操作方式產生不同的音高以及不同的音量，再加上電子振波獨有的詭異音色，啟發了俄國作曲家舒林格（Joseph Schillinger1895-1943）專門為它創作的樂曲《特雷門與管弦樂團第一組曲》（1929），首演由樂器發明人李昂・特雷門親自擔任獨奏。

法國發明家馬特諾（Maurice Martenot1898-1980）於 1928製造出馬特諾波動琴（Martenot Waves），顧名思義，這組電子樂器的音色有著如波浪般傳送的特色，與特雷門頗有異曲同工之妙，然而馬特諾波動琴的構造還包括一組鍵盤，改進了特雷門難以準確操控音準的問題，這項優勢使得眾多作曲家願意採用馬特諾波動琴來作曲，其中包括法國作曲家梅

湘（Oliver Messiaen1908-1992。1930 年，德國發明家特勞汶
（Friedrich Trautwein 1888-1956）與物理學家兼作曲家沙勒
（Oskar Sala 1910-2002）聯手發表了「特勞電音琴」
（Trautonium），這部電子樂器獲得不少成功，更重要的是
根據特勞電音琴的電子原理在不久的將來發展出「電子合成
器」（Synthesizer）的實際作品，對 20 世紀電子樂器影響巨
大。

　　電子樂器紛紛問世的背景，除了追隨時代進步的階段之
外，當然也和未來音樂的提倡很有關係，這個想法很快地就
發展成為電子樂器本身的改良契機，而不一定是為了前衛音
樂而來，簡單的說，優良的電子樂器也完全可以勝任古典音
樂的推廣工作，甚至於因為價格低廉且使用方便的原因而更
加普遍，在 21 世紀的今日，電子樂器普及化的程度是 20 世
紀初的聽眾無法想像的，整個發展的過程僅僅用了不到一百
年。電子樂器的原始音源是電子迴路創造的電子模擬音效，
因此電子樂器絕大多數都是被設計成鍵盤樂器的架構以方便
演奏者控制，事實上電子樂器可以模仿幾乎一切的管絃打擊
樂器的聲響。

　　電子鍵盤樂器的發展在哈蒙電子琴（Hammond Organ）
1935 年問世時進入更繁茂的階段，美國電子用品發明家哈蒙

（Laurens Hammond1895-1973）發明的哈蒙電子琴是一部卓越的電子管風琴，非常適合於教堂或禮堂之類的大型室內空間演奏，而且很快就在福音藍調或是爵士音樂的領域大放異彩。哈蒙電子琴音樂公司在 1942 年再進一部研發出諾瓦和聲琴（Novachord）這部卓越的電子琴，諾瓦和聲琴是世界第一個以電子合成器系統組合而成的多功能電子鍵盤樂器，它可以組合多種音色與和聲以滿足編曲需要，在商業音樂領域表現尤其出色。

　　1952 年，合成電子琴（Clavivax）的發明改變了許多有關電子樂器的功能規則，合成電子琴的發明者是史考特（ Raymond Scott 1908-1994 ）與慕格（ Robert Moog 1934-2005），史考特是作曲家，唱片製作人，也是一位優秀的電子工程師，而慕格則是一位極優秀的美國電子工程師，這兩位夥伴年齡相差 26 歲，組成最強發明電子樂器的團隊。合成電子琴的特色是音色的多樣性以及演奏模式的多樣性，例如超過三個八度的「滑奏」（Portamento），「漸弱音效」（Amplitude Envelope）以及「抖音效果」（Vibrato）等等擬真效果。在 1964 年，慕格在此基礎上發明了史上第一部商業用音樂合成器「慕格合成器」（Moog Synthesizer），六年之後，慕格音樂公司再接再厲推出更普及的商用版合成器「迷

你慕格合成器」（Minimoog），由於體積更小且功能更齊備，因此更受市場歡迎，自此電子樂器快速與商業音樂結合，走向更流行的音樂應用模式。

　　筆者在這個章節的討論重點在於鋪陳 1970 年代以前的電子樂器發展歷程，為風起雲湧的電子音樂發展做討論預備。由於許多成功的電子樂器投入人造聲響資源，引發了作曲家更具體的想像力與創造力，假設布梭尼不曾聽聞過 20 世紀初發明的電子風琴，想來大師不會在未來音樂概論當中提到電子音樂的必然性。電子音樂的風格發展確實是緊隨在電子樂器發展之後而來，電子音樂的穩定性和它的侷限性也同時來自電子樂器的發展，這是電子音樂的藝術特質。筆者在電子樂器章節將不涉及流行（熱門）電子樂器，而是將範圍限制在 1950 年之前依照傳統鍵盤樂器邏輯設計的電子樂器為主。

第二節　德國純粹電子音樂

　　20 世紀中期，市場上已經有許多商業類電子樂器流通，在流行與爵士方面的應用也很普遍化了，然而在古典音樂方面的電子音樂運用領域才正要開始，世界知名的西北德廣播公司（NWDR）科隆電子音樂錄音室肩負著前衛電子音樂的領頭羊重任。這個前衛音樂中心其實就等於是一個大型的電子音樂實驗室，它的成立與德國物理學家梅耶・艾普勒（Werner Meyer —— Eppler1913-1960）的純粹電子音樂主張有關[2]。

　　梅耶・艾普勒是一位德國物理學家，他的專業領域在聲學與語言學，梅耶・艾普勒在完成博士學位之後一直在語言學以及電子聲音模擬器的研究領域工作，1947 年開始，他在波昂大學（University of Bonn）聲學研究所工作，期間在人工聲音頻譜分析儀（Vocoder）以及電子語言譯讀機（Electrolarynx）方面的研究成果甚至造福了今日的語言障礙者（因手術或疾病無法正常發聲者）。在這一段研究電子

2 參閱《二十世紀音樂（下）—西洋音樂百科全書》譯者：潘世姬　出版
　社：台灣麥克股份有限公司 1996 p.152

擬聲工具的過程當中，儘管梅耶・艾普勒對於聲音的物理效應以及電子音響原理的研究領域是集中在人類聲音上，但是他也發現了電子理論在音樂上的應用可能性。雖然電子音樂完全不是他的研究主題，但是他於 1949 年出版的專門著作中提出純粹電子音樂的存在可能性，也就是音樂作品當中的一切聲音元素皆由電子聲響組成，這個想法可以說是前衛中的前衛思想，因為當時歐洲絕大多數音樂家對電子音樂的接受極限是將之與古典樂器音色混合呈現，也就是說，電子音色元素只是點綴而非全部，然而梅耶－艾普勒的主張卻將電子音源（包括合成器與電腦）視為完全獨立的創作元素，也就是純粹電子音樂。

　　這個將電子音樂視為純粹且獨立元素的主張一開始並沒有得到重視，直到德國作曲家愛默特（Herbert Eimert 1897-1972）參與了推廣計畫才改變了局面。愛默特是一位傑出的音樂學者，作家兼廣播製作人，更重要的是愛默特與西北德廣播公司淵源很深，對於日後科隆電子音樂實驗中心的成立很有影響力。愛默特在科隆音樂院學作曲（1919-1924），卻因為對於無調性音樂的熱愛而遭到指導教授勒令退學，他毫不氣餒立刻轉學科隆大學主修音樂學，於 1931 年獲得音樂學博士學位之後愛默特一直留在科隆工作，第二次世界大戰

結束之後，他進入西北德廣播公司科隆廣播電台工作，在梅耶——艾普勒提出純粹電子音樂的構想之後，愛默特貢獻了他的音樂學專業以及深厚的西北德廣播公司人脈，結合梅耶·艾普勒的物理聲學專業，共同催生了西北德廣播公司柯隆電子音樂實驗室（NWDR Electronic music studio）。科隆電子音樂實驗室從 1951 年開始運作，但是真正掛牌營運要到 1953 年才正式開始。梅耶·艾普勒繼續留在波昂大學任教，愛默特則擔任電子音樂實驗室首任主持人，他一直主導實驗室運作到 1962 年，之後轉任科隆音樂院教授，主持科隆音樂院電子音樂實驗室工作。

　　從 1950 年代開始，愛默特就注意到科隆當地的年輕音樂學生史托克豪森（Karlheinz Stockhousen1928-2007），他細心觀察與培養史托克豪森十年，最終幫助史托克豪森成為西德廣播公司（WDR 西北德廣播公司於 1955 年被分割為二）電子音樂實驗室主持人[3]。

　　德國作曲家史托克豪森不僅是德國現代音樂代表性作曲家，他也是 20 世紀現代音樂最被熟知（最具爭議）的作曲家，從 1963 年他繼承愛默特的職位以來，他一直發揮最前

3　參閱《音樂的歷史》作者:John Bailie 譯者：黃躍華 出版社：圓神出版社　2005 p.170

衛的藝術領導力。史托克豪森在科隆音樂院主修音樂教育與鋼琴演奏（1947-1951），同一時間他也在科隆大學選修音樂學等課程，一開始他並沒有成為作曲家的想法，但是從 1952 年開始史托克豪森已經很堅定自己對作曲的熱情，他前往巴黎隨梅湘學習（1952-1953）的經歷打開了他的眼界，但是他在電子音樂上的學習歷程才剛剛開始。

　　1953 年史托克豪森返回科隆，立刻進入西北德廣播公司（1955 年才分割為二）電子音樂實驗室工作，這並非巧合，愛默特早就注意到這一位野心勃勃的年輕人，所以刻意招攬栽培，更進一步，愛默特在第二年就推薦史托克豪森前往波昂大學聲學研究所，跟隨老朋友梅耶・艾普勒教授學習聲音的物理原理與電子音學技術（1954-1956），這一套完整的教育養成系統可以說是愛默特為自己的接班人量身訂製的專業課程。

　　史托克豪森在 1963 年成為德國前衛電子音樂實驗中心代表人物之前，他就決定使用錄音室設備無法創建的聲音材料，即電子語音和音色。毫無疑問，他的想法受到了梅耶・艾普勒的影響，是他從 1954 年到 1956 年與梅耶・艾普勒一起研究語音學和通信理論並且了解到隨機和統計過程之後所產生的想法，史托克豪森的作品被認為在電子音樂中引進隨

機音樂（Aleatory Music），序列音樂（Serial music）以及空間音樂（Musical Spatialization）這三種特色，他總是野心勃勃定且充滿神祕主義，例如耗費了幾乎三十年的時間完成由七部歌劇組合而成的連篇歌劇集《光》（1977-2003），這部演出總時間超過華格納《指環》的作品以一個星期的七日分別為歌劇命名，由於太過於龐大且難解，迄今尚未完整上演過。奇怪的是史托克豪森從一開始就沒有以發展純粹電子音樂為唯一使命，例如他的管弦樂作品《混合》（1964 年）就是結合電子聲響與管弦樂團的作品。

最初，科隆電子音樂實驗室的宗旨是創作純粹電子音樂，但是史托克豪森在最初十年的探索作品逐漸加入預錄聲音，以及擬真電子音色，這些純粹電子音源以外的元素都接近於具象音樂的範疇。在這十年之間，德國現代作曲家柯尼西（Gottfried Koenig 1926）也加入電子音樂實驗室的研究工作，柯尼西受過紮實的音樂與聲學教育，他在電子音樂上的思考專注在純粹電子音樂領域，花費無數心血研究電子設備產生音色的各種實質問題，他也是最早受到電腦音樂理論影響的德國作曲家。在 1963 年史托克豪森接任實驗室主持人的時候，實驗室的設備水準遠遠落後於美國的電子音樂實驗室，雖然美國的電子音樂發展略晚於德國，但是美國的電子

科技在第二次世界大戰之後領先德國，美國實驗室的電子設備更先進，也更早進入電腦化時代，史托克豪森領導的電子音樂實驗室雖然在音樂藝術概念上較有影響力，然而機器設備遠遠落後對手，這樣的情況直到 1970 年代才略為改善。

在音樂風格方面，1964 年柯尼西離開實驗室之後，純粹電子音樂的主張就徹底被放在一邊，在史托克豪森邀請下，引進一群更年輕也更國際化的作曲家，例如來自南美洲國家厄瓜多的作曲家麥卡西加（Mesias Maiguashca 1938-），來自美國的作曲家強生（David Johnson 1940-），以及德國作曲家費力茲（Johannes Fritsch 1941-2010），這一群生力軍將更活潑的電子音樂製作方式帶進科隆電子音樂實驗室，他們的計畫更沒有創作包袱也更多元化，並且大量使用純粹電子音源以外的方法和聲音材料。例如各種預錄聲音，以及改造過的聲音訊號，甚至噪音主義作品都包括其中。在這個時期，科隆電子音樂實驗室的作品似乎更能引領國際交流與討論。

1970 年之後，史托克豪森努力拉近科隆電子音樂實驗室與其他國家之間的技術水準差距，試圖爭取更多資源購買更先進的儀器，另一方面，史托克豪森的個人生涯也面臨改變，他接受了科隆音樂院專任教授職位，必須依法辭去實驗室主持人的專任工作，西德廣播公司以技術性手段留下史托克豪

森繼續主持實驗室，決定以「電子音樂實驗室顧問」的新身分與他簽約，此後 20 年，史托克豪森身兼二職，繼續在實驗音樂創新上發揮影響力。

　　1980 年代，廣播公司對於電子音樂實驗室的支持已經開始走下坡，誠如筆者之前所分析的論點，電子音樂在短短數十年之間從興起到沒落已成定局。電子音樂實驗室在 1982 年的搬遷行動對音樂創作造成直接影響，長達五年的拆遷使得創作停擺，雖然最終於 1987 年搬入新家，然而新場地十分不理想，在各方面（交通，格音，設施）都不如舊址。史托克豪森在 1990 年辭去顧問一職，由德國作曲家歐勒（York Holler 1944- ）接任實驗室顧問，歐勒曾經在巴黎進行電子音樂實驗，經驗豐富，但是難以挽回頹勢，1997 年西德廣播公司傳出打算出售音樂實驗室大樓的計畫，實驗室的命運已然決定。1999 年歐勒主動辭去顧問職位，次年，2000 年西德廣播公司就永久關閉了這擁有半世紀歷史的電子音樂實驗室。或許，對於科隆電子音樂實驗室的關閉不必感到悲觀，因為這個實驗室在現代音樂的電子音樂領域所提出的各種觀點都已經成功促成了 20 世紀音樂的進化，1951 年鄭重宣告的成立宗旨已經圓滿，而存在於現代社會各層面的電子音樂的發

展，則必須由新一代的音樂工作者接棒，繼續藝術進化的工作。

第三節 法國電子音樂發展

法國電子音樂發展的軌跡與具象音樂（Musical Concrete）有密切關係，而具象音樂的發展則與夏佛（Pierre Schaeffer，1910～1995）的音樂實驗有關，而夏佛的音樂實驗所必須使用的錄音設備則成為 20 世紀電子音樂的最早期工具之一。除了電子樂器的發明之外，電子錄音設備也是重要創作工具。

最早被發明的錄音裝置是「音圖機」（Phonautograph），發明人是法國印刷商馬丁維爾（Edouard Scott de Martinville 1817-1879）。發明的時間遠遠早於任何電子音樂概念，甚至遠遠早於任何「留聲機」的構想。音圖機的發明動機來自於馬丁維爾偶然讀到的一篇探討人耳生理結構的文章，他對於耳朵收集外界聲波的構造非常著迷，因此靈機一動，仿照耳朵的物理機制組裝了一部可以收集與放大聲波的箱子，並且在音箱末端安裝重量極輕的毛刷，將聲波震動轉化為刮痕，完整地記錄在一捲滾動的底片上，如此一來，音圖機底片上

就可以得到聲音的視覺線條（刮痕），簡單的說，音圖機是一種可以將聲音以圖形記錄下來的機器[4]。

馬丁維爾一生默默無名，他發明的音圖機也乏人問津，因為聲音的圖像很難有商業聯想，也缺乏實際功能，但是音圖機證明了聲音可以被轉化為其他物理狀態加以分析儲存，聲音可轉換的概念啟發了日後留聲機的發明，確實功不可沒。2008 年科學家以電腦掃描了馬丁維爾 1861 年錄製的聲音圖卡，成功還原了 150 年前被音圖機捕捉的聲音，證實了音圖機的歷史價值。

筆者無意對於現代錄音工業發展史著墨太多，自 19 世紀晚期開始，美國，英國與法國等工業發達國家紛紛努力追求錄音科技的商業使用，因此從 20 世紀開始，留聲機改良速度很快，然而對於電子音樂來說，錄音技術並不是最早被考慮的電子音樂創作元素，因為最早被成功加入音樂創作的電子聲音元素是電子樂器。

法國發明家馬特諾（Maurice Martenot1898-1980）於 1928製造出馬特諾波動琴（Martenot Waves），樂器的音色與特雷門頗有異曲同工之妙，然而馬特諾波動琴的鍵盤設計似乎

4 參閱《The New Harvard Dictionary of Music》總編輯:Don Michael Randel.出版社:The Belknap Press of Harvard University Press.1986 p.684

更有演奏優勢，使得許多法國作曲家願意採用馬特諾波動琴來作曲，例如瓦雷茲（Edgard Varese 1883-1965）在 1932 年的作品《低音赤道線》編制採用了特雷門，三十年後，1961 年瓦雷茲將特雷門改為馬特諾波動琴來演奏。法國作曲家梅湘（Oliver Messiaen1908-1992）獲得波士頓交響樂團（BSO）委託創作十個樂章的大型交響曲《愛之歌交響曲》就採用了馬特諾波動琴為主要樂器，1949 年波士頓首演特別邀請珍奈特・馬特諾（Ginette Martenot 1902-1996）演奏馬特諾波動琴，這個文化與外交盛事將梅湘的名氣推升不少，也讓世人更認識馬特諾波動琴與法國電子音樂的進展。其他作品例如約利維（Andre Jolivet 1905-1974）的《馬特諾波動琴協奏曲》（1947），米堯《馬特括波動琴與鋼琴組曲》（1961）等等。

　　1948 年，法國電子音樂進入具象音樂領域，夏佛在錄音實驗室裡得到了豐碩的成果。筆者在本書第五章「噪音，具象與隨機音樂」之第三節「夏佛的實境美學」當中已經大致整理有關夏佛個人的音樂與工程背景，另一個值得介紹的機構是 1942 年由夏佛主導成立的「法國國家無線電工作室」，1942 年歐戰尚未結束，法國還是德國納粹占領區，這個工作室初始成立宗旨是支援法國地下反抗運動，也就是法國反抗軍的無線電機構，從這個事實可以理解夏佛理想主義的個人

色彩，例如 1988 年中亞地區發生災難性的「亞美尼亞大地震」，當時高齡 78 歲退休巴黎音樂院教授夏佛率領法國人道支援團前往救援，也充分說明了他的理想主義。

　　1944 年盟軍反攻歐陸，法國光復之後夏佛繼續在法國國家無線電工作室進行深入的電子聲學錄製與播放的研究，在幾年之間透過對於聲學的美學意義以及更基礎的音樂藝術本質研究，逐步地建立具象音樂架構。

　　1946 年工作室得到更多資源，並且改名為「法國國家廣播電視協會」，夏佛發表論文探討錄音材料與時間的抽象關係，這個範疇已經進入音樂藝術領域，因為音樂的基本元素就是聲音與時間，當錄音材料（具象聲音）不再是一個單一事件，而是與時間流動（當下）密切相關的經驗，那麼錄音材料也必然擁有一個藝術量體，這篇論文的核心思想開啟了具象音樂發展的源頭。

　　1948 年，夏佛宣稱他對於噪音音樂的研究告一段落，他確定錄音材料（具象聲音）是可以被使用在音樂作品上的音源。1948 年年底，夏佛公演了最初的具象音樂作品《五首噪音練習曲》（Five Etudes of Noise），法國廣播公司也轉播了其中一部份曲目。夏佛的成績很快地引起注意，移民美國的同胞瓦雷茲在這項新的錄音技術與音樂概念上找到屬於自

己的創作靈感,發表了他第一首使用電子器材的作品《沙漠》
(1949)。《沙漠》使用磁帶錄音為預設材料與管弦樂融合,
錄音磁帶的早期製作就是在夏佛的錄音室裡完成的,瓦雷茲
將製作成果帶回紐約,立刻成為美國電子具象音樂領域的先
鋒。

　　法國電子音樂的發展與德國科隆電子音樂實驗室純粹電
子音樂主張不同,它是比較傾向於具象電子音樂路線,或許
是一開始的時候,錄音材料被視為音樂創作的聲音來源之
一,與古典傳統樂器的融合是一種很完整的創作概念,因此
並沒有考慮以百分之百的電子聲響為音樂創作的音源。尤其
20 世紀音樂最前衛的發源地就在巴黎,因此法國作曲家將電
子音樂的發展客觀地放在一個平衡點上,法國作曲家重視電
子樂器的特色,也重視錄音具象材料的藝術地位,同時,也
善於開發更新的電子聲響加入創作音源,從以上幾個面向可
以觀察到法國電子音樂發展是比較均衡的,與現代音樂發展
的結合也更密切。

　　探討法國現代音樂發展歷史,必須提到「音樂與聲學研
推中心」IRCAM(Institute for Research and Coordination in
Acoustic/Music)。

　　每一位曾經造訪巴黎的觀光客，應該都對位於巴黎第四區的龐畢度中心（Center Georges Pompidou）印象深刻，這一棟現代感十足的前衛建築涵蓋了三個文化機構，「法國現代藝術美術館」，「公共資訊圖書館」以及「音樂與聲學研推中心」（IRCAM），筆者在此主要探討 IRCAM 在法國現代音樂藝術的功能。

　　龐畢度（Georges Pompidou 1911-1974）於 1969 年接任法國強人總統戴高樂（Charles de Gaulle 1890-1970）之後擔任法國總統。與戴高樂國際機場不同，龐畢度留下的是巴黎的文化地標。1969 年龐畢度剛剛上任法國總統就下令規劃興建一座現代藝術中心，可惜龐畢度於 1974 年因病去世，而藝術中心建築到 1977 年才竣工，法國政府為了紀念龐畢度的文化貢獻將新建的現代文化中心命名為「龐畢度中心」。

　　1970 年，龐畢度總統商請法國作曲家布雷茲（Pierre Boulez 1925-2016）擔任 IRCAM 總監，布雷茲是 20 世紀最重要的法國作曲家之一，除了作曲家的成就之外，更多古典樂迷更認同布雷茲為優秀的交響樂團指揮。布雷茲在巴黎音樂院求學期間隨梅湘學習作曲，因此他與德國作曲家史托豪森也很有淵源，只是布雷茲對 20 世紀現代音樂的各種風格都有涉獵，舉凡是音列，電子，隨機等等各種風格他都有

創作記錄。對於 IRCAM 來說，電子音樂只是中心研究項目之一，但中心對於電子音樂的技術研發十分到位，而且儘快地引進計算機技術，明顯的將音樂概念與電子技術分開是 IRCAM 的特色，法國電子音樂清楚的將電子設備視為工具而非音樂主體，因此很難被歸類為純粹電子音樂，而是概括了更多具像主義的色彩，例如布雷茲鼓勵年輕作曲家創作各種類型風格的現代音樂，當電子音樂元素被使用時，電子工程技師會適當協助作曲家建構音樂當中的電子色彩，這幫助作曲家打開創作上的技術限制，創造更自由的藝術作品。

　　IRCAM 其他主要工作項目包括現代音樂研討會，現代音樂演奏會，現代音樂創作工作室以及現代音樂出版等等，它成立的時間比西北德廣播公司電子音樂實驗室晚了 20 年，但是似乎吸取了更多的經驗和教訓，因此以更均衡也更全面的態度面對現代音樂的成長或挫折。從 1920 年以來，巴黎就是現代藝術的中心，或許是因為法國是第一次世界大戰戰勝國，因此在 1918 年之後法國文化界迎接著比較自由清新的藝文氣氛，再加上沙俄的倒台促使許多俄國藝術家前往巴黎尋找機會，巴黎可以說是 1918-1940 之間最有創意的藝術中心。

　　雖然法國在第二次世界大戰期間深深受創，但是由於社會深厚的文化底蘊，因此法國的社會復甦也非常快，當然，法國「戴高樂主義」深植人心，即使是文化事務也往往遵循法蘭西自主決策精神，然而這對於保存文化藝術的獨立性也是很重要的。法國電子音樂的風格就與其他國家相當不同，它不走偏鋒，注重風格融合與藝術品味。重點例如（1）不以電子技術為藝術主體。（2）重視電子樂器的藝術獨立性。（3）重視具象主義元素文化意涵。以上種種都是法國電子音樂穩健發展的主因。

第四節　快速電腦化的美國電子音樂

　　在 1940-1945 年的戰爭動盪期間，歐洲的局勢已不容許藝術的自由創新發展，反倒是美國成為歐陸藝文人士避難的首選之地，因此在第二次世界大戰之後美國紐約與洛杉磯反而聚集了最多歐洲藝術家，無論是音樂，舞蹈或美術都在美國找到更大的舞台，美國快速地從一個等待輸入歐洲文化氣息的新大陸搖身一變為世界藝術中心。

　　美國作曲家凱吉又一次在美國前衛音樂的道路上引領風騷，他沒有缺席電子音樂的發展道路。從 1949 到 1952 之間，

他發表了五首《想像的風景》系列，都包含了電子音樂元素，然而僅限於以磁帶錄音的方式加入創作，並不屬於純粹電子音樂範疇，反而比較接近法國具象主義電子音樂。

同一時間，凱吉在 1950 年代初期的創作靈感經常來自於紐約樂派（New York School），這個藝文小組織的壽命頗短，大約在 1954 年就實質解散了，但是它對於美國前衛音樂的影響很大。它的成員除了凱吉之外、必須提及的其他成員還包括前衛作曲家費爾德曼（Morton Feldman1926-1987），作曲家多德（David Tudor1926-1996），自由派作曲家厄爾・布朗（Earle Brown1926-2002）、實驗音樂作曲家伍爾夫（Christian Wolff1934-）等等。凱吉對於紐約樂派的音樂家朋友們的評價很高，認為他們的智慧光芒點亮了黑暗的前路。

在第二次世界大戰（1945）之後，美國已經實質上成為世界政治與經濟的霸主，尤其在工業科技的發展上獨步全球，然而在現代音樂的電子音樂領域卻沒有開創出什麼顯著的成績，主要原因在於美國電子音樂缺乏完整藝術主張。然而美國的優勢在於硬體設備，從 1950 年代開發出來的每一代電子音樂設備，包括錄音，合成，計算機科技都領先世界。

　　美國電機教授馬修斯（Max Mathews 1926-2011）在 1957
年成為世界第一個發展電腦音樂先驅者。馬修斯先就讀於加
州理工學院（California Institute of Technology），在麻省理
工學院（Massachusetts Institute of Technology）取得博士學
位之後進入貝爾實驗室（Bell Telephone Laboratories），在
他 30 歲時編寫了第一個電腦音樂程式 MUSIC。這個程式可
以驅動合成器產生數位音頻訊號，其驚人之處就是可以製造
出數位化的人造聲音。透過 MUSIC 作曲家可以設計出任何
電腦計算能力可及的數位聲音，例如將一組視覺圖形轉化為
數位編碼，再透過合成器輸出數位聲音。馬修斯的電腦音樂
程式遙遙領先當時世界上任何一個電子音樂實驗室的科技水
準，但是馬修斯並不是音樂家，他雖然是一位傑出的科學家
但是並無法將具體科技轉變為藝術形式，不過事實證明馬修
斯的發明不只是成為 20 世紀電腦音樂的重要里程碑，他的
發明也推進了人工智能與自動化設備的進步。

　　大約在電腦音樂萌芽同一時間，也就是 1950 年代初期，
美國第一個電子音樂實驗室「哥倫比亞-普林斯頓電子音樂中
心」（Columbia-Princeton electronic music center）誕生了，
這個時間點同時也是德國西北德廣播公司科隆電子音樂實驗
室成立的時間點。其中的競爭意味不言可喻。這個電子音樂

實驗中心完全沒有商業氣息，目的是研究與推廣嚴肅電子音樂發展，創辦人有四位，包括哥倫比亞大學音樂系教授尤薩切夫斯基（Vladimir Ussachevsky 1911-1990）以及盧寧（Otto Luening 1900-1996），這兩位都是以實驗音樂著名的作曲家。另外兩位是普林斯頓大學教授巴比特（Milton Babbitt 1919-2011）以及賽森斯（Roger Sessions 1896-1985），這兩位都是音樂學專家。這個電子音樂中心設置在哥倫比亞大學校區，專注於電子音樂實驗與展演工作。

　　哥倫比亞——普林斯頓電子音樂中心在成立前 20 年之間頗有成績，尤其是在 1957 年得到 RCA 馬克二型聲音合成器（Radio Corporation of America Mark Ⅱ　sound synthesizer）這一個先進設備之後，在電腦化的聲音合成方面已經獨步全球，當時歐洲與日本方面的電子音樂專家都仰賴哥倫比亞——普林斯頓電子音樂工作室的技術諮詢。

　　然而，好景不常，電子音樂的影響力與資源支配能力在 1970 年代就快速下滑，間單的說就是電子音樂作曲家面臨創作瓶頸以及商業音樂取而代之的壓力，反觀流行音樂與電子樂器結合之後的市場規模一日千里，表演內容的創意也驚人成長。即使是古典音樂作曲家也認為電子音樂已經定型，難以在創作哲學上再進一步，必須要考慮更進步的電腦音樂。

　　哥倫比亞——普林斯頓電子音樂中心在多重的壓力之下於 1975 年左右停止運作,普林斯頓大學轉而與貝爾實驗室合作,並設立專屬的「普林斯頓音學實驗室」(Princeton Sound Lab),而哥倫比亞大學也將研究方向轉換到電腦音樂領域,畢竟電腦程式的執行能力遠遠超越傳統電子迴路的速度,在 1970 年之後電子音樂基本上都已經被更名為電腦音樂了。1995 年,哥倫比亞大學終於正式成立「哥倫比亞大學電腦音樂中心」(Columbia University Computer Music Center),取代之前的電子音樂中心編制。

　　從 20 世紀 50 年代開始,電子音樂的發展就再也離不開電腦計算機的輔助了,從一開始的真空管發展到積體電路,再進入微處理器的領域,電腦一直在往體積更小,計算速度更快前進,美國英特爾電腦公司創辦人之一的摩爾(Gordon Moore1929-)在 1965 年就提出預測,認為積體電路上面的晶體管數目每兩年就會增加一倍,這個預測在 50 年之間始終應驗,世人稱之為「摩爾定律」。事實上摩爾定律是一項商業科技產業模型的預測,並不是科學定律,確實如此,隨著晶片技術從 14 奈米,7 奈米再到 5 奈米的製程都有放緩的跡象,摩爾定律已經遭遇瓶頸。甚至於有科學家認為 3 奈米尺度以下的晶片研發恐怕遙遙無期。然而,即使如此,從 1950

年到 2020 年之間，電腦的功能增長已然是以飛快的速度前進了。現今的電子音樂作曲家擁有的工具當然絕非 20 世紀 30 年代作曲家所能想像，然而這卻不表示一百年前的未來派作曲家的想像力與創造力有任何不足之處，相反地，他們可能得以更清晰的以藝術的出發點來思考科技扮演的角色，當科技全方位的在各種藝術層面上發揮作用的時代，這種關照人性的能力正是 21 世紀的人類最需要學習的。

第七章　現代小號演奏風格

　　在最後一個探討單元，筆者將研究現代小號在當代多種前衛樂派多元的風格與思潮裡如何學習，如何進化以及如何發揮樂器藝術性。

　　此章節分為三個部分，首先，筆者必須說明現代小號的型制以及相關的演奏工具，其次則是小號在演奏前衛樂派音樂可能使用的演奏法，最後則是筆者對於現代樂派的音樂美學綜合心得。

　　筆者曾經在 2012 年參訪德國紐倫堡國家博物館，這個國家級的博物館收藏德國文化發展的文物與出版品等等珍寶，其中在樂器類的館藏極為豐富，有關銅管樂器的歷史文物尤其完整，德國在近代工藝發展方面本來就領先世界，況且 19 世紀的樂器改良工藝就發源在德國，因此紐倫堡德國國家博物館擁有完整樂器工藝進化史的實物證據，讓有心理解的參訪者可以清楚的目擊整個銅管樂器發展歷史脈絡。銅管樂器

的進化歷史在 19 世紀產生爆炸性的進展,在這驚人的一步之後銅管樂器製造工藝又進入長達兩百年的平靜期,不再有任何革命性的進展。

筆者從事小號演奏工作多年,經常收到樂器製造商的新品上市通知,每年都有廠商宣稱在材質,尺寸,音色或是音準方面有各種突破性設計等等,因此筆者也總是相信樂器製造水準是日新月異的。但是當筆者在德國參觀 19 世紀手工製活閥小號的骨董珍藏,那精準的工藝,人性化的設計以及藝術性的雕花造型立刻得到筆者由衷的讚嘆:「這不只是樂器更是藝術品」,筆者深信手藝如此精湛的樂器工匠,必定可以解決演奏者提出的任何問題,19 世紀製造的樂器顯然不比 21 世紀的工廠製造品差,而是更優良。之所以提出上述想法只是希望說明現代小號演奏研究範圍基本上不會涉及樂器設計差異性的問題,而風格的掌握度才是重點。

對於現代小號而言,通俗音樂,商業音樂,流行與爵士音樂都是無法逃避的領域,幾乎沒有任何古典小號演奏家可以宣稱自己絕對不演奏任何通俗音樂,因為再怎麼樣刻意安排都繞不開這些「非古典」領域的音樂。然而,所謂的非古典類型音樂是否真的與古典音樂毫無關係又是另一個議題了,筆者認為兩者是根本分不開的,因為無論音樂風格如何

不同，其本質皆同樣是在絕對抽象的精神層面發揮作用。

　　所謂正確風格的養成其實是一種習性的養成，例如運輸的目的在於安全且有效率的將物資從甲地移動到乙地，那麼早期的馬隊或是駱駝商隊就是一種專業的運輸工具，現代的空運，海運或是陸地上的火車聯結車無論在速度或是運量都顯然遠遠大於早期獸力運輸方式，在很多方面我們可以認定現代運輸業的經濟效益優於古代，因為衡量的標準是經濟效益。然而若是移動的目的在於旅行，那麼就很難說是搭乘飛機比較好，還是乘坐駱駝比較合適，因為目的已經不是效益，而是情緒，對於旅客來說，旅行的感受是最重要的，而美感往往和速度成反比。

　　如果希望能夠演奏出經典的巴洛克音樂，音樂家就必須逐漸培養出一種和巴洛克文化共鳴的習性，對於曲目的創作目的，演出場地，適當音響等等各方面都有完整的理解，或許必須放棄一些理所當然的音樂品味，重新感受歷史場景的文化氛圍，如此方能更接近音樂風格的核心。

　　另有一種現象是現代小號演奏者對於各種風格的理解並不平均，對於現代樂派的風格差異了解度普遍不高，陌生的程度和文藝復興時期音樂相似，主要原因是因為演出機會太少，參與討論的機會也很少。當然，從最嚴格的標準來看，

似乎不應該要求每一位演奏者都能精通所有的音樂風格，而且實務面上也不合理，然而筆者的個人經驗是所有的風格時期之間雖然有各方面的差異性，但也確實存在千絲萬縷的關係，例如巴洛克音樂和爵士樂之間驚人的相似性，例如中古時期複調音樂和現代樂派多調音樂的雷同之處，還有 12 音列音樂和古典時期的曲式構造發展如出一轍等等，如果小號演奏者能夠更深入的理解不同風格之間的規律，則可以更有邏輯地詮釋作品。

　　音樂的美感是一件很特殊的禮物，美感存在於人類的知性領域與感性世界，美感來自大自然也來自最機械的人造物件，美感可能存在於每一種極端情狀裡，也同時可以在平凡日常當中被發現。許多演奏家相信如果一切的客觀因素都齊備了，美感就會誕生，其實不然，即使音準，節奏，力度，音色與風格都很到位，也不一定會得到音樂的美感經驗。其中的道理或許與所有那些演奏客觀因素無關，演奏者永遠必須問自己一個核心問題：「自己為什麼要選擇這個詮釋方式」，因為音樂美感的核心並不是那些可以在字面上分析出來的規則和技巧，美感的核心來自音樂的「故事」是否被訴說出來，如果空有音樂的完美外殼，卻不明白音樂當中的故事是什麼的話，那麼這一首作品就立刻消失了，剩下的只有

一些迴盪在空氣中的音符而已[1]。

　　現代社會對於美感的標準（如果真的有某種標準）並不純然站在 21 世紀的觀點，那被限制的美感標準基本上不可能發生。實際上的情況最可能是一種古今文化混合的觀點，或許包含了巴洛克的華麗，古典的精錬，浪漫的情感以及現代的反思，每一種風格都無法單獨存在。身為現代人，我們何其有幸可以親眼目睹與聆聽這一切人類文明史上最傑出也最孤單的藝術心靈共同說出的故事，而故事依然待續。

第一節　現代小號的演奏工具

　　現代小號的發展來自音樂歷史發展脈絡，在風格區分上固然已有清楚的時代劃分，但是在樂器型制上的演變則大致分為兩個階段，以 19 世紀初工業革命為分野，在 1820 年之前仍然屬於自然樂器時代，自然樂器時代持續了數千年，而在 1820 年之後才進入現代樂器世代[2]。

　　在 1820-2020 兩百年之間，小號的樂器構造與功能並沒有什麼改變，然而古典音樂主流風格的演變卻天差地遠，因

1　參閱《音樂演奏的實際探討》作者：徐頌仁　出版社：全音樂譜出版社　1992 p.145

2　參閱《小號演奏藝術研究》作者：陳錫仁　出版社：樂韻出版社　2008 p.48

此音樂風格與樂器演進之間的關係並不是一成不變的，大多數是由音樂風格帶動了樂器演進的步調，但也有某些歷史片段證明是由樂器新進展啟發了新風格的靈感。

　　樂器製造的概念基本來自音樂概念的延伸。例如人類先民在祭祀，豐收或是祈福的儀式當中有舞蹈與歌唱的情感表達，因此可能取用生活環境中隨手可得的樹幹，石頭充當打擊樂器，久而久之就會產生較為純熟的演奏模式，並且自然而然地產生改良樂器工具的念頭，例如蒐集共鳴較好的中空木材，或是材質更好的皮革或獸角等等來改進演奏效果，類似這樣的例子可以被視為隨機性的樂器進化，樂器被視為是音樂動機的附屬品，因為有歌有舞，從而誕生某些附隨在音樂形式之上的樂器。

　　另外一種情形也不能排除，就是某些樂器的隨機發展加強（或限制）了音樂動機，例如擁有有一具優美的海螺作為歌曲的伴奏，那麼這具海螺（銅管樂器）的音高就會限制歌聲的起音，因為基於自然泛音原理的原則，同一具海螺的基準音高是固定的。同樣的道理也會發生在弦樂器與其他木管樂器上。

　　在人類歷史上，音樂演奏的天賦情感與實際需要通常走在樂器製造之前，也就是說音樂風格的演變先於樂器改良。

然而這種歷史規律在 19 世紀卻被改變了，在現代銅管樂器被製造出來之後，自然樂器並沒有抗衡很久就被拋棄了，作曲家驚訝於樂器革命的成果之餘，紛紛調整創作的範圍與內容以適應新的樂器語言，在小號演奏風格演變歷史上，19 世紀的發展是一個絕無僅有的例外，因為工業革命的力量使得樂器製造革新手段走在音樂風格演變前頭。對於上述例外情形筆者有一些加強說明，浪漫派音樂在 19 世紀初萌芽確實強化了樂器改良的動機，是否因為音樂風格改變而導致自然銅管樂器的功能備受質疑，因而加速了銅管樂器現代化的腳步確實也是可能的，然而銅管樂器的改良在一夕之間翻轉了市場的規律也是事實，尤其是快速顛覆了作曲家的思維方式（對銅管樂器的觀點），因此筆者認為發生在 19 世紀的小號風格演變是作曲家第一次被樂器改良成果牽引創作方向的例外性結果。

　　發生在 19 世紀的這一次例外情形，從 20 世紀開始又不復存在了，對於小號而言，20 世紀作曲家的創作思維已經不再受到樂器改良議題的影響，也就是說 20 世紀作曲家只考慮音樂內容呈現的問題，而不再關注現代小號演奏適應能力的問題。箇中原因十分簡單，因為 19 世紀樂器改革行動之後，銅管樂器就穩定地停留在這個狀態之中，作曲家無須再次適

應新的銅管樂器演奏方式，因此作曲家期待的是小號演奏者使用 19 世紀的樂器演奏 20 世紀新音樂，其中的適應問題是演奏者的問題而不是作曲家的問題。

樂器演奏方式隨著音樂風格而改變這種情形其實非常普遍，例如凱吉的預設鋼琴作品使用的樂器和蕭邦彈奏《夜曲》所使用的樂器是一樣的，或者貝爾格著名的 12 音列《小提琴協奏曲》所使用的小提琴和韋瓦第《四季小提琴協奏曲》使用的小提琴室是完全一樣的樂器，這些例子都說明音樂風格和樂器的主從關係。

20 世紀初期，小號在樂器學上的發展軌跡已經完全成熟，經過 19 世紀工業革命的洗禮，人類在大量製造以及精密加工這兩方面有革命性的進步，反映在銅管樂器製造上的好處就是大幅度的提升金屬製程的精準度，也提升了鍛造金屬的承受力，這幾個工業上的進步使得銅管樂器大量製造水準大幅度提升，在活塞與按鍵的機器鍛造技術上更加成熟。另外一方面，20 世紀初期的音樂風格發展則是走到了音樂史上最多元的階段。在短短一百年不到的時間當中，西方音樂經歷了維也納古典時期，浪漫派音樂的發展，國族主義的爆發，20 世紀初期，古典音樂無論在交響曲，歌劇，或者式室內樂等等各個方面都走上了巔峰，小號演奏自然也不例外，

進步的現代小號製作技術再加上音樂風格呈現出前所未有的多樣性，多元以及龐大，小號的演奏風格與技法也跟隨著這個強大的潮流來到一個高峰。

　　現代小號的基礎演奏工具雖然與 19 世紀相去不遠，然而還是有許多應用方面的實質發展值得討論。

　　（1）更多樣化的樂器：為了因應 20 世紀各種音樂風格的發展，樂器製造也產生更多樣性的商業模型。例如為爵士音樂所開發出來的樂器所著重的吹奏表現方式就與專為交響樂團演奏所設計的樂器非常不同。一般的樂器公司在設計與販賣的策略上也採取分級制，從入門的初階樂器到專業等級的樂器都有各自的銷售策略。

　　由於材質的進步與多樣化，可以發現除了傳統的銅製樂器之外，還有壓克力，玻璃或塑膠等等不同材質的實驗樂器材質以及針對各種不同的音樂類型需要所設計的各種特殊樂器，例如為室外行進樂隊設計的旗號，為爵士音樂設計的柔音號，以及為高音域表現設計的高音小號等等，都是在 20 世紀才問世的產品。

　　（2）附屬產品多元化：現代小號周邊的附屬產品十分多元，在此討論的範圍主要是與小號演奏直接相關的設備，並不包括樂器袋，活塞潤滑油等等工具。首先是號嘴

（Mouthpiece）的設計與開發，號嘴的材質與尺寸直接影響演奏者的表現，現代樂器公司都認為號嘴的設計非常重要，使用電腦計算號嘴的物理構造，希望消費者能夠擁有得心應手的號嘴，這是一個高難度的設計工作，但是也創造了很多新的可能性。。

　　小號弱音器（Mute）的發展也很多元，基於同樣的原理而產生許多變化，爵士音樂對於弱音器效果使用最頻繁，古典音樂的使用通常選擇較少，兩者之間往往互相影響。

　　近年電子設備開發出來許多小號演奏周邊產品，例如電子練習器，這是一個很細膩的設計，將一個弱音器內建電子收音裝置，再將收音裝置處理過的聲音傳送到練習者的耳機，如此一來，練習者可以在不打擾鄰居安寧的情況下完整收聽到自己的的練習。此外，專為小號設計的迷你調音器可以安裝在樂器前方，方便演奏者隨時了解自己的音準狀況等等。雖然有很多有用的電子工具，筆者自我訓練時還是選擇聆聽真實的聲音，儘量減少對電子產品的依賴，畢竟電子設備太容易美化實際的音色，練習時必須小心面對。

　　（3）錄音與揚聲設備：現代小號演奏風格最大的變數就是現代錄音科技與音響揚聲麥克風設備的加入。在 19 世紀晚期之前演奏者所聽見的聲音都是樂器原音（Original Acoustic

Sound），唯一的差別僅僅是演奏的場地不同所造成的迴響程度之不同樣態，例如在室外演奏與室內演奏之不同場音，或是迴響豐富的大教堂與小面積的客廳沙龍所造成的音色殘響長度不同等等。

現代小號可以與許多音響科技合作，無限次重複回放自己的演奏材料，隨時修正自己的演奏材料，也可以將演奏音量透過音箱的傳送放大數百倍，豪不費力地讓數萬人同時聽到最細緻的音色改變。甚至於透過麥克風收音將演奏材料混音處理，再將新的音色傳送出去。

上述現代社會習以為常的音響處理方式在每一個層面上都對現代小號演奏方式造成影響，大致上是正面的影響，例如可以不必擔心音量的問題，又例如可以讓音色得到最大程度的修飾美化。可以想像這是商業音樂最佳解決方案，然而在藝術層面的主要議題上，現代科技的介入必須小心再小心，稍有不慎就會毀損音樂演奏所傳達的藝術訊息，這些訊息原本是很私密的，其中的情感原本是很細膩的，在電子設備的介入下非常容易消失不見。現代小號演奏者必須思考如何平衡商業與藝術的天平，同時，在科技發達的時代依然保持純樸的敏銳性。

第二節 現代小號的新技法

筆者將在本節總結前衛音樂對於小號演奏方法上的影響，首先敘明，由於這是一個普遍性的方法論析，並不牽涉到樂曲詮釋議題，本節的探討範圍將不會包括音樂分析或是音樂美學方面的議題，而是聚焦在演奏方法的討論上。

一、音律演奏方法

小號在音律上的演奏方法一直都是遵循著純律（Just Intonation）理論基礎進行演奏，純律是一種最自然也最悅耳的音律系統，管樂器在任何情況下都類似於聲樂或是弦樂以純律為演奏基礎。在 18 世紀樂器製造商開始引進平均律（Equal Temperament）理論之後，鍵盤樂器首先開始使用簡便的平均律來調音，到了 20 世紀，幾乎所有的管弦樂器都必須面對平均律的影響，因為鋼琴是主要的合作樂器，因此所有獨奏樂器都必須對齊鋼琴的音準來演奏，這其實是一件非常不自然的事情，但是小號演奏者必須開始學習平均律的音準要求，另一方面也必須保持好的純律聽覺，因為一切的管弦樂室內樂或是交響曲都還是以純律系統為依歸。

20世紀音樂史用的音律並不限於平均律的半音系統，例如微分音（Microtonality）的概念就是常見的音律系統。不同的作曲家會引用不同的微分音概念（例如24音，36音，甚至72音系統等等），並且以各種不同的記譜法表明微分音的使用時機和方式。對於小號來說，必須謹慎地理解與掌握這些比半音音程更細微的距離，妥善使用嘴型與氣流來控制微分音演奏方法。

在19世紀之前，作曲家只對小號的自然泛音有興趣，在20世紀之前作曲家則只將小號的12音（一個八度內均分之半音階系統）列入考慮。然而在20世紀之後，作曲家則開始鼓勵小號探索一個小二度（半音）之間的所有可能，這就是一個從自然泛音系列演奏方法進化到微分音世界的過程。

對於現代小號必須在音律方面有不同於以往的準備和練習，才能適當地呈現現代音樂演奏風格。

二、音域演奏方法

20世紀音樂對小號音域演奏的要求很高，而其內涵與巴洛克時期的小號高音技巧（Clarino）[3]所展現的華彩高音樂段

3 參閱《從巴哈到海頓時期的小號演奏風格演變》作者：鄧詩屏　出版社：文史哲出版社　2008 p.22

並不相同。巴洛克時期在數字低音的架構之下，造成高音樂器興盛發展的繁榮景象，小號也搭上了巴洛克時期的時代列車而發揮出燦爛的高音亮光澤，那是自然小號在泛音系統空前絕後的盛世巔峰，巴洛克小號音樂的高峰呈現在閃亮如金的色澤，華美如絲的旋律以及一派雍容的金碧輝煌，那是一個被繁華盛世堆砌出來調性音樂殿堂。

由於傳統音樂的邏輯被推翻了，小號自然泛音系列的模式也不再有主導性，往往在實驗音樂作品當中要求演奏超高音域，而且可能是在極端情況下的超高音域。例如以最輕音量演奏最高音域，或者要求直接（無準備）吹奏出極高音域等等。

此外，現代小號作品也會要求小號演奏極低的音，由於樂器構造物理限制，小號有樂器演奏音域限制，但是前衛音樂作品可能要求小號吹奏出突破音域限制的低音，為了這樣的音響效果，現代小號技巧必須突破音域限制，以嘴型與氣流（還有聽力）來吹奏現代作品當中可能出現的超低音。

三、音色演奏方法

現代音樂對於小號的音色要求千變萬化，為了製造出不同的音色，首先「手塞音」是最直接的方法，自古以來銅管

樂器演奏方法上，以手掌塞入號口的方法來改變音色或音準都是很常見的。此外，以各種小號弱音器的使用最為普遍，其實弱音器這個名詞也可以被理解為變音器，顧名思義就是改變小號音色的工具。弱音器的製作原理就是以中空的共鳴器物取代手掌的功能，其音色變化更有效率也更穩定。

　　小號弱音器的材質對於音色變化影響很大，製作材質也十分廣泛，例如：鋁，銅，藤，竹子，木頭，紙等等。另外一個影響音色的重點就是弱音器本身的種類型式，例如：普遍弱音器（Straight Mute），杯型弱音器（Cup Mute），和諧弱音器（Harmon Mute），桶型弱音器（Bucket Mute），手塞弱音器（Plunger）以及靜音弱音器（Silent Mute.或是Practice Mute）等等。

　　除了以手塞或是放置弱音器的方法之外，還有一些改變音色的方法，例如將號口指向譜架就可以減低音量，指向特定容器就可以改變音色和音量，或是指向某些材質（絨布或海綿）也會造成音色改變。使用電子器材也可以改變音色，在電子音樂使用的擴音器，混音器，合成器或是錄音設備等等，電腦軟體的計算工作更讓音色的輸出數位化，在音色或音高方面都可以做出改變。

四、音樂結構分析

　　在現代音樂演奏方法當中，最重要的是分析音樂結構的能力，因為在音樂教育的邏輯當中，通常都是以難易程度來決定課程的順序，例如鋼琴學生往往會從古典時期的練習曲或奏鳴曲開始學習，等到程度進階之後才會學習巴洛克初級曲目，或者是一些印象派小品等等，經過數年勤奮練習，程度頗佳的鋼琴學生才會開始接觸各種晚期浪漫派音樂，或者是更複雜龐大的巴洛克時期作品，至於現代音樂，則幾乎不會出現在一般學生的學習曲目當中。管樂學生對現代音樂接觸的比較早一些，但是對於現代音樂的基本知識和理解力也需要加強，因為接觸機會還是太少。

　　小號在古典音樂歷史當中淵遠流長，到了 20 世紀更是大放異彩，無論在古典音樂或是商業音樂都十分常見。然而特別需要注意的一點就是演奏者對於 20 世紀現代音樂結構與理論的理解不足。這種對於現代音樂理論缺少認識的主要原因，除了前述的音樂教育傳統邏輯之外，演奏者本身的認知也是另外一個原因。小號演奏者普遍認為現代音樂只存在技術的層面，而不必考慮其中的音樂結構，事實上則不然，現代音樂之所以難以被快速理解，乃是因為現代音樂的學習

與演奏的時間太少，與其他風格的篇幅太過於不成比例之故，假設演奏者願意在學習現代音樂上的時間稍加提升，就可以理解更多現代音樂的邏輯與風格。

所謂音樂風格的價值，並不是建立在所謂普及度或者是票房高低之上，因為風格代表的時代意義是一種文化高度，前衛音樂的發展與存在並非橫空出世，它誕生於歷史轉折點上傳統破碎與解體的過程。唯有真誠且深入的分析與理解才能理解其內涵，並且透過溝通與演奏來深化現代音樂前衛風格的時代意義與藝術代表性，這是一切藝術詮釋的基礎。

第三節　現代小號演奏美學

現代小號演奏美學的討論起點設定在新古典主義風格，因為新古典主義對於小號演奏風格的影響如同一座連結傳統與現代的橋樑，既連結過去的傳統風格，又前瞻 20 世紀新風格。

為了探討 20 世紀新古典主義元素對於小號這個銅管樂器演奏風格的影響，筆者設定了三個面向，（1）小號在 20 世紀初期的風格發展情形。（2）新古典風格演奏特色。（3）對現代小號演奏風格的深遠影響。

　　從實際面來說，20 世紀初葉的每一位古典音樂作曲家心中或許都有同一個問題：「下一步會是什麼呢?」。沒有人能夠有十足把握確信古典音樂將在 20 世紀走上哪一條道路，有人堅持傳統，也有一部份人從更早之前的風格當中尋求啟發，更有一部份人擁抱前衛思維，以革命手段創造全新的聲響。

　　上述存在創作者心中的疑問勢必也影響了樂器演奏者，20 世紀初期的小號演奏者必然面臨這些難題。在 20 世紀早期，馬勒的交響曲還是非常新奇的作品，正當小號演奏者試著挑戰馬勒交響曲當中的細膩與龐大，頹廢與威權的同時，史特拉汶斯基又不期而至帶來古怪的和聲和節奏了，這些挑戰都造就了音樂史上前所未有的局勢。

　　小號演奏在 20 世紀初期並沒有什麼復古的條件和機會，早期音樂（文藝復興和巴洛克）已經是久遠之前的古老風格，而鋪天蓋地的晚期浪漫派戰場似乎才剛剛揭開序幕，布拉姆斯和華格納之間的風格論戰還沒有結束，而義大利歌劇的黃金高峰剛剛抵達，小號手面對目不暇給的各種議題，他們忙著學習新的風格技術，忙著適應樂器上的新設計，實在無暇顧及傳承小號古老的演奏傳統，也沒有機會回顧音樂史上各種不同風格之間的結構差異，在這一段高速演化（快

速改變）的年代，問題累積的速度遠比尋找答案的效率更快，小號演奏風格演變尚未解決的問題堆積如山，比起已經有定論的領域多得多了，因此對於新時代音樂風格的學習與消化還是現在進行式。

　　20 世紀初期可以歸納為一個摸索與學習的階段，這種過渡現象並不尋常，因為在歷史上，任何風格上面的轉變或是突破都是以水到渠成的姿態出現的，每一種明確的主導風格都在歷史上穩定的存在與運作百年以上，經由長期的深化討論與實踐之後發展出另一種取而代之的新主導風格，然而這種歷史發展的穩定性從 19 世紀開始已經產生本質上的變化了，音樂風格的穩定性被頻繁的挑戰，新的音樂思維推陳出新的速度越來越快，歷史學者將這種快速演變的現象歸類於晚期浪漫派的特徵之一，但是筆者認為「浪漫派音樂」的藝術內涵事實上屬於個人美學經驗的延伸，而不是對於社會變遷的藝術回應，因此它無法涵蓋 20 世紀初期發生在音樂上的現象，例如「法國六人組」的精簡主義，例如布梭尼提出的「新古典主義」的絕對音樂思維，又例如史特拉汶斯基《春之祭》提出的野獸派音樂思想，更不必說荀白格《12 音列》對於傳統音樂結構的顛覆。

　　但是小號演奏上的新古典主義元素比較容易理解，那就

是一種「回歸本質」的演奏方案。例如在同一把提琴上可以奏出許多不同的音樂，美國鄉村方塊舞，巴哈無伴奏夏康舞曲，或者是貝多芬小提琴協奏曲，不同的音樂風格來自不同的音樂思維。對於小號這個銅管樂器而言，「回歸本質」這種音樂主張正好是 20 世紀初音樂風格爆炸性發展時期演奏家最需要的一種思維。

才不過數十年之前，小號的演奏風格還被限制在自然樂器的範疇裡，隨著時間來到 20 世紀，小號演奏者面對的是全新的樂器，全新的風格，還有完全陌生的吹奏技巧，包括新的小號指法系統，半音階系統以及新的樂器發聲技巧使得樂手面對極大的挑戰，在 20 世紀初這個風格演變快速翻新的時代，更讓小號演奏者無所適從。然而，新古典主義元素在 20 世紀音樂思維當中居然蔚為一股浪潮，雖然不曾掀起巨浪，卻絕對是一股穩定的力量。新古典主義無疑足以讓音樂家反思自身在新時代音樂風格發展上的風險和位置。所謂的「風險」乃指改變求新的過程當中可能失去傳統本質的危機。而「位置」則是清楚地辨明自己身處的時代階段，明白自己即將面對的風格問題和技術挑戰。

新古典主義元素最重要的價值就在於強調傳統與創新的結合，主張絕對音樂的重要性。音樂無所不在，宗教、戰爭、

出生、死亡，任何一種與人類文明相關的活動都少不了音樂的伴隨，然而絕對音樂卻是超乎在人類日常活動之上的藝術性存在，儘管人類生活的痕跡也是絕對音樂的組成元素，然而絕對音樂並不依附在慶典或宴會之上，它要求聽眾屏除一切雜務，安靜地聆聽蘊藏其中的藝術架構，學習如何有意識地形成最抽象也最強烈的藝術契合，理想上，這種契合最終會形成共鳴，而共鳴則匯聚成為安慰與釋放。

　　筆者希望讀者們不至於因為上述與絕對音樂相關的想法，而認為筆者主張商業音樂，流行音樂或是儀式音樂恐怕都難以具備絕對音樂的藝術高度。事實上恰好相反，絕對音樂的力量就在於它可以影響一切的音樂應用面向，以至於沒有任何音樂風格可以抽離絕對音樂元素。在 20 世紀初期這個令人迷惑的時期，新古典主義元素帶來了最清新最基本的訴求，讓人們重新反思音樂內涵與時代變遷的因果關係。

　　小號演奏上的新古典主義元素顧名思義就是以古典的品味演奏新時代的音樂，這種想法來自於新古典主義所主張的絕對音樂內涵，並且在新時代音樂發展上格外的有意義。當然，小號手必須跟著時代發展進入 20 世紀的氛圍之中，然而藉著關注自己與古典傳承的連結，就不至於紛亂了腳步，失去了章法。筆者的演奏經驗當中，觀察到史特拉汶斯基的

新古典風格作品總能令人回溯巴洛克風格的精巧和燦爛，例如《普契奈拉》（1920）芭蕾組曲的室內樂編制，小號擔任的角色如此有趣，時而高貴，時而戲謔，其中的戲劇架構與巴洛克宮廷音樂高度重疊，明亮，精準而輝煌。再如亨德密特《小號奏鳴曲》（1939）嚴謹的曲式架構，襯托著現代氣息，然而小號演奏風格回溯到古典時期的樸拙穩定，去掉一切誇張的語言，也極力避免失控的場面，這實在是一首既深邃又層次豐富的傑作，其困難之處就在於作品要求演奏者擁有良好的基本技術與古典品味，否則無法精準且恰如其分地表現作品當中的細節和平衡感。

在整個現代音樂發展歷程當中，新古典主義確實穩定且有力的提供作曲家和演奏家絕佳的養分，例如美國作曲家斯蒂芬思（Halsey Stevens1908-1989）《小號奏鳴曲》（1959）就是一首新古典主義傑作，採用古典時期的奏鳴曲式，以中心音程（固定音程組成的動機）的手法堆疊出一首精彩絕倫的作品，斯蒂芬思的作品雖然不為世人普遍認識，然而他的和聲思維卻與柯普蘭接近，節奏思維則推崇巴爾托克（Bela Bartok1881-1945）的民謠風格，巧妙融合傳統與創新。

新古典主義元素賦予小號演奏很好的立足點，可以堂皇的走向 21 世紀。進一步而言，新古典主義思想架構當中，也

為 20 世紀音樂提供了頗佳的解決方案。如同筆者在之前的章節中討論過的新古典主義內涵與歷史意義，其主要價值除了藝術反思與藝術創新之外，還有它對於新時代的啟發。新古典主義看似並沒有在 20 世紀得到市場主導的地位，在音樂理論學術界甚至於鮮少被提及，但其實不然，新古典主義對於絕對音樂的推崇以及對於古典曲式的尊重，對於 20 世紀音樂發展帶來了深遠的影響。

　　筆者認為，新古典主義雖然沒有取得顯著的學術主導地位，但是卻順理成章地成為 20 世紀所有音樂種類的基本架構之一。理由很簡單，因為早期音樂的創作邏輯依然適用於現代。數百年的過濾和發展賦予古典架構極其穩定與成熟的力量，這個力量並不會因為作曲家的讚譽而加強，也不會因為作曲家的反對而消失，古典音樂架構當中的主題，發展或反復的方式容或有風格或傳統的不同，然而它卻始終符合人性，因此擁有可以永續存在的價值。

　　另一個筆者推敲許久的議題是前衛與傳統之間的風土音樂細膩的音樂表情，表現在器樂演奏上就產生了三個特點。（1）風土多元化。（2）技術含量提升。（3）傳統與前衛兼具。

　　上述研究結論清楚顯示了 20 世紀音樂風格演變的複雜

性，某些作曲家對於民族音樂的推廣並沒有走回 19 世紀的浪漫派風格，而是重新抽絲剝繭地分析民族音樂當中的元素，並且努力地將這些珍貴的元素融合在現代音樂創作上。其中，最令筆者感興趣的現象是民族音樂元素的多元化，例如法國作曲家米堯對巴西傳統音樂的興趣，美國作曲家柯普蘭對於墨西哥音樂的興趣，還有匈牙利作曲家巴爾托克對於保加利亞，羅馬尼亞或是土耳其音樂的考察，這種多元化的現象事實上就是一種現代化的概念，作曲家的思想經過新時代的洗禮，將以新的高度觀察與分析傳統音樂元素，如何在世代流傳的民族歌舞之中找到永久流傳的價值，再將這種特質放進新音樂的架構之中，正因為這個藝術重塑的過程是如此重要，因此作曲家自然會將研究範圍調整的十分多元，例如梅湘的音樂就有驚人的多元文化包容性，這種多元性與 19 世紀浪漫派晚期音樂風格大不相同，它清楚地屬於 20 世紀音樂風格特色。

　　20 世紀現代風土音樂作曲家作品要求器樂演奏者體驗不同地理區域與不同文明音樂，由於這些自然元素或民族元素被作曲家精煉出來，演奏者必須多加了解，千萬不可照本宣科，而必須細心理解相關背景資料，以求演奏出地道的風土元素。例如演奏艾伍士交響曲，演奏者就必須了解美國新

英格蘭地區的風土民謠以及美國節日慶典音樂等等。若是演奏梅湘的作品，演奏者必須了解鳥叫雷鳴的大自然聲響，也必須對於古希臘調式音樂，印度音樂或是日本音樂有所了解。因為這些作品當中的風土元素提升了音樂的特徵辨識度，演奏家面臨著更清晰透明的技術要求，使得演奏技術含量提升許多。例如在米堯的作品《創世紀》當中有許多美國爵士音樂元素，但是必須當心這些爵士音樂元素乃是精煉出來的音樂動機，已經不再擁有爵士音樂的即興與自由，因此在演奏上必須十分清楚其界限。又例如巴爾托克總是在作品當中標示出非常明確的力度，長度與表情記號，他確實是一個掌控力極佳的作曲家，這意味著巴爾托克對於作品的要求是完全精準，沒有模糊空間的，因此演奏者面臨的挑戰有兩方面，一個是演奏節奏複雜且音程豪邁的旋律，另一個是完美無瑕的呈現出來，這些挑戰都要求更高的演奏掌控能力。當然，每一種音樂風格都有各自的演奏難度，但是那些辨識度特別高的作品總是特別有挑戰性，因為演奏精準度的要求更高。

在提升演奏技術精準度的同時，還要注意現代音樂記譜法的各種細節。因為現代音樂作曲家為了標示作品當中的特殊音樂效果，往往會使用一些自創的記譜方法，因為這些作

曲家獨家使用的記號十分罕見，演奏者務必要在演奏之前仔細地理解其中含意，並且確實地理解作曲家想要安排的音樂效果，這樣一來才能準確地呈現出合適的作品成果。

對於小號來說最難體會的還是音樂風格的問題，例如民謠屬於通俗音樂，通常流行於地方長達數百年，而民間音樂的演奏方法和宮廷音樂或是宗教音樂的演奏方法完全不同，古典時期的作品也和浪漫派音樂的演奏概念不同。對於現代小號演奏者而言，每一種風格的表現方式都可以說是學習經驗的核心，如何恰如其分地表現出作品正確的風格是演奏者學習的重點。

對於在傳統與前衛之間的風土音樂來說，其核心價值在於融合珍貴的音樂傳統以及新時代的藝術風格，兩者在作品當中交織各種不同風格，這些不同風格彼此之間互相衝突，互相纏繞，也互相輝映以形成特別的光彩，演奏者必須通盤理解作品的風格特色與構造邏輯方能恰如其分地演奏出適當的色彩，也就是具備傳統與前衛的雙重詮釋能力，這種音樂理解力是演奏這一方面作品的重要能力。

以前衛音樂領域而言，小號演奏的藝術著眼點有些許不同邏輯，其差異性在於「藝術目標」。無論前衛音樂的類型為何，它們都具備某些特定的「實驗性」目的，所謂實驗性

在美學上是一種冒險行動，其動機必然出於特定藝術主張與目的，而其結果則不必然是票房保證或是美學上的成功範例。前衛音樂的藝術目標往往並不是票房保證，更不是對於傳統美學標準的服從，前衛音樂追求的是「新藝術價值」，同時前衛音樂的實驗目的往往是尋找一條可能的突破之路，突破傳統與現狀，由於沒有前例，所以必須時時懷抱「實驗」精神。

小號演奏美學在傳統領域的經驗裡並沒有實驗性範例，因此在 20 世紀前衛音樂方面的詮釋方法基本上無例可循，最有價值的依據就是作曲家的藝術主張與藝術目標，唯有忠實地表達出那些特定的實驗性主張，才算是忠實地代表了作品反映出來的時代風格。

前衛音樂雖然著重實驗精神，並且在藝術美感上引進了各種反傳統元素，但是前衛音樂的內容依然必須具備一種基本能力，那就是「共鳴感」。在這個高度工業化的數位世代裡，科技已經幾乎滲透進每一種藝術表現方式，而藝術的功能正是應該對於科技世界造就的人類文明做出適當的描述和反思，因為傳統或反傳統的界線已經不再是如此涇渭分明，現在的世代反而得到一個絕佳的觀察機會，不僅觀察過去的歷史，也觀察今日世界的文明狀態，進而尋求更精確的藝術

詮釋，並且努力創造值得走進下一個世代的音樂美學與藝術價值。

結　　論

　　試圖為一種還在進化之中的風格做出定論似乎是一件不可能的任務，尤其現代樂派發展的情形正是如此，為現代社會狀態創造出精神相符的藝術運動還見不到終點，宋朝文學家蘇軾（1036-1101）在遊覽盧山時賦了一首七言絕句「橫看成嶺側成峰，遠近高低各不同。不識盧山真面目，只緣身在此山中。」，蘇軾體會到人的觀察與體會能力是有限的，更何況是身在山中的「當局者」？

　　20 世紀雖然已經遠去，然而那時代性的影響力依然支配著今日世界，將 20 世紀音樂稱呼為「當代音樂」或是「現代音樂」的含意很深，在音樂史上，15 世紀的現代音樂是文藝復興風格，17 世紀的現代音樂是巴洛克風格，然而為什麼只有 20 世紀音樂被稱呼為「現代音樂」？而之前數百年的任何一個時代風格都從未被冠以「現代音樂」之名？筆者的疑問在於既然「現代」是一種普遍概念（指當下時代），為何獨

由 20 世紀音樂風格冠名「現代」？

　　上述問題之研究線索也可以在現代雕塑，現代建築，現代文學或是現代舞蹈等等被認知為現代藝術的一切形式當中找到，這些藝術形式都不約而同的萌芽於 20 世紀，其藝術共通性則可以用「未來性」來概括，現代藝術形式不僅僅是遵守傳統脈絡，反映當下社會現狀與需要而已，因為現代藝術的特徵是思考未來，預測未來與追求未來，並且在思想的前衛角度挑戰傳統，在人類歷史上還從未發生過如此明目張膽的集體反抗藝術運動。

　　這個歷史性的反抗運動其來有自，剛好就在 20 世紀之初，全世界的世襲皇權帝國紛紛崩潰，除了少數走向君主立憲的帝國還能勉強維持皇室的家族利益，基本上世界上的國家統治權紛紛經由革命手段發生大幅度重整。

　　19 世紀工業革命帶來的工業生產規模劇變導致了工業生產國貧富不均，也造成嚴重的國際貿易不公平，並最終動用軍事武力解決貿易爭端。工業發達國家為了保障自己國家長遠的利益紛紛選擇殖民主義，以武力對其他工業弱勢國家進行不公正的領土佔領與政治支配。

　　除了政治與經濟的亂局之外，宗教力量的支配能力也下降到紀元以來最微弱的時代，在歐洲歷史上宗教力量曾經有

極大政治影響力，然而在政教合一的架構崩解之後，20世紀宗教力量支配能力已經凋零，

在這些前所未有的錯縱複雜情勢改變 20 世紀人類生活方式之際，20世紀上半葉連續爆發兩次世界大戰也就不令人意外了，而且經由人類史上首次將戰爭實況以錄音，攝影或錄影方式作成紀錄片，讓人類第一次可以身歷其境的體會戰爭的速度和暴力，沒有任何方式比戰爭更有效率地摧毀人類原本的信念，或者換一種方式來說，更有效率地「建立新的信念」。

在人類歷史上曾經發生無數次更殘酷，更具有毀滅性的戰爭，無論是國家對國家，民族對民族，或是宗教對宗教等等大大小小的戰爭，有的持續數年，有的則甚至延燒百年以上，然而那些均比不上 20 世紀兩次世界大戰帶來的衝擊，其原因就在於資訊傳播的方式不同，古老的戰爭只存在於傳說之中，但是現代戰爭卻如同發生在眼前，生活方式受到的挑戰也更明顯。

現代藝術面對的局面既然前所未有，那麼藝術家試圖表達的情感也必定會有跳躍性發展以試圖呈現這個無比陌生的世界。在視覺藝術上，野獸派撕裂畫布般的力量，抽象派破碎表面下的真相，或是立體主義雕塑的冰冷線條，在在都反

映出某一個部分的現代藝術挑戰性，因為一切都無例可循，現代藝術必須推敲未來，而既然傳統規則無法提供解答，現代藝術必然反抗傳統的規範。

對現代音樂而言，對於未來的憧憬和對於傳統的反抗更是如此，在走過晚期浪漫派的探索時期之後，浪漫派音樂的高峰已經結束，並不是說浪漫派音樂缺少美感或是力量，而是浪漫樂派已經失去和 20 世紀對話的能力，也失去描寫當下歷史真實的機會了。

可以想像那一個徬徨的音樂世代，藝術本能清楚表明必須另找新路，但是一身所學都是傳統學院派的理論基礎，怎麼創新，如何割捨，考驗著現代作曲家的藝術靈魂。

筆者對於 20 世紀音樂風格進行一系列的探討之後，作出了四個概括性的結論，也就是現代音樂的四種特質，每一種特質都可以找到相對應的音樂風格，甚至於在某些現代音樂風格中可以發現兩種以上的混和型特質，筆者將這些觀察心得羅列如下，並且加以說明。

（1）延續性：在 20 世紀現代音樂「新古典主義」作品當中可以找到歷史延續性的證據，無疑來自對於傳統的肯定，並且相信傳統依然可以在現代音樂發展上發揮重要作用。對「新古典主義」音樂風格來說，現代音樂應該建立在

延續傳統發展的同一條道路上，所有的新技巧或新觀念都可以找到與傳統音樂的血緣關係。

　　中古時期的經文歌醞釀出牧歌，牧歌成為器樂曲的發展溫床以及歌劇的重要成分。16 世紀末的義大利早期歌劇預告了數字低音時期的來臨，為巴洛克 150 年風潮打下基礎。華麗的巴洛克音樂風格充實了古典音樂一切的理論基礎，使得古典音樂均衡且理性的高峰順理成章，在 18 世紀清澄透明的音樂取得統治地位之後，人類在 19 世紀發現不同的音樂風格，描寫屬於個人的感情經驗或是國族的歷史感情佔了上風，這種浪漫派藝術主張並非歷史上所獨有，它是一種在任何藝術形式上都始終保有的特質——「個人觀點」，19 世紀音樂的藝術傾向寧願太多也不願不足，最終到達一個既華麗又頹廢的階段，甚至濫情到使人懷疑其真實藝術成分還剩下多少。浪漫派音樂走上了主觀藝術的道路並且成功地代表著 19 世紀搖搖欲墜的人類社會，那麼 20 世紀現代音樂的革命性主張就成為理所當然的事情了。

　　浪漫派音樂使用的作曲理論方法都來自過去 400 年的音樂傳承，但是浪漫派在精神上則是反對維也納樂派的節制與完美，反而迎合 15 世紀末達文西（Leonardo da Vinci 1452-1519）的壁畫——最後的晚餐和油畫——蒙娜麗莎，米

開蘭基羅（Michelangelo di Lodovico 1475-1564）的雕塑——
垂死的奴隸和大衛等等藝術品展現出來的極致人體美與極端
的情緒張力，它等於是一次追溯文藝復興藝術主張的藝術運
動，然而 19 世紀作曲家不見得了解自己的藝術主張是另一
次返古行動，甚至還可能反過來以為浪漫派是一個藝術創
新，然而綜觀歷史就可以清楚那並不是事實。浪漫主義始終
是一個古老的主張。

　　即使如此，現代音樂作曲家對浪漫派音樂的反對恐怕並
不包括巴洛克和古典等等更早期的風格，不僅僅是新古典主
義音樂有延續傳統的藝術企圖，就連「新維也納樂派」的音
列理論也清清楚楚地表明是傳統德奧樂派的延續，荀伯格本
人也宣稱 12 音列無調性音樂是足以繼承古典音樂傳統的新
時代風格。

　　現代音樂的歷史延續性絕非天方夜譚，現代音樂的藝術
主張絕對不是和傳統一刀兩斷，因為作曲家「創新」的同時
一定會同時思考歷史的脈絡，即使身處陌生且不可預測的時
代，這種使命也不會中斷，這或許不能代表每一位現代音樂
作曲家發言，至少這是部分音樂家堅定不移的想法。

　　（2）未來性：站在今日的土壤之上，仰望未來的天空，
對於「未來」的種種想像一直都存在於文學與藝術，對於現

代音樂風格來說，「未來主義」的存在卻不是一件尋常的事件，因為對於音樂或其他藝術來說，未來概念只是藝術風格的一抹色彩而非主體。

在藝術史上，傳統與歷史元素一直都是風格發展的基礎，然而 20 世紀「未來主義」的藍圖則遠遠超出傳統歷史的範圍，而把目標瞄準於未來。由於未來本身的不可測量，因此藝術作品自然就必須從一切現存的規則教條解放出來，筆者認為這種思想的跳躍實在是現代音樂最重要的特質之一。

未來性可能是現代音樂之所以可以穿越一百年而不衰的重要因素，因為未來主義牢牢地抓住了 20 世紀以來的藝術政治正確，沒有人能否定它對於現代社會精準的描述能力。對於科技的崇拜，對於速度的崇拜，甚至是對於戰爭的崇拜難道不是這一個世紀以來方興未艾的思想潮流嗎?未來主義的影響力其實遠遠不止於此，它最重要的影響力在於合理化一切新規則與新標準，也就是為藝術革命帶來能量。

革命顛覆傳統，破壞千年以來的音樂審美並且理直氣壯地提出新的美學架構，如此激烈的手段類似飛蛾撲火般的奮不顧身，它似乎註定以失敗告終並且默默地退出歷史舞台，可是不然，在未來主義短暫燃燒過後的灰燼上生長出更多新

的巨樹，彷彿華麗轉身之後再度登場的超級巨星，未來主義灑下的思想種子長成茂密森林。

不只是在現代音樂舞台上可以發現未來主義的深刻影響，在龐大且多元的商業音樂市場上有更多未來主義的基因，在 20 世紀以前的音樂歷史紀錄裡幾乎沒有出現過這種純粹的前衛暴力，未來性元素可以說是 20 世紀現代音樂獨有的現象，筆者甚至認為，這獨有的未來主義潮流正是 20 世紀音樂被稱呼為「現代音樂」的主因，因為那勇往直前的前衛能量恰恰是藝術與 20 世紀人類社會契合的證據，在人類進入奈米尺度的世界之前，未來主義已經做出預測與回應了，在太空船登陸火星之前一百年，未來主義音樂已經歌頌過這個奇蹟了，對於這一點而言，未來主義確實領先了所有其他永恆且美好的音樂，先一步走進未來世界。

（3）實驗性：實驗性格是現代音樂特質之一，有關實驗音樂的概念事實上屬於未來主義的一環，因為未來主義在音樂創作上打開許多新架構，在全新基礎上探討新型態音樂，在這個層面上就存在著無可避免的實驗性。

從音樂史角度觀察，實驗性音樂確實是 20 世紀音樂所獨有的狀態，因為西方音樂的發展過程主要劃分為音樂理論與音樂風格兩方面，而上述兩方面都很少依賴實驗精神產生進

化,也就是說無論是中古時期的單音音樂還是 19 世紀晚期浪漫派音樂,其不同之處雖然是顯而易見,但是其中的藝術邏輯則是一致的。

20 世紀音樂的實驗音樂藝術邏輯卻與之前的傳統邏輯完全不同,首先是音樂成份來源不同,音樂史上所有不同風格時期音樂都分享共同的音樂創作來源——「樂音」,樂音幾乎不存在於大自然,鳥獸蟲魚,風雷雨雪等等千千萬萬自然之聲都不符合樂音的定義要求,包括平穩的頻率與諧和的音色等等。樂音可說完全是人造的聲音,必須經由人為的創造和安排製造產生。20 世紀實驗音樂首先採取的實驗項目就是設定新的音樂創作來源,將前所未有的聲音素材加入音樂創作取材範圍,一舉挑戰樂音的地位,這個前所未有的行動當下就將新舊兩個時代劃分開來,在「噪音音樂」,「具象音樂」或是「電子音樂」都發現類似的音源實驗行動。

實驗音樂採取的第二個手段是消滅傳統音樂作品結構的規則或限制,不是經由緩慢的溝通和謹慎的移動來改變,而是以堅決的態度切割傳統的影響,實驗音樂採取的手法包括新的記譜法,新的配器法以及新的曲式,「隨機音樂」就是很好的例子。

實驗音樂的最終步驟是在所有的音樂領域裡內建實驗性

基因，也就是說將實驗精神與藝術創作融合為一，將實驗精神帶進音樂創作的最重要原因當然是藝術原創性，然而任何實驗行動的核心都在於實驗標的，也就是在設計新實驗標的之前必須先有「假設性理論」，實驗音樂作曲家通常並不會先考慮假設性理論日後的成敗，而是先考慮自己的假設性理論是否有可能回答內心的懷疑，所謂實驗精神的核心正是「懷疑」，也唯有音樂家稟持懷疑態度之後所產生的假設性理論可以形成音樂實驗基礎。

當然筆者也完全同意藝術創作的基礎在於「真誠」，然而此處所提出的實驗音樂主張並不違反藝術家真誠的義務，實驗音樂同樣是以真誠的態度反映人類世界當下的矛盾困境和美好希望，這個複雜的世界不應該被視為理所當然，必須時時刻刻以懷疑的態度審視它，懷疑這個世界是否依然可以包容藝術的自由，只要現代音樂家永遠抱持這一份真誠的懷疑，實驗音樂的精神就必然與時代長存。

（4）延伸性：筆者在探討現代音樂發展的過程中也發現現代音樂風格的延伸性，也就是一種線性的發展歷史。現代音樂的多元風格之間其實彼此相關，從歷史脈絡來看與傳統風格也有深厚的關係，從風格影響力來看則可以看到特別有生命力的現代音樂風格在 21 世紀開枝散葉。

　　例如「噪音主義」音樂與「具象音樂」的邏輯關係，或者是「器樂具象音樂」與「具象音樂」之間的邏輯關係，都可以看出在某一種音樂實驗階段所引發的另類思考，在音樂風格上展現出延伸性。

　　從上述延伸性發現一些有趣的現象，例如「純粹電子音樂」與「噪音音樂」在聲學基礎上完全不同，前者是以電子裝置發聲，後者則是以手動裝置發聲，雖然本質不同但是其藝術主張就有許多相同之處。

　　從藝術邏輯而言，現代音樂無疑來自於西方音樂傳統，如果沒有「主調音樂」的統治，就不會有「無調性」的反思。如果沒有浪漫派音樂的龐大，就不會有現代樂派的精簡。上述反抗行動乃是基於20世紀新時代的「現代感」而不得不發，然而傳統音樂的影響力其實依然強大，例如「新古典主義」對於早期音樂風格的借用，以及一種將現代音樂語彙結合傳統曲式的無窮努力，都說明了試圖證明現代音樂純正血統的決心。「新維也納樂派」以系統化的 12 音列理論提供作曲家一個穩定的技術平台，可以自由自在的表達音樂內涵，甚至以 12 音列譜寫嚴格的「賦格」，工整的「卡農」以證明系統之可行性與藝術自由度，由此可知在某些（不是全部）主要現代音樂作曲家心目中繼承傳統是多麼重要的議題。

另外一個有關現代音樂延伸性的觀察在與商業音樂（流行音樂）體現的緊密關係，在人類歷史上，絕對音樂領域和世俗音樂領域的分野確乎沒有如此模糊過。

例如巴哈的音樂作品必然只會以教堂（或宮廷）的管風琴和詩班樂團來演出，貝多芬交響曲則必然由音樂協會主辦發表，很難想像在世俗音樂環境欣賞到這些古典音樂傑作，然而 20 世紀音樂平台打破了音樂風格之間的藩籬，讓古典音樂擁有了流行音樂的影響力，也讓流行音樂穿透了古典音樂的圍牆，現代音樂風格自然而然滲透到流行音樂的每一個層面。

在此補充說明商業音樂的特質，所謂商業音樂就是足以產生商業獲利模式的音樂工具，這些音樂工具可能是演奏家或歌手，也可能是音樂作品，更可能是一種音樂風格等等。由於獲利模式是否成功取決於市場規模與市場接受度，因此商業音樂往往必須具備「流行」元素，且成功的流行音樂往往也會擁有商業音樂的潛力。不可否認有許多音樂創者的初衷只是分享音樂，毫無商業動機，可惜的是音樂作品流量大增之後，流行模式就可能介入並造成商業化。

現代音樂在創作初衷上反映新時代，是純粹的絕對音樂領域以及音樂理論的創新實驗，但是現代音樂豐富的藝術元

素以及新穎的現代感無可逃避的成為商業音樂學習的對象，尤其是在具象音樂與電子音樂領域最有進展，雖然絕大多數的商業音樂都屬於調性音樂以利於大眾接受，商業音樂對於無調性音樂一向較為謹慎，但是現代音樂的開創性精神則深深地影響了新時代商業音樂發展。

　　出於人類尋求和諧的天性，現代樂派的票房普及度始終不高，或許人們還需要更多時間來理解這些抽象的訊息，筆者個人的觀察是現代音樂相當類似於現代「傷痕文學」的內涵，必須以極深的情感張力來看待，並且不能對 20 世紀時代傷痕等閒視之，因為要理解音樂風格，必先理解這個時代。

　　筆者在研讀現代史與藝術風格相關文獻時深感學海無涯，越深入議題越發覺更深層的疑問，困於能力淺陋僅能以獨立觀點提出部分觀察，野人獻曝之餘誠盼本書尚能提供讀者一些值得推敲的觀點，如能發揮一絲風格研究的功能，余願足矣。

參 考 書 目

一、中文書籍

1.《第一次世界大戰 1914-1918 戰爭的悲憐》作者：Niall Ferguson.譯者：區立遠 廣場出版 2016.01.13

2.《現代音樂史》作者:Paul Griffiths.譯者：林勝儀 全音樂譜出版社 1989/10/22

3.《帝國：大英帝國世界秩序的興衰以及給世界強權的啟示》作者：Niall Ferguson.譯者：睿容 廣場出版 2019.09.11

4.《認識聯合國》作者：Linda Fasulo.譯者：龐元媛 五南出版 2018.06.28

5.《現代樂派》作者：Harold Schonberg.譯者：陳琳琳 出版社：萬象圖書股份有限公司 1994

6.《二十世紀音樂（上）──西洋音樂百科全書》譯者：王瑋 出版社：台灣麥克股份有限公司 1996

7.《讀歷史，我可以學會什麼?》作者：Will Durant,Ariel Durant.譯者:吳墨　出版社：大是文化　2011.03.29.p.48

8.《古典音樂源起——西洋音樂百科全書》譯者：韓國鐄　出版社：台灣麥克股份有限公司　199

9.《牛津音樂辭典（下）——西洋音樂百科全書》譯者:邱瑗　出版社:台灣麥克股份有限公司　1996

10.《藝術的故事》作者:Ernst Hans Gombrich.譯者：雨云　出版社：聯經出版事業公司　1997 p.557

11.《二十世紀音樂（下）——西洋音樂百科全書》譯者:潘世姬　出版社：台灣麥克股份有限公司　1996

12.《牛津音樂辭典（上）——西洋音樂百科全書》譯者:陳玟琪　出版社：台灣麥克股份有限公司　1996

13.《十九世紀小號演奏風格研究》作者：鄧詩屏　出版社：文史哲出版社　2014.

14.《文明的腳印》作者：Kenneth Clark　譯者：楊孟華　出版社：好時年出版社　1985

15.《音樂演奏的實際探討》作者：徐頌仁　出版社：全音樂譜出版社　1992

16.《從巴哈到海頓時期的小號演奏風格演變》作者：鄧詩屏　出版社：文史哲出版社　2008

17.《現代主義》作者：Peter Gay 譯者:梁永安 出版社：國立編譯館與立緒文化事業有限公司 2009

18.《二十世紀作曲法》作者：Leon Dallin 譯者：康謳 出版社:全音樂譜出版社 1982

19.《小號演奏藝術研究》作者：陳錫仁 出版社：樂韻出版社 2008

20.《偉大作曲家群像——巴爾托克》作者：Hamish Milne 譯者：林靜枝.丁佳寧 出版社：智庫文化股份有限公司 1996

21.《法雅》作者：曾道雄 出版社：水牛出版社 2003

22.《從巴洛克到古典時期》作者:Harold Schonberg 譯者：陳琳琳 出版社：萬象圖書股份有限公司 1993

23.《新維也納樂派》作者：音樂之友社 譯者：林勝儀 出版社：美樂出版社 2002

24.《音樂概論》作者：Hugh Miller.Paul Taylor.Edgar Williams.譯者：桂冠學術編輯室 出版社：桂冠圖書股份有限公司

25.《音樂的歷史》作者：John Bailie 譯者：黃躍華 出版社：圓神出版社 2005

二、英文書籍

1.《Great Composers》Tiger Books International PLG, London.1993

2.《Paul Hindemith:A Research and Information Guide》作者:Stephen Luttmann.出版社：Routledge 2009/06/10

3.《Ferruccio Busoni" A Musical Ishmael "》作者：Della Couling.出版社：The Scarecrow Press.2005

4.《Nadia Boulanger:A Life in Music》作者：Leonie Rosenstiel.出版社：Norton.New York.1982.

5.《The New Harvard Dictionary of Music》總編輯:Don Michael Randel.出版社：The Belknap Press of Harvard University Press.1986

6.《Vinyl:A History of the Analogue Record》作者：Richard Osborne.出版社：Routledge.2012 p.78

7.《Repeating Ourselves: American Minimal Music as Cultural Practice》作者：Robert Fink 出版社：University of California Press.2005

8.《American Music Vol.6 No.2-American Minimal Music》作者:Karl Kroeger.出版社：University of Illinois Press.1988

9.《A History of Keyboard Literature》作者：Steward Gordon 出版社：Schirmer Books 1996

10.《Aaron Copland:The Life and Work of an Uncommon Man》作者：Howard Pollack 出版社：University of Illinois Press 2000

11.《Italian Futurism and the Machine》作者：Katia Pizzi 出版社：Manchester University Press 2019

12.《Perspectives of New Music》作者：Barclay Brown 出版社：Perspectives of New Music.1981

13.《Henry Cowell:A Man Made of Music》作者：Joel Sachs 出版社：Oxford University Press.2015